購機建議╳實拍秘訣╳後製編修

寫給新手的攝影書

DSLR・MIRRORLESS CAMERA

購機建議╳實拍秘訣╳後製編修

寫給新手的攝影書

prologue

由於單眼相機普及化的關係，在路上不難看到很多人揹著一台相機到處跑。就這樣，把生活上的每個美好畫面，拍照留念。

自 2009 年開始，市場上出現了跟一般數位相機的大小差不多的無反光鏡相機，讓學習攝影的初學者更容易入手，相機的市場更加活絡不少。一般人在攝影知識不足的狀態下，常常誤認為只要購買最新最高級的相機配備，就可以拍出品質最好的照片。

但大部分的消費者，只有用到相機預設的模式進行拍攝。或者，不管用多麼高級的單眼相機拍攝，在一般人眼裡也未必分辨得出來，看起來就跟用一般數位相機所拍攝出來的照片一樣。

一般而言，只要具備基本的攝影知識，調整好快門速度和光圈，即可拍攝出不錯的照片。但大部分的人，都認為這部分很困難，所以無法順利看到成果。

我身邊有許多攝影初學者，常常聽到他們有以下的疑問。希望能在市面上找到初級攝影教學書籍，我也是站在這些初學者的立場，出版這本書。閱讀這本書的過程中，若有碰到不懂的地方，可以掃描書的 QR CODE，連結網路上的解說影片（韓語發音、韓文字幕）。

最後，要感謝出版社協助本書出版。這是我婚後第一本出版的書，謝謝身邊默默支持我的岳父岳母，還有我的父母親，當然還有深愛的妻子。

李陳秀

最近，部落格和 FACEBOOK 等網站的使用者數量日漸增加，對相片畫質的要求也增高。不管是專業攝影師，或是業餘攝影玩家，對高畫質照片的拍攝技巧需求漸漸提高，因此對於想學接觸攝影領域的基礎玩家人數也隨之增加。

這本書適合喜愛自行隨處拍攝的部落客，或是喜愛分享照片的網友，或者是喜愛用照片記錄生活的朋友。透過本書，可以讓你了解除了技術性以外的攝影知識。

對於初次接觸攝影的女性們，還有對於我所拍的照片僅有兩成滿意的讀者們，我想告訴你們，這並不是一本教科書，而是攝影疑問解答書，與攝影達人一起撰寫而成的書籍。

撰寫這本書，經歷了一些預料之外的困難，經過這些曲折後，才走到出版付梓這一天，謝謝一路提供協助的人。希望這本書能讓讀者更加了解攝影這塊領域。

朴鍾萬

contents

PART
02 必了解的相機使用知識

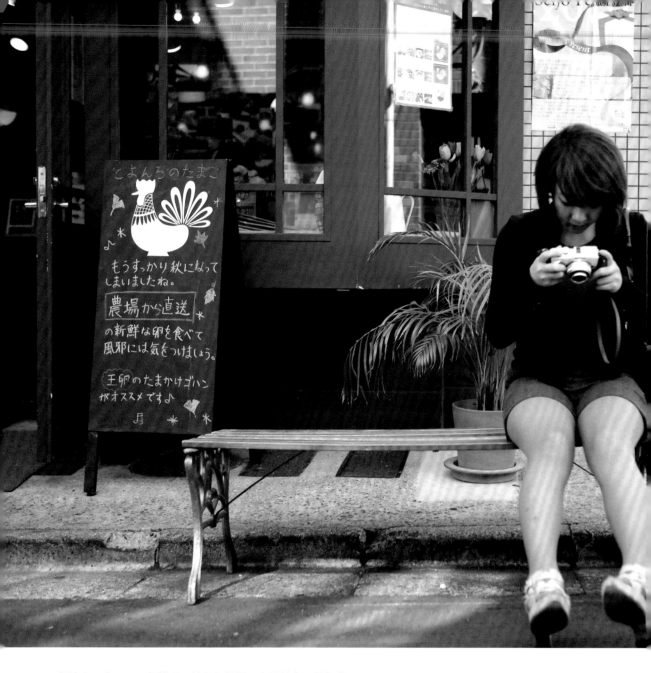

想擁有一台 DSLR 相機嗎？該如何選擇一台屬於自己的相機呢？

對女生而言，初次選購一台 DSLR 相機並不是件容易的事情，必須了解它的重量與實用度。

不過，了解一些相機基本的知識後，即可試著選購適合自己的相機、鏡頭和配件。

那麼，就開始試著尋找一台適合自己的相機吧！

DSLR CAMERA

P·A·R·T

01
如何選擇一台
適合自己的相機

該去哪裡選購相機與鏡頭呢？

選擇適合自己的相機

初學者如何選擇鏡頭

初學者必備的相機配件

裝飾相機

● DSLR
CAMERA

該去哪裡選購
相機與鏡頭呢？

幾年前，市面上開始充斥著各式各樣的數位相機。但是，現今市場上性能優異的 DSLR 相機較受消費者的青睞。因其為高畫質的技術躍升，更能滿足使用者的需求。

近期上市的 DSLR 相機，維持了原有的尺寸，但重量變得更加輕巧。而攜帶型無反光鏡相機漸漸受到消費者的喜愛，市面上再次出現漸漸走向商品體積小巧的趨勢。

由於可支援 Full HD 影像攝影功能，因此，不僅適合初級與中級使用者使用，專家級的使用者也可多加利用。與其討論該去哪裡選購 DSLR 相機、無反光鏡相機和鏡頭，不如討論如何可選購到物美價廉的產品。

 A 男士 實例 透過網路，找到最便宜的Canon 650D ＋ 18-55mm鏡頭和SD記憶卡報價。最後得到的結果是比起在實體商店所購買，在網路商店裡可以獲得更便宜的價格。

不太熟悉網路購物，但經過實體賣場時，看到一台欲購買的Nikon D7100，便進到賣場逛了一圈。且賣場人員提供的價格也可以接受。因此，就買下了基本款的鏡頭與SD記憶卡。購買後自己相當滿意。 **C 女士 實例**

透過以上兩個實例，雖然兩位都買到了產品，但途徑卻不相同。

不僅是在購買偏好上不同，購買的地點也不相同。因此，無法下定論到底是在哪裡購買比較好。

若僅是單純的以新品的價格而言，選擇使用線上購物是不錯的方法。若是愛好購買實品的消費者而言，選擇商店購物則更加適合不過了。

如何透過線上購物，選購到廉價的商品？

在選購 DSLR 相機和鏡頭之前，任何人皆可以透過網路，著手搜尋廉價商品的資訊。蒐集並比較各網站之間的價格差異，便有機會以低廉的價格，購買到理想的產品。不過，在此有幾點需注意的地方。

有些店家，由於有販售過季 DSLR 相機，更需仔細查看後選購才行。雖然比起其他地方，價格上有鮮明的差距，但過季產品的售後服務期間較短，是否為最新規格也需仔細確認。

▲ 在 DCView 這類的專業網站中，可以找到琳瑯滿目的相機、鏡頭規格介紹

線上購物網站

現在的購物網站相當發達，不僅各種品牌、各式規格的相機齊全，而且到貨快速。不過，相機屬於高單價產品，如果不是對於產品相當熟悉的新手，最好還是親自到賣場或實體商店看過實體，把玩一番，確認符合自己的想像跟需求再購買會比較好。

▲ www.danawa.com/dica

拍賣網站

拍賣網站多半有提供豐富的條件篩選功能，如果已經確定自己想買的型號，透過拍賣網站迅速了解該項相機或鏡頭的市場價格。

不過，要特別注意的是，公司貨與水貨通常在價格上會有一段落差，在意保固的消費者，一定要特別注意這一點。

▲ http://www.enuri.com

善用購物網的優惠活動

購物網站經常會舉辦各式各樣的優惠活動，像是信用卡的滿額回饋等等，讓消費者可以用更優惠的價格買到商品，同時，還可以享有無息分期付款，減輕一次付出大筆金額的負擔。不過，這類優惠活動的名額與活動時間都不長，消費者需多加留意。

▲ 線上網路拍賣特價的 DSLR 鏡頭

實體店面購買

光是靠著網路上的規格介紹，就直接下訂購買相機的人，結果卻感到後悔的人，大有人在。畢竟，透過電腦畫面看到的產品，與實際接觸產品的感覺，常常大有不同。

因此，購買相機時，筆者個人建議是直接至實體店面選購的方式，較為妥當。

在鄰近台北車站的博愛路上，有不少販售攝影器材的店家群聚於此。商店架位上，擺放了 Nikon、Canon、SONY⋯等各家知名廠牌的新品相機，除此之外，也販售不少機況不錯的中古相機。若在預算上有限制的消費者，選擇購買中古機也是個不錯的方法。

▲ 南大門相機進口商家

在實體店面購買，可以直接與產品接觸，較不會發生購買之後又後悔的情況。若對產品不滿意，也可馬上打消採購的念頭，大大減少了衝動購買的行為。

▲ 陳列在賣場上的各式相機

公司貨與水貨的差異

相機和鏡頭分為公司貨和水貨兩種。所謂的「公司貨」，就是經過代理商引進的產品，通常會擁有比較完善的售後服務。而透過貿易商引進的「水貨」，在售後服務方面就比較麻煩。而且，原廠的代理商，通常不會受理水貨的維修。這一點消費者須多加留意。

▲ Canon 原廠商品 650D DSLR

▲ Canon 水貨商品 Kiss X6i

公司貨和水貨的外觀與規格都一樣
Canon 的入門單眼相機 650D，公司貨與水貨可由規格名稱辨別（650D 的水貨商品規格名稱為 Kiss X6i）。

相同情況在購買鏡頭時卻稍有不同，購買技巧上對初學者較為吃力
可由外箱上的貼紙，來辨別公司貨和水貨。公司貨通常會有代理商提供的保證書。

中古相機與鏡頭購買要點

購買全新的 DSLR 相機與鏡頭，可能對消費者而言，在預算上會造成些負擔。因此，我通常都選擇在中古市場中，選購產品來使用，價格上相對低廉許多。購買中古產品時，須留意的地方即為產品的售後服務。若產品仍在免費的售後服務範圍內，那麼就沒有什麼大問題。不過，大部分的中古機都已超過原廠的保固期。

但是在中古商店購買的話，店家通常會給予一小段時間的免費保固服務，因此，消費者大可放心購買。除了可在實體店面購買中古 DSLR 相機與鏡頭之外，透過網路上的攝影社群網站或論壇網站，也是不錯的選擇。像是露天、Yahoo! 奇摩拍賣、DCView、Mobile01 都可以找到不少求售的中古機身與鏡頭。

▲ 中古市場購買的鏡頭

國內最大規模的攝影社群網站─數位視野 DCView

▲ http://www.dcview.com

DCView 為台灣最大規模的攝影社群網站。在這個社群網站，每天都會分享許多攝影相關的最新資訊，而且可以在二手專區進行買賣。要特別提醒讀者注意的是，透過電腦看到的畫面，還是有可能跟實品有所差異。因此，如果不是很確定的情況下，最好能夠選擇當面交易，確認欲購物品的品相符合自己的想像，對買賣雙方來說，都是比較有保障的作法。

中古相機購買注意事項　　　　　　　　　　　　　　TIP

DSLR 相機或鏡頭，建議選擇於白天時段前往購買。由於晚間時段，相機的刮痕不易被檢驗。而且操作測試上也相較白天困難許多。此外，須確認 DSLR 相機的 LCD 是否有不良畫素；確認鏡頭是否能順利抓出 AF 焦點。由於購買後，也有可能陸續發現其他問題，因此請仔細確認拍攝出來的相片品質。

在拍賣網站購買相機鏡頭

▲ 拍賣網站上的相機、鏡頭等商品

Yahoo! 奇摩拍賣跟露天是台灣的兩大拍賣網站，這兩個網站都擁有為數龐大的會員人數，可以找到相當豐富的各種品項。不過，在這裡還是要再次提醒讀者，購買相機、鏡頭這類高價產品，最好是當面交易，當場確認商品內容符合自己需要，以免上當受騙。

透過社群網站購買二手產品

由於拍賣網站會收取手續費，因此，有許多玩家不一定會在拍賣網站販售不再需要的機身、鏡頭，而會轉由利用社群網站提供的免費拍賣服務。要特別注意的是，這些網站提供的服務並無收費，因此，在買賣家的徵信上也不如專業的拍賣網站來得嚴謹，如欲下手購買，更是要加倍謹慎。

內政部警政署 165 防詐騙超連結

網路購物上，時常發生消費詐騙的事件。單純的買家遇上消費詐騙事件，想必會造成無法抹滅的創傷與後遺症。內政部警政署的反詐騙網站收集了各種詐騙案例，如果遇到可疑的狀況，不妨上去查查，以免受騙上當。

▲ http：//165.gov.tw/

19

選擇適合自己的相機

DSLR CAMERA

▲ 種類多樣的 DSLR 相機與鏡頭

挑選 DSLR 相機之前，常常煩惱到底該選購 Canon 的相機好？還是 Nikon 的相機呢？
雖然我也常常聽到這種問題，不過，究竟哪個才是最佳的答案，其實也很難回答。近期
上市的入門款 DSLR 相機，功能上無話可說，正是我個人推薦的愛用款。就如同選購家
電產品時，人們一定挑選三星和 LG 商品使用一樣。

▲ A 牌 DSLR 相機拍攝的風景照片

▲ B 牌 DSLR 相機拍攝的風景照片

若僅看左頁下方的照片，是否猜得出哪一個照片是 Canon DSLR 相機拍攝的？哪一個照片是 Nikon DSLR 相機拍攝的呢？就如同這兩張範例照片所展示的一樣，近期所推出的 DSLR 相機，都主打高 ISO 畫質純淨之類相近的性能。實際上，若僅由照片去猜測，真的並不容易分辨得出來。

最近所推出的 DSLR 相機價格種類相當多樣化。

與其光是聽從別人的建議購買相機，倒不如親自到商場看看，是更明智的選擇。選購相機所需了解的其中一點，即是能否讓背景模糊呈現，並保持人物清晰的淺景深效果。您原先使用過的數位相機，也許無法拍出這種效果，然而 DSLR 相機可輕易地將展現出這種效果（選擇具備大光圈的鏡頭使用，效果會更明顯）。

另外，因為是可更換鏡頭式的相機，可選擇廣角鏡頭、可變焦鏡頭、望遠鏡頭…等，可創造出多樣化的視角，變化出喜愛的照片風格。

推薦選擇使用 DSLR 相機的三種理由

1. 可交換鏡頭

DSLR 相機最大的優點，就是可任意更換鏡頭使用。

一般的數位相機，鏡頭固定於機身上，使用者僅可使用固定在機身上的鏡頭，選擇較受限。而 DSLR 相機可依照使用者所進行的攝影主題，選擇合適的鏡頭來拍攝，創造出多變化、多樣化的相片作品。

若想拍攝角度廣的風景照，即更換為廣角鏡頭使用；若想拍攝遠程的物體時，更換為遠望鏡頭拍攝使用；想拍攝人物的話，更換為單眼鏡頭使用；若想拍攝花草或昆蟲時，則可更換〔微距鏡頭〕使用。

▲ 廣角鏡頭拍攝的風景相片

 ◉ 1/250s　◆ F/8.0　ISO 100　○ 17mm　WB Auto

▲ 遠望鏡頭拍攝的運動風照片

 ◉ 1/640s　◆ F/4.5　ISO 250　○ 145mm　WB Auto

▲ 拍攝貓咪照片

▲ 微距鏡頭拍攝的花卉照片

info ◉ 1/250s ✖ F/1.4 **ISO** 100 ○ 35mm **WB** Auto ▢ **info** ◉ 1/400s ✖ F/4.0 **ISO** 100 ○ 100mm **WB** Auto ▢

2. 大的感光器和更好的畫質

數位單眼相機的感光器與一般的數位相機相比相差了好幾倍。拍攝時，所接收到光感的信號量相對高出許多。因此，相片的畫面噪訊低，畫質更好。

下方的照片，即為 DSLR 相機與一般數位相機所拍攝的比較作品。

▲ ISO 1600 相機所拍攝的照片

▲ 100% 格放照片／一般數位相機所拍攝的照片

▲ ISO 3200 相機所拍攝的照片

▲ 100% 格放照片／一般數位相機所拍攝的照片

如果僅看原本的照片，並不容易看出差異，然而若將它做 100% 格放，即可明顯地看出差異。使用一般數位相機所拍攝出的照片，在 ISO 1600 時，已經可以看出畫質非常粗糙，有許多的噪訊，DSLR 相機所拍攝的 ISO 3200 照片，仍然有非常好的畫質。

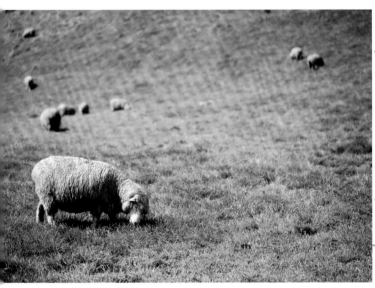

▲ 鮮明效果的照片作品

◎ 1/250s ✖ F/3.2 ISO 100 ○ 100mm WB Auto

3. 淺景深的效果

DSLR 相機最吸引一般人的部分，就是淺景深的效果。

一般數位相機只能拍出主體跟背景都很清楚的照片，而 DSLR 相機只要搭配適當的鏡頭與操作，就能拍出背景模糊，讓主體更加鮮明地呈現出來的效果。

左圖即為使用大光圈，焦點準確落在畫面左前方的綿羊，即可將拍攝主體之外的背景模糊化，呈現淺景深的效果。此為 DSLR 相機玩家最喜愛的拍攝手法。而下方的照片，則是縮小光圈，讓拍攝主物體前後都清楚呈現的效果。

單純地僅調整光圈數值，即可創造出不同的攝影效果。

攝影發展技術日新月異，市面上出現更多 DSLR 相機種類，該如何選購一台適合自己的機種，是一門學問。若拋開自己的想法，一台可讓使用者輕易上手的 DSLR 相機，就是你最好的選擇。那麼讓我們開始從初階的 DSLR 相機，慢慢認識到高階的 DSLR 相機吧！

▲ 提高照片的鮮明度

◎ 1/125s ✖ F/6.3 ISO 250 ○ 17mm WB Auto

多樣化的 DSLR 相機種類

3 萬元等級的入門 DSLR 相機

Canon EOS 650D

▲ 入門型 DSLR 相機 Canon 650D

CANON 650D 規格
畫素：1800 萬畫素 / 支援 ISO 25600 / SENSOR 大小 1:1.6
快門速度：1/4000 秒 / 對焦範圍 9 個 / LCD：3.00 英吋（104 萬畫素）
影片：1920*1080（30FPS）/ 重量 :520g（本體重）/ 連拍張數：5 張
記憶卡：SD、SDHC

Canon 650D 相機不僅適合初學者使用，許多專業極的玩家，也很喜歡使用這台相機。這台相機擁有 1,800 萬畫素，並擁有 FULL HD 錄影功能，與專業機種相比毫不遜色。

與 650D 一起搭售的 18-55mm f3.5-5.6 鏡頭，被稱為 Kit 鏡，價格低廉，輕巧易帶（搭載 liveview，不看 view finder，透過 LCD 畫面攝影的機種）。

650D 配備可翻轉的 LCD 螢幕，與準專業機 Canon 60D 相同。

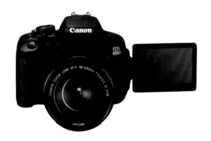

▲ 搭載可翻轉式 LCD 畫面的 650D

▲ 搭載可翻轉式 LCD 畫面的 60D

 推薦的使用者：DSLR 入門使用者/拍攝購物商品/經營部落格的玩家

DSLR 相機機身名稱介紹

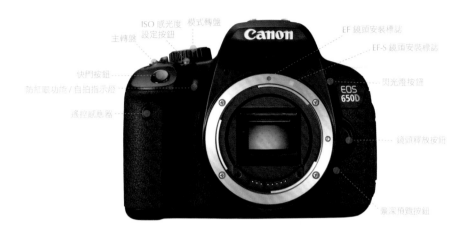

▲ DSLR 相機的正面

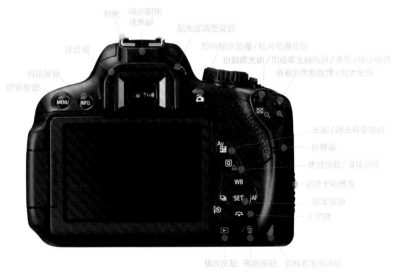

▲ DSLR 相機的背面

Nikon D7000

▲ Nikon 入門款 DSLR 相機 D7000

Nikon D7000 SPEC
畫素：1620 萬畫素 / 支援 ISO 6400 / SENSOR 大小 1:1.5
快門速度：1/8000 秒 / 對焦範圍 39 個 / LCD 尺寸：3 英吋
影片：1920*1080 (24FPS) / 重量：690g (本體重) / 連拍張數：6 張
記憶卡：SD、SDHC

Nikon 在底片時代，就有響亮的名聲，並擁有許多忠實愛好者。隨著時間推進，Nikon DSLR 相機也隨著 CMOS 的技術演進。D7000 機種擁有 1,620 萬畫素，並可降低噪訊干擾，是非常出色的產品。搭載 LIVE 功能，不需透過觀景窗，可直接透過 LCD 取景拍攝，對於初學者而言，相當便利。也非常適合當作是日常生活使用的機種。與 Canon DSLR 相機大同小異，通常都會一併購買被稱作為 Kit 鏡頭，具有 18-55mm f3.5-5.6 的鏡頭。

info 推薦的使用者：DSLR 入門玩家，街拍攝影，部落客

DSLT 的新技術！SONY A65

▲ SONY 新紀念 DSLT 相機 A65

SONY A65 SPEC
畫素：2400 萬畫素 / 支援 ISO 25600 / SENSOR 大小 1:1.5
快門速度：1/4000 秒 / 對焦範圍 15 個 / LCD 尺寸：3 英吋
影片：1920*1080 (60fps) / 重量：543g (本體重) /
連拍張數：10 張
記憶卡：SD、SDHC、MS

SONY 新上市的 A65，與現有 DSLR 機種稍有不同。將 DSLR 相機的鏡頭拆除，向內看的話，會發現有一片鏡子，A65 是採半透明的反光鏡。比起現有的 DSLR 機種而言，對焦速度更快，且每秒連拍速度高達 10 張。其他競爭對手產品，雖然同樣也搭載 LCD 取景功能，但對焦速度慢，常會錯過拍照的最佳時機。實用的 LCD 取景功能，你不認為這就是非常適合給初學者進行照片拍攝，或是影片錄影的入門機種嗎？

▲ A65 半透明的反光鏡

這款機種還搭載 GPS 功能，拍攝時，可以一併紀錄拍攝地點的座標。

info 推薦的使用者：DSLR 入門玩家, 影片拍攝玩家, 旅行部落客

10 萬元等級的準專業 DSLR 相機

Canon EOS 5D Mark3

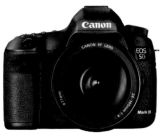

CANON 5D MARK3 SPEC
畫素：2230 萬畫素 / 支援 ISO 25600 / SENSOR 大小 1:1
快門速度：1/8000 秒 / 對焦範圍 61 個 / LCD：3.20 英吋 (104 萬畫素)
影片：1920*1080 (30FPS) / 重量：860g (本體重) / 連拍張數：6 張
記憶卡：CF、SD、SDHC

▲ Canon 代表性的全片幅 DSLR 相機 5D Mark3

5D Mark2 於 2008 年 11 月上市，擁有 2,100 萬高畫素和 FULL HD 影片攝影。常常被應用在拍攝紀錄片和廣告片，甚至是電影製作上，是市場上非常暢銷的全片幅機種。2012 年 3 月推陳出新的新一代 5D Mark3，在畫素與機身性能上都有提昇，非常適合經常拍攝影片的玩家使用。

info 推薦的使用者：高畫質照片拍攝玩家, 高畫質影片拍攝玩家

睽違 4 年改革出新的 Nikon D800

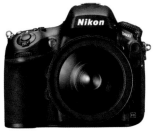

NIKON D800 SPEC
畫素：3630 萬畫素 / 支援 ISO 25600 / SENSOR 大小 1:1
快門速度：1/8000 秒 / 對焦範圍 51 個 / LCD：3.2 英吋 (92 萬畫素)
影片：1920*1080 (30FPS) / 重量：900g (本體重) / 連拍張數：4 張
記憶卡：CF、SD、SDHC

▲ Nikon 代表性的全片幅 DSLR 相機 D800

D700 上市 4 年後，Nikon 推出了畫素高達 3,630 萬畫素的 D800，遙遙領先同級產品。D800 也支援 FULL HD 影像攝影，時常被拿來與 Canon 5D Mark3 機種相比。

這是一款推薦給喜愛拍攝高畫質相片的朋友使用的機種。畫質優異，是一款高人氣的全幅數位單眼相機。

info 推薦的使用者：全片幅高性能 DSLR 相機愛好者

15 萬元以上的旗艦型 DSLR 相機

Canon EOS 1DX

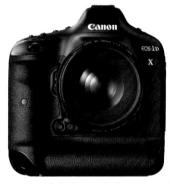

CANON EOS IDX SPEC
畫素：1810 萬畫素 / 支援 ISO 204800 / SENSOR 大小 1:1
快門速度：1/8000 秒 / 對焦範圍 61 個 / LCD：3.2 英吋（104 萬畫素）
影片：1920*1080（30FPS）/ 重量：1340g（本體重）/ 連拍張數：12 張
記憶卡：雙 CF 卡插槽

▲ Canon 旗艦型 DSLR 相機 EOS 1DX

擁有最高規格，堪稱為旗艦款，通常是由專業攝影師和時尚攝影師所使用，與一般的 DSLR 相機相比，機身重量沉重許多，且體積龐大。

Canon 1DX 於 2012 年 6 月上市，時常可在記者會現場、時裝秀、體育比賽會場可看到。擁有每秒 12 張的高速連拍功能，支援到 ISO 204,800 數值。

info 推薦的使用者：時尚照片和運動照片拍攝者

Nikon D4

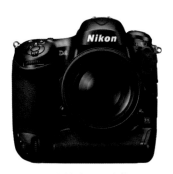

▲ Nikon 旗艦型 DSLR 相機 D4

Nikon D4 SPEC
畫素：1620 萬畫素 / 支援 ISO 204800 / SENSOR 大小 1:1
快門速度：1/8000 秒 / 對焦範圍 51 個 / LCD：3.20 英吋 (92 萬畫素)
影片：1920*1080 (30FPS) / 重量：1180g (本體重) / 連拍張數：11 張
記憶卡：CF

Nikon 於 2012 年推出了 D4，繼承了上一代 D3 的 ISO 和更高的連拍速度，可堪稱專業級的旗艦版 DSLR 相機，連我都還沒有機會使用過它。對於業餘的攝影玩家而言，價位上可能令人負擔不起。但這款旗艦級的 DSLR 相機，是 Nikon 使用者夢寐以求的機種。

info 推薦的使用者：時尚照片和運動照片拍攝者

來一窺全片幅究竟吧！

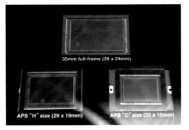

▲ DSLR 相機感光元件大小比較

玩過一陣子的 DSLR，一定會聽過「全片幅」這個名詞。

全片幅就是以 1：1 比例的視角，將拍攝物體拍攝下來。圖片的 SENSOR 與 35mm 底片尺寸相同。拍攝時，將光圈數值開放，如此可比 APS 機身的景深更淺一些。

但一般而言，DSLR 相機的感光元件的大小，比 35mm 底片較小一些。APC-S 機身若使用相同視角的鏡頭拍攝的話，因外圍部分會被截斷，所以無法與原本鏡頭的視角相同。

▲ 了解 DSLR 相機

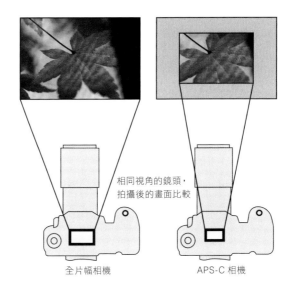

相同視角的鏡頭，
拍攝後的畫面比較

全片幅相機　　　　　　　APS-C 相機

▲ 圖片感光元件畫面尺寸大小差異的比較

比較右頁的兩張照片，雖然用同樣焦段的鏡頭拍攝，但拍攝出來的感覺完全不同。Canon 650D、Nikon D7000、SONY A65…等，這類 APS 片幅機種拍攝的結果如下頁左側的照片；Canon 5D Mark3、Nikon D4、SONY A900…等，這類全片幅機種拍攝的結果如下頁右側的照片。

▲ 使用 APS 片幅機種拍攝

▲ 使用全片幅機種拍攝

從這兩張圖片的對照，就可以知道相同的焦段，在感光元件大小不同下所拍攝結果的差異。APS 機種的感光元件較全片幅機種小，所以邊緣會被裁切掉。

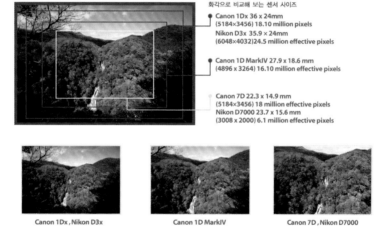

화각으로 비교해 보는 센서 사이즈

Canon 1Dx 36 x 24mm
(5184×3456) 18.10 million pixels
Nikon D3x 35.9 ×24mm
(6048×4032)24.5 million effective pixels

Canon 1D MarkIV 27.9 x 18.6 mm
(4896 x 3264) 16.10 million effective pixels

Canon 7D 22.3 x 14.9 mm
(5184×3456) 18 million effective pixels
Nikon D7000 23.7 x 15.6 mm
(3008 x 2000) 6.1 million effective pixels

Canon 1Dx , Nikon D3x Canon 1D MarkIV Canon 7D , Nikon D7000

▲ 感光元件大小不同造成的裁切差異

Nikon、SONY 的 APS 機種，裁切結果造成的等效焦段為 x1.5 倍（即接上 50mm 鏡頭，等效焦段約為 75mm）。Canon 的 APS 機種則為 x1.6 倍（即接上 50mm 鏡頭，等效焦段約為 80mm）。APS 機種的優勢表現在使用長鏡頭上，舉例來說，使用 200mm 的遠望鏡頭拍攝時，可以得到全幅機種約莫 300mm 焦段的視角，這一點在拍攝野生動物或鳥類時非常方便。

不過，當使用廣角鏡頭時，以 17mm 的廣角鏡為例，等效焦段約為 25 ～ 27mm。喜歡拍攝遼闊風景的朋友，必須使用更廣的鏡頭（10～20mm 廣角鏡）來拍攝，才能得到類似的效果。

此外，在使用全片幅機種時，鏡頭邊緣畫質較差的缺點，會反應在照片上，APS 機種因為邊緣遭到裁切之故，反而呈現邊緣畫質較佳的結果（依據不同鏡頭而異）。

在哪裡可以快速取得新機種的情報？

新上市的 DSLR 相機或是鏡頭，對消費者而言都是個福音。通常可在各大相機社群中，得知新品上市的消息。在這個地方可以獲得各種新品情報的資訊。有興趣的朋友可以上去多了解看看喔！

▲ 相機論壇充斥各種新品情報或傳聞

沉重的 DSLR 相機和無反光鏡相機該如何取捨？

Olympus 在 2009 年推出了 E-P1，上市初期在市場上造成了很大的的衝擊。由於這款相機拿掉反光鏡的緣故，體積得以大幅縮小，而且復古的外型相當討喜，讓很多女生愛不釋手。

2010 年上半期，其他廠商也陸續推出無反光鏡機種。像是 SONY 的 NEX 系列，Panasonic 的 GF 系列，在市場上擁有極高的佔有率。Nikon 與 Canon 也分別推出了 1 系列與 EOS-M 系列加入競爭的行列。

通常被稱為「微單」或「微單眼」的無反光鏡相機，最大的優點就是攜帶方便，而且跟 DSLR 相機一樣，可以更換鏡頭，拍攝畫質佳。

跟 DSLR 相比，無反光鏡機種更容易上手，時常拍攝照片和影片的朋友，無反光鏡相機是一項相當不錯的選擇。

▲ 比 DSLR 設計更加華麗的無反光相機

無反光鏡相機各部位介紹

▲ 了解無反光鏡相機

電源開關　快門按鈕　遙感器　AF 輔助照明 / 自拍定時器指示燈　E 安裝標誌

鏡頭釋放鈕　影像感應器

▲ 相機正面

智慧配件端子　播放按鈕　動態影像按鈕

清單鍵

DISP

確認鍵

曝光補正 / 功能鍵

光感應器　回上一頁 / 刪除鍵

▲ 相機背面

無反光鏡相機的三個優點

1. 亮麗的外觀設計

無反光鏡相機與一般數位相機外型相似，具鮮豔多彩的設計，一眼就抓住消費者的注意。對於原本僅慣於使用黑色系列 DSLR 相機的朋友，或是初次玩相機的女生，選擇色彩多變的無反光鏡相機，都是不錯的考量喔！

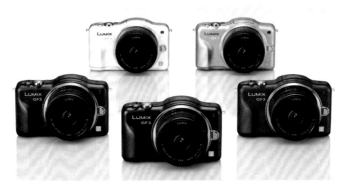

▲ 色彩選擇豐富的無反光鏡相機

2. 與 DSLR 相同的感光元件尺寸

雖然無反光鏡相機的體積比 DSLR 小巧，但在感光元件的尺寸上，並沒有輸人一等喔（但 Olympus PEN 系列、Panasonic G 系列、Nikon 1 系列的感光元件較小）！。SONY、Fuji 的無反光鏡相機，使用跟 APS 機種 DSLR 相同尺寸的感光元件，同樣具備高畫質低噪訊的特點。

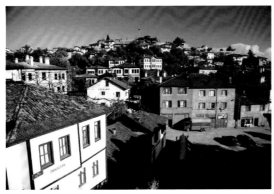

▲ 使用 DSLR 相機所拍攝的圖片

▲ 使用無反光鏡相機所拍攝的圖片

 ◉ 1/250s ◆ F/5.6 **ISO** 200 ◯ 24mm **WB** Auto

 ◉ 1/4000s ◆ F/3.5 **ISO** 100 ◯ 85mm **WB** Auto

左頁下方的範例照片，若沒有看到圖片說明，也不見得能夠分辨出哪一張為 DSLR 相機或無反光鏡相機所拍攝的照片。就連筆者也必須每張仔細確認後，才可順利分辨出來。因此，說無反光鏡相機的畫質不輸給 DSLR 相機，此話並不為過。

3. 輕巧又攜帶方便，且可替換多樣化的鏡頭

無反光鏡相機不僅體積外觀輕巧便於攜帶，裝上 18-55mm f3.5-5.6 鏡頭，看起來格外小巧淡雅。

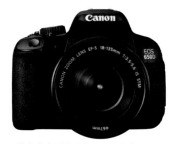
▲ 搭載基本型鏡頭的 DSLR 相機

▲ 搭載基本型鏡頭的無反光鏡相機

裝上 Canon 600D＋ 18-55mm f3.5-5.6 鏡頭，外型看起來更加小巧方便了。但實際上最輕巧的鏡頭為 SONY 5N＋18-55mm f3.5-5.6 鏡頭。

▲ 多樣化的無反光鏡相機鏡頭

與無反光鏡相機剛發表時不同，現在無反光鏡機種的鏡頭群也越來越齊全，消費者擁有越來越多的選擇。

多樣化的無反光鏡相機

無反光鏡相機的始祖 Olympus PEN 系列

▲ 無反光鏡始祖 Olympus E-P3

E-P3 SPEC
畫素：1230 萬畫素 / 支援 ISO 12800 / SENSOR 大小 4/3"
快門速度：1/4000 秒 / 對焦範圍 35 個 / LCD：3.00 英吋
影片：1920*1080 (30FPS) / 重量 :321g (本體重) / 連拍張數：3 張
記憶卡：SD、SDHC

Olympus E-P1 是第一台無反光鏡相機。後來陸續推出高階的 E-P 系列、中階的 E-PL 系列與、入門的 E-PM 系列。自動對焦的速度極快，可透過觸控螢幕點選對焦點，完成拍攝。因配有藝術濾鏡的功能，非常適合不熟悉 Photoshop 操作的使用者操作。

info 推薦的使用者：一般數位相機使用者, 部落格玩家, 無反光鏡相機愛好者

SONY NEX 系列

▲ SONY 無反光鏡相機 NEX-C3

NEX-C3 SPEC
畫素：1620 萬畫素 / 支援 ISO 12800 / SENSOR 大小 1:1.5
快門速度：1/4000 秒 / 對焦範圍 25 個 / LCD：3 英吋
影片：1280*720 (30FPS) / 重量 :225g (本體重) / 連拍張數：5.5 張
記憶卡：SD、SDHC、MS DUO

SONY 在 2010 年 6 月推出的 NEX-3 和 NEX-5，頗受好評。外型輕巧，功能強大。

三星 NX 系列

NX200 SPEC
畫素：2030 萬畫素 / 支援 ISO12800 / SENSOR 大小 1:1.5
快門速度：1/4000 秒 / 對焦範圍 15 個 / LCD 尺寸：3.00 英吋
影片：1920*1080 (30FPS) / 重量：220g (本體重) / 連拍張數：7 張
記憶卡：SD、SDHC

▲ 三星 DIGITAL IMAGE 推出的無反
光鏡相機 NX200

三星 DIGITAL IMAGE 於 2010 年推出的無反光鏡相機 NX200 頗受好評。
NX 底盤上的鏡頭稱作 i-Fuction，此鏡頭對於初學者而言，非常輕鬆就可以上
手。具有 2,000 萬畫素，材質堅固非常適合男性使用。

 info　推薦的使用者：原本使用數位相機，但想換種口味的玩家。或是原本使用 DSLR 相機，但想換
種口味的玩家。

Nikon 入門型無反光鏡相機 J1

J1 SPEC
畫素：1010 萬畫素 / 支援 ISO6400 / SENSOR 大小 CX format
快門速度：1/16000 秒 / 對焦範圍 41 個 / LCD 尺寸：3.00 英吋
影片：1920*1080 (60FPS) / 重量：277g (本體重) / 連拍張數：5 張
記憶卡：SD、SDHC

▲ Nikon 入門型無反光鏡相機 J1

就當 Olympus、Panasonic、SONY 等競爭者紛紛佔據無反光鏡相機市場時，
Nikon 也推出了入門型無反光鏡相機 J1。與其他競爭產品相比，J1 的畫素較
低，其他功能也相形薄弱許多。比較適合已經擁有 Nikon DSLR 相機使用的玩
家，同時搭配 J1 使用。

info　推薦的使用者：使用 Nikon DSLR 相機使用的玩家、考慮是否要換機型的其他 DSLR 相機使
用的玩家。

擁有豐富鏡頭群的 Panasonic G 系列

▲ Panasonic 無反光鏡相機 GX1

GX1 SPEC
畫素：1600 萬畫素 / 支援 ISO 12800 / SENSOR 大小 :4/3"
快門速度：1/4000 秒 / 對焦範圍 23 個 / LCD：3 英吋
影片：1920*1080 (30FPS) / 重量 :272g (本體重) / 連拍張數：4.3 張
記憶卡：SD、SDHC

Panasonic G 系列機種中，最受好評的即為 GF 系列，擁有相當多的使用者。Panasonic G 系列的機種，跟 Olympus E-P 系列一樣同為 M43 感光元件，且鏡頭也可互相通用，非常實用。若與新上市的 G 鏡頭搭配使用的話，必定可以創造出多樣化的作品出來。

推薦的使用者：高階無反光鏡相機愛好者，使用多元化鏡頭的使用者

古典風的 FUJI X-Pro1

▲ FUJI FILM 古典風的無反光鏡相機 X-Pro1

X-Pro1 SPEC
畫素：1630 萬畫素 / 支援 ISO 25600 / SENSOR 大小 :1:1.5
快門速度：1/4000 秒 / 對焦範圍 49 個 / LCD：3 英吋
影片：1920*1080 (24FPS) / 重量 :400g (本體重) / 連拍張數：6 張
記憶卡：SD、SDHC、SDXC

富士於 2011 年推出的 X100，是一款不能更換鏡頭的無反光鏡相機。隨後，沿襲 X100 原本的古典風格，富士推出了可替換鏡頭的 X-Pro1，給人有種 LEICA M 系列相機的風格感。

推薦的使用者：高階無反光鏡相機愛好者，古典相機愛好者

最高階的無反光鏡相機 SONY NEX-7

▲ SONY 最高階無反光鏡相機 NEX-7

NEX-7 SPEC
畫素：24300 萬畫素 / 支援 ISO16000 / SENSOR 大小 :1:1.5
快門速度：1/4000 秒 / 對焦範圍 25 個 / LCD：3 英吋
影片：1920*1080 (60FPS) / 重量 :291g (本體重) / 連拍張數：10 張
記憶卡：SD、SDHC、MS 系列

SONY 原先推出的 NEX-3、NEX-5 機種，在市場上頗受好評。隨後更推出最高階的 NEX-7 機種。

外型呈現古典風味，並繼承 NEX 系列的特色。

可裝外加式閃光燈和搭配多樣化的配件使用，且具有 2,400 萬高畫素的畫質，以及搭載多樣化的功能。

info 推薦的使用者：高階無反光鏡相機愛好者，古典相機愛好者

初學者如何選擇鏡頭

▲ 多樣化的鏡頭

如何在款式多樣的相機種類中，選擇適合自己的產品，並非是件容易的事。選擇鏡頭也是如此。價錢從數千元台幣至數萬元不等的鏡頭中，該如何選購呢？

真的是越貴的相機越好嗎？筆者個人是覺得還好，應選購讓自己負擔最少的產品，才是最正確的選擇。因為再昂貴的產品，實用度依然會隨著時間減少。也可能因為重量過重的原因，而降低了使用上的意願。如此看來，倒不如買平價又常用的焦段，會是比較划算的選擇。

雖然說已確認了 DSLR 相機的使用功能和特性，然而實際上還是有許多功能，是消費者並不容易發現的。但以現有所知的功能去使用，依舊可以輕易拍出美麗的照片。

運用變焦鏡，就算距離很遠的拍攝物體，仍然可以拍攝成功。使用自動對焦，並開啟防手震功能，即便有輕微的晃動，還是可以拍出清晰的照片。萬一有時候自動對焦失效，可能是不小心轉換到了手動對焦模式，只要把它調回自動對焦模式即可。

了解 DSLR 相機鏡頭的功能名稱

對焦環

變焦環

濾鏡螺紋

對焦模式開關

影像穩定器開關

加一文字說明

▲ 鏡頭各部位別的名稱

哪些是適合街拍（SNAP）用的鏡頭呢？

Canon 18-55 VS Nikon18-55 鏡頭

▲ Canon EFs 18-55mm f3.5-5.6 鏡頭

CANON 18-55mm 11 f3.5-55.6 鏡頭
最大光圈 f3.5 / 最短攝影距離：25mm / 口徑 58mm
重量：265g / 附加功能：防手震、CANON APS 機身專用

▲ Nikon AF-s 18-55mm f3.5-5.6 鏡頭

NIKON 18-55mm f3.5-55.6 鏡頭
最大光圈 f3.5 / 最短攝影距離：28mm / 口徑 52mm
重量：200g / 附加功能：防手震、NIKON APS 機種專用

先前所介紹的鏡頭，統稱作 Kit 鏡頭。以非全幅機而言，Canon 600D 和 Nikon D7000 是最常被使用的型號，因輕便的重量具攜帶性，且價格低廉，對初學者而言不會造成負擔。只是在光線不足的室內，即使用到最大光圈，可能也不容易拍出使用者期望中的照片。

▲ 了解 kit 鏡頭群

因為最大光圈只有 f3.5，所以不太容易表現出淺景深的效果。且位於光線不足的室內，因為快門速度降低的關係，也可能容易拍出手震模糊的照片。不過，因有搭載防手震的功能（Canon IS, Nikon VR），某種程度上可以降低手震模糊的影響。價位通常在幾千塊台幣。

▲ 使用 Nikon AF-s 18-55 mm f3.5-5.6 鏡頭所拍攝的照片

info	⊙ 1/100s	✦ F/8.0	ISO 200	◯ 55mm	WB Auto
推薦的使用者：剛接觸 DSLR 相機的使用者、購買鏡頭時會有負擔的使用者
鏡頭性能 ★★★☆☆　　　攜帶性 ★★★★☆
接環：僅可使用在 Canon、Nikon 的 APS 機種

SIGMA 17-70 標準變焦鏡

▲ SIGMA 17-70mm f2.8-4

> SIGMA 17-70mm f2.8-4 鏡頭
> 最大光圈 f2.8/ 最短攝影距離 :22mm/ 口徑 :72mm
> 重量 :200535g/ 附加功能 :防手震、特寫、APS 機種專用

決定了鏡頭的攜帶性及畫質後，即可找出適當的鏡頭。不過對於初學者而言，決定該如何選擇，仍是一件令人苦惱的事情。比起價格而言，若從性能和畫質而論，SIGMA 17-70mm f2.8-4 則是不錯的選擇。涵蓋的廣角到望遠的焦段，還搭載了微距功能，可說是沒有比這更好的選擇了。另外，還有 F2.8 的明亮光圈數值和搭載防手震功能（SIGMA OS）等多種優點。

▲ 使用 SIGMA 17-70mm f2.8-4 鏡頭所拍攝的照片

info	◉ 1/400s	✕ F/8.0	ISO 100	○ 50mm	WB Shade

推薦的使用者 :擅長變焦鏡頭的使用者、容易手震的使用者、喜愛拍攝微距的使用者
鏡頭性能 ★★★★☆　　攜帶性 ★★★★☆
接環 :僅可使用在 Canon、Nikon 的 APS 機種

什麼是可變光圈？

只要留意鏡頭規格的話，應該就會看到可變光圈和恆定光圈這兩個名詞。

通常，擁有可變光圈的鏡頭價格比較便宜，重量也會比較輕巧，但是缺點是由於最大光圈通常比較小，所以淺景深效果較差。

▲ 可變性光圈 Canon EFs18-135mm f3.5-5.6

▲ 可支援到 18mm f3.5

▲ 可支援到 135mm f5.6

上方的鏡頭為 18-135mm f3.5- 5.6 的鏡頭。18mm 的視角，最大光圈為 f3.5。使用變焦環改變焦段，依序調整到 24、35、50、85、135mm 的話，可從觀景窗中，發現光圈數值的變化。

從 18mm 視角的 f3.5 開始，一直到 135mm 的 f5.6，可以發現，焦段越長，最大光圈也會隨之變小，此時，快門速度下降，要特別注意是否會有快門不足而產生模糊相片的現象。

▲ 恆定光圈

恆定光圈跟可變光圈最大的不同,就是變換焦段時,光圈值不會隨之改變。

以上圖的這三顆鏡頭來說,只要將光圈設定為 f2.8,不管是使用廣角或是望遠焦段,光圈值都會固定在 f2.8,不會隨著焦段而改變。

恆定光圈的鏡頭,通常體積會比較龐大,而且也會比較沈重,價格昂貴。

明亮的鏡頭 50mm f1.8

▲ Canon EF50 f1.8 II

CAONO 50mm f1.8 鏡頭
最大光圈 f1.8/ 最短攝影距離:45mm/ 口徑:52mm
重量:130g

▲ Nikon AF-S NIKKOR 50mm F1.8G

NIKON 50mm f1.8G 鏡頭
最大光圈 f1.8/ 最短攝影距離:45mm / 口徑:58mm
重量:185g

使用 DSLR 相機,其中容易上手的鏡頭之一為 50mm f1.8 鏡頭。

由於這是一顆焦段固定的定焦鏡,沒有所謂的變焦,對於初學者而言,會感覺比較難以使用。這顆鏡頭因為擁有 f1.8 的大光圈,所以使用最大光圈拍攝時,可以輕易拍出擁有淺景深效果的照片。

當在昏暗的室內空間拍攝時,人物與背景會比較模糊,因此此款鏡頭,就變成了使用 DSLR 相機的玩家不可或缺的配備之一。

價位大概位於台幣 3,500 ~ 7,000 元之間,與其他鏡頭相比,價位不會太昂貴。

體驗看看淺景深效果吧！

▲ 使用 50mm/f1.8 鏡頭所拍攝的相片

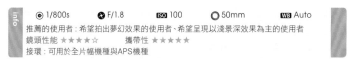

info ⊙ 1/800s ✪ F/1.8 ISO 100 ◯ 50mm WB Auto
推薦的使用者：希望拍出夢幻效果的使用者、希望呈現以淺景深效果為主的使用者
鏡頭性能 ★★★★☆ 攜帶性 ★★★★★
接環：可用於全片幅機種與APS機種

APS 機種的鏡頭蓋！SIGMA 30mm f1.4

▲ SIGMA 30mm f1.4

SIGMA 30mm f1.4G 鏡頭
最大光圈 f1.4 / 最短攝影距離：40mm / 口徑：62mm
重量：430g

SIGMA 30mm f1.4 是專為 APS 機種設計的鏡頭。擁有 1.4 的大光圈，使用最
大光圈拍攝時，可以拍出景深極淺的照片。
前面介紹的 50mm 鏡頭，是指應用在全片幅機種時，可以得到 50mm 的視

角。如果在 APS 機種要使用相當視角的話，應選擇 50mm 的鏡頭較為合宜（30mm*1.6＝48mm）。50mm 這個焦段非常適合用於拍攝人像、街拍，或者是用於室內攝影。

▲ 使用 SIGMA 30mm f1.4 鏡頭所拍攝的照片

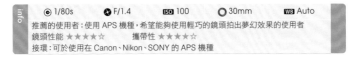

| info | ◉ 1/80s | ✖ F/1.4 | ISO 100 | ○ 30mm | WB Auto |

推薦的使用者：使用 APS 機種，希望能夠使用輕巧的鏡頭拍出夢幻效果的使用者
鏡頭性能 ★★★★☆　　攜帶性 ★★★★☆
接環：可於使用在 Canon、Nikon、SONY 的 APS 機種

適合外出旅行時使用的鏡頭

SIGMA 18-250mm f3.5-6.3 鏡頭
最大光圈 f3.5 / 最短攝影距離：45mm / 口徑：72mm
重量：630g / 附加功能：防手震功能

▲ SIGMA 18-250mm f3.5-6.3

出國旅行時，在不想要背負太多重量的情況下，到底該帶哪幾支鏡頭，該如何取捨始終是個讓人煩惱的問題。這時，不妨考慮從望遠到廣角通通包辦的高倍率變焦鏡。

由於同時可以支援從廣角到望遠攝影，幾乎不需要另外在更換鏡頭拍攝，就可拍攝生出水準以上的照片，因此對時常旅行的使用者而言，是相當便利的鏡頭。性價比優質的 SIGMA 18-250mm f3.5-6.3 鏡頭，畫質好且具防手震功能，是 APS 機種不錯的選擇。

▼ 使用 SIGMA 18-250mm f3.5-6.3 鏡頭，所拍攝的風景照

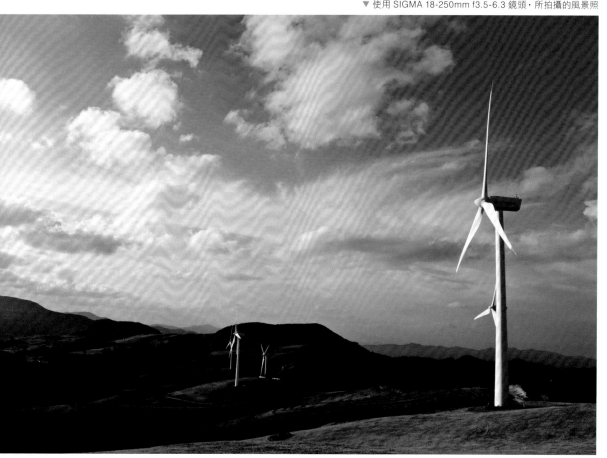

info	◎ 1/400s	✖ F/80	ISO 100	○ 18mm	WB Auto

推薦的使用者：經常旅行的使用者，不想一直換鏡頭的使用者
鏡頭性能 ★★★★☆　　　　攜帶性 ★★★☆☆
接環：僅可使用於 Canon、Nikon、SONY 的 APS 機種

L 鏡大三元？

選購 DSLR 相機後，下一步通常會開始對相機鏡頭產生一點興趣。剛開始的時候，使用價格較低廉的鏡頭來拍攝，卻會發現拍攝物體所呈現的效果，好像欠缺了什麼東西。如果經常逛攝影論壇的話，久而久之就會對 L 鏡這東西耳熟能詳（L 鏡頭為 Canon 的 Luxury 鏡頭群中，鏡頭前會有一條紅圈是其最大特徵，相較其他鏡頭而言，是屬於高價產品）。

 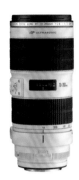

▲ Canon EF 16-35mm f2.8L II USM　　▲ Canon EF 24-70mm f2.8L USM　　▲ Canon EF 70-200mm f2.8L II USM

上圖這三顆鏡頭，分別是廣角段的 16-35mm f2.8L II、標準焦段的 24-70mm f2.8L、望遠焦段的 70-200mm f2.8L II，被稱為 Canon 的大三元。這三顆鏡頭以畫質優異著稱。但是，價格相當昂貴。不過，如果預算充裕的話，這三顆鏡頭是非常值得擁有的。

什麼是女友專用的鏡頭呢？

剛入手 DSLR 相機的玩家，大部分的興趣多是拍攝風景、街拍、人物照片起手。在這之中，最常拍攝的主題當然還是以人物照為主。與 DSLR 相機一起購入 Kit 鏡（18-55mm f3.5-5.6），拍攝女友時，女友總是不滿意，這時候，就應該考慮添購一支人像鏡了。

拍攝女友的鏡頭

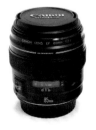

▲ Canon EF85mm f1.8 USM

▲ 使用廣角鏡頭，所拍攝的人物照

info					
左	◎ 1/600s	✖ F/1.4	ISO 100	◯ 85mm	WB Auto
右	◎ 1/60s	✖ F/4.5	ISO 100	◯ 23mm	WB Auto

▲ 使用 85mm 鏡頭，所拍攝的人物照

在戶外環境使用 85mm 鏡頭，所拍攝的人物照片（左圖），僅有人物是清晰的，背景則為模糊狀態呈現。

室內攝影則使用廣角鏡頭拍攝（右圖），不僅是背景可鮮明呈現，模特兒身軀也變成歪曲狀態。若想拍攝以人物為主體，具有淺景深效果的照片，則要使用大光圈鏡頭，才能拍出與右圖照片效果相同的作品。使用 85mm 鏡頭拍攝距離模特兒一公尺以上，可順利拍攝出人物照片。因此，85mm 鏡頭於室外攝影時，可發揮最佳效果。

相反的，於室內攝影中，與其選用 85mm 鏡頭，倒不如使用 50mm 鏡頭效果更能被彰顯。依不同的製造商，以 50mm f1.8 鏡頭為基本配備，當然也有價錢稍高的 50mm f1.2、f1.4 鏡頭。

▲ Canon EF50mm f1.2 USM

▲ SIGMA 50mm f1.4

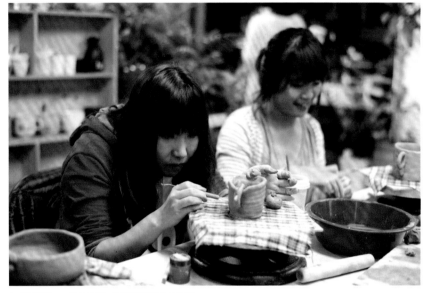

▲ 使用 50mm f1.4 鏡頭,所拍攝的室內人物照

info ◉ 1/160s ✖ F/2.0 ISO 400 ◯ 50mm WB Auto

50mm 鏡頭相較於 85mm 鏡頭有所不同,使用於室內攝影的實用性較高。托大光圈的福,就算在光線不足的地方,也可拍攝出不模糊的照片。

無反光鏡相機有什麼適用於隨拍的鏡頭?

SONY SEL18mm f3.5-5.6+16mm f2.8 雙傑

目前的無反光鏡鏡頭群,雖然還沒有像 DSLR 那樣龐大,但還是有許多鏡頭陸續上市。而且,現有的鏡頭,不管是街拍、拍攝風景,都已經足以應付。

SONY NEX 系列的相機中，18-55mm f3.5-5.6 鏡頭和 16mm f2.8 鏡頭最為普及，因為體積輕巧、攜帶方便，價格也相對低廉。

▲ SONY SEL18-55mm f3.5-5.6

SONY SEL18-55mm f3.5-5.6 鏡頭
最大光圈 f3.5 / 最短攝影距離：25mm / 口徑：49mm
重量：194g / 附加功能：NEX BODY 專用、防手震功能

▲ SONY SEL16mm f2.8

SONY SEL16mm f2.8 鏡頭
最大光圈 f2.8 / 最短攝影距離：24mm / 口徑：49mm
重量：67g / 附加功能：NEX 專用

▲ 使用 SONY SEL18-55mm f3.5-5.6 鏡頭，所拍攝的照片

info
◉ 1/30s　✴ F/4.0　ISO 250　◯ 20mm　WB Auto
推薦的使用者：使用部落格的玩家、旅行家、街拍
鏡頭性能 ★★★☆☆　　攜帶性 ★★★★☆
接環：SONY NEX 系列

LUMIX G 20mm f1.7 + M.ZUIKO 17mm f2.8 餅乾鏡

▲ PANASONIC LUMIX G 20mm f1.7

PANASONIC 20mm f1.7 鏡頭
最大光圈 f1.7／最短攝影距離：20mm／口徑：46mm
重量：100g／附加功能：可與三分之四無反光鏡相機互換

▲ OLYMPUS M.ZUIKO 17mm f2.8

OLYMPUS 17mm F2.8 鏡頭
最大光圈 f2.8／最短攝影距離：15mm／口徑：37mm
重量：71g／附加功能：可與三分之四無反光鏡相機互換

▲ 使用 Panasonic LUMIX G 20mm f1.7 鏡頭，所拍攝的人物照片

info ⊙ 1/20s　● F/2.2　ISO 320　○ 20mm　WB Auto
推薦的使用者：經常拍攝人物照片的玩家、街拍
鏡頭性能 ★★★★☆　　攜帶性 ★★★★☆
接環：Panasonic G 系列、OLYMPUS PEN 系列可互換

Panasonic G 系列、OLYMPUS PEN 系列的使用者，容易上手的鏡頭即為 20mm f1.7、17mm f2.8 鏡頭。非常小型輕巧，也被稱作「餅乾鏡」，擁有優

質的畫質，而且能拍攝 OUT FOCUSING 照片，非常廣受好評。通常使用在郊遊、街拍、人物主題、效果佳。這兩顆鏡頭都可以在兩款的機身上使用。

適用於旅遊攝影的無反光鏡鏡頭

三星 NX50-200mm f4-5.6

▲ 三星 NX50-200mm f4-5.6

SAMSUN 50-200mm f4-5.6 鏡頭
最大光圈 f4 / 最短攝影距離：98mm / 口徑：52mm
重量：417g / 附加功能：防手震功能 (OIS)

▲ 使用三星 NX50-200mm f4-5.6 鏡頭，所拍攝的街拍照片

info	◉ 1/320s	✿ F/5.6	ISO 400	◯ 50mm	WB Auto
推薦的使用者：使用旅遊部落格的玩家、經常使用遠望鏡頭攝影的玩家
鏡頭性能 ★★★☆☆　　　攜帶性 ★★★★☆
接環：可與三星 NX 系列交替使用

三星 50-200mm f4-5.6 鏡頭在 NX 用的無反光鏡鏡頭中，也算是極輕巧型的產品。DSLR 相機的望遠鏡頭，體積大且笨重，我出國前也曾煩惱是否該攜帶一同外出，最後還是果斷地決定帶出門了。事實上，雖然望遠鏡頭的實用度並沒有想像中高，需要時還是可以派上用場。因搭載 OIS（防手震功能），即便是在 200mm 的視角中，也能拍出清晰的照片。

SONY SEL 18-200mm f3.5-6.3 鏡頭

▲ SONY SEL 18-200mm f3.5-6.3

SONY 18-200mm f3.5-6.3 鏡頭
最大光圈 f3.5 / 最短攝影距離：30mm / 口徑：67mm
重量：524g / 附加功能：防手震功能、NEX BODY 專用

info
推薦的使用者：使用旅遊部落格的玩家、不喜愛經常更換鏡頭的玩家
鏡頭性能 ★★★★☆　　　攜帶性 ★★★☆☆
接環：可使用在SONY NEX 無反光鏡相機

如同先前提及的無反光鏡相機一樣，上市時間並不久，產品種類也不多。SONY 18-200mm f3.5- 6.3 鏡頭，是一顆高倍率的變焦鏡，焦段範圍涵蓋廣角到望遠。
這支鏡頭的望遠端，光圈比較小，使用望遠端拍攝時，要特別注意快門速度，以確保不會拍出晃動模糊的照片。

▲ 閃光燈

初學者
必備的相機配備件

購入相機和鏡頭後,原本以為可以收手不再敗家了,但卻發現值得的相機配備還真不少。

就連最基本的記憶卡和濾鏡都可讓人猶豫不決,拿不定主意該從何下手。建議讀者在購買前,仔細檢查及考慮產品是否有需要,避免入手後才發現根本用不到,而感到後悔。

妥善保管和底片一樣重要的記憶卡

▲ 各類記憶卡

若沒有妥善保管和管理所使用的記憶卡,很容易遺失。

若你有隨手將記憶卡隨意放在包包或是口袋的習慣,建議別再用這樣的收藏方式。因為記憶卡就如同傳統相機底片般重要,需妥善保管為佳。

建議可購買專門存放記憶卡的盒子,隨身攜帶方便使用,也容易保管。

該如何選擇安全又快速的讀卡機

在 CF 和 SD 卡資料讀取上，大多數的人都會選購價格低廉的讀卡機使用。但實際上，讀卡機應算是相機重要的配備之一。選購品質佳的讀卡機，才可將拍攝好的照片資料，安全地透過讀卡機上傳到電腦中。多功能合一的讀卡機包含 CF、SD、MS…等格式，一機多用。通常，與其使用購買相機時店家所附贈的讀卡機，倒不如自行至實體店面挑選讀卡機為佳，還可獲得店家的售後服務。

真的需要濾鏡嗎？

安裝鏡頭濾鏡的目的，大多是為了保護相機鏡頭。
在實體店面購買相機和鏡頭時，可能會附贈 UV 保
護鏡。但這種免費贈送的濾鏡通常是廉價品，反而可能會降低了照片拍攝的質感，建議是另外購買一個品質更佳的濾鏡，或者乾脆不要使用為佳。

▲ 多合一讀卡機

濾鏡的體積越大，價格也隨之增加。77mm B+W 的濾鏡價位將近 3 千元上下，對於一般的使用者也是一種預算上的負擔。預算有限的朋友，也可以考慮 HOYA 或 KENKO 的 58-72mm 的濾鏡。

▲ 安裝上濾鏡

▲ 77mm UV 濾鏡

最適合室外攝影的閃光燈

▲ 外接式閃光燈的使用模式

入門型和中階型的 DSLR 相機，都會內建基本型的閃光燈（專家用的 DSLR 高階相機，並不會配備內建的閃光燈）。

但是內建閃光燈的亮度比想像中還低，若需要更高的亮度，使用者則須添購外接式閃光燈。方便於光線不足的室內攝影時，調節亮度，但使用方法並非想像中的容易。一般而言，外接式閃光燈的價格大約在 1 ～ 2 萬之間，預算允許的範圍內，通常添購 1 萬左右的外接式閃光燈即可。

▲ Canon 430EX2 外接式閃光燈

CANON SPEED LITE 430EX2 閃光燈
編號：43 /AA 乾電池：4 個 / 充電時間：3 秒 / 重量：320g

▲ SIGMA 530DG 外接式閃光燈

SIGMA EF-530DG SUPER 閃光燈
編號：53 /AA 乾電池：4 個 / 充電時間：5 秒 / 重量：315g

在此推薦 Canon 430EX，這一款的性價比極高，且亮度也很充足。而且，只要看過使用手冊，就能夠非常輕易地上手。

副廠的品牌中，則推薦 SIGMA 530DG SUPER，這款外接式閃光燈，不僅適合初學者使用，就算是中階玩家使用也綽綽有餘。

一般而言，使用外接式閃光燈攝影時，通常設定 TTL MODE、A MODE 即可，快門速度最少調至 1/60 秒以上，才不會出現模糊晃動的照片。

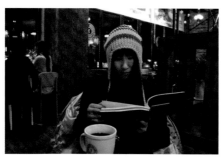

▲ 沒有使用外接式閃光燈拍攝時

`info` ◉ 1/40s ✪ F/3.5 ISO 1600 ○ 18mm WB Auto

▲ 使用外接式閃光燈拍攝時

`info` ◉ 1/40s ✪ F/3.5 ISO 1600 ○ 18mm WB Auto

比較上方兩張照片，在昏暗的室內是否有使用外接式閃光燈，所拍攝出來的作品感覺上就有差異。左側照片拍攝時，並無使用外接式閃光燈，所拍出來的人物臉龐之光線較不足，呈現黑暗感。右側則是裝設外接式閃光燈後，所拍攝的作品，模特兒的光線較為充足。

使用外接式閃光燈，最常出現的作品大多是橫式拍攝的照片。此時外接式閃光燈的光線方向，正是在拍攝物體的正面。

使用閃燈直打，或是使用跳燈，兩者皆有其優缺點。閃燈直打的優點是細節清晰，但缺點是顯得生硬。

使用跳燈的話，燈頭朝上，利用天花板反射光線，可以創造出較柔和的光線，拍攝出來的畫面會讓人感覺較為自然。但如果現場的天花板較高，或者是黑色壁面的話，光線無法順利反射，跳燈就很難發揮效果（若是白色牆壁，則是呈現較為亮麗的感覺）。

▲ 閃燈直打

▲ 使用跳燈

▲ 使用外接式閃光燈，利用跳燈方式所拍攝的團體照片

info	◉ 1/100s	✦ F/5.0	ISO 800	○ 40mm	WB Auto

推薦的使用者：經常拍攝人物照的玩家、被內建式閃光燈受限的玩家
鏡頭性能 ★★★☆☆　　　　攜帶性 ★★★★☆
接環：Canon 430EX2 適用於 Canon 上、SIGMA 530DG 可交替選擇使用接環

上圖的照片，就是使用跳燈的手法拍攝的。僅使用一個外閃就可拍攝出美麗的團體照片。家族聚會時，就當作是練習一樣，多拍攝幾次就可上手。

初學者如何選擇三腳架

▲ 使用三腳架拍攝風景照的樣子

選購相機和鏡頭，還有其他相關配件時，花費的支出比想像中還要多很多。對初學者而言，最不會去投資購買的即是三腳架。因為使用頻率並不高，且若考慮是否需添購三腳架，打聽後卻發現價格並不便宜時，便為之卻步了。

但是，想要拍出穩定的畫面跟影片品質的話，三腳架可以說是必備的裝備。選購一次三腳架，即可以長久使用。因此，比起買太低廉的產品，倒不如購買新台幣 3 千元以上的三腳架（包含三腳架 + 雲台的產品），是非常划算的。

▲ Manfrotto 三腳架

Manfrotto293A3 三腳架
規格：三段 / 摺疊高度：45.3cm / 最大高度：157.6cm / 重量：1.7kg

info 推薦的使用者：經常拍攝風景和夜景照的玩家、拍攝特寫及商品照
的玩家
三腳架性能 ★★★☆☆　　　　攜帶性 ★★☆☆☆
接環：有附加三腳架接環 的相機皆可適用

適用裝設三腳架後拍攝的物體有花草、特寫鏡頭、煙火慶典和團體照片…等，適
用在任何個人拍攝嗜好和多樣化日常拍攝主題。對於經常在室內攝影，利用自然
光和直接光線照明，拍攝小品照片的玩家們，三腳架是非常有用的攝影器材。

▲ 利用三腳架所拍攝的風景照片

 ◉ 2s　✱ F/11　ISO 100　◯ 23mm　WB Auto

前頁的照片，是在位於土耳其中部的蘇美拉地區，在當時我下塌住宿的地區所拍攝的。在凌晨日出開始時，搭起三腳架所拍攝出的風景作品。旅行時，若有攜帶三腳架，像這樣可拍攝出美麗照片的機會，比預期中還要多喔。

若是無反光鏡相機使用者，非常推薦使用迷你型三腳架，原本配備的三腳架體積較大，重量也相對笨重，攜帶不便。而迷你型三腳架對女性而言，可放進包包中，須使用時便可輕易取出，非常便利。拍攝低角度的畫面時，也非常好用。

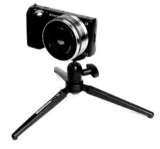

迷你三腳架 SPEC
Manfrotto 709B 數位桌上型三腳架
三腳架長度：摺疊時 11cm，展開時 20cm / 最大荷重：2kg/
重量：200g

info　推薦的使用者：拍攝美食的玩家、拍攝特寫照的玩家
三腳架性能 ★★★★☆　　攜帶性 ★★★★☆
接環：輕巧的 DSLR 相機、無反光鏡相機

▲ 裝設迷你三腳架的無反光鏡相機

使用迷你三腳架中的 GORILLAPOD（章魚三腳架），可拍攝出更多樣化的作品。特別是更活躍在野外環境中，尋找固定物體後固定相機，即可自拍。雖然僅是一個迷你的三腳架，不過卻可創造出獨特的攝影作品，且體會不同的拍攝樂趣。

使用 Gorillapod（章魚三腳架）需要注意的幾點，盡量避免裝載過重的相機和鏡頭，此三腳架無法負荷過重的物體，超重時有可能會造成掉落的狀況。

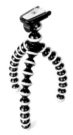

▲ 可多變化使用的 Gorillapod（章魚三腳架）

▲ Gorillapod（章魚三腳架）使用的模式

選購適用的相機背包

對攝影產生興趣的玩家,會開始購買相機、鏡頭,和許多攝影配備。當然這些東西都會派得上用場,不過最頻繁被使用的還是鏡頭和其他配備了。將這些裝備放進相機背包,背包體積變大了,背包就成了主要是裝相機配備的行李了。

首先該清楚了解的是,選購大容量的背包,不如選購收納空間便利的背包,把相機背包功能利用到最大。

▲ 背上單肩式背包,外出攝影的樣子

▲ 背上雙肩背式包和單肩式背包,外出攝影的樣子

▲ 色彩鮮豔的相機背包

推薦的單肩式背包

單肩式背包就是只有背在一側肩膀上的背包,若長時間背此款背包,身體容易感到疲勞。所以我推薦小巧淡雅的背包,這樣攜帶起來較為簡便輕巧。雖然可以看到擁有眾多攝影器材的玩家,大多使用單肩式背包,不過,我更建議使用雙肩式的背包。

NG A2210 相機背包,適用入門型 DSLR 相機或是無反光鏡相機,放入其他攝影設備空間仍綽綽有餘,是非常實用的背包,長時間使用身體也不易感到疲勞。

▲ 攜帶性高的 NG A2210 相機背包

NG A2210 背包
長 * 寬 * 高 =17*13*20cm / 重量:400g

info 推薦的使用者:使用入門型DSLR相機的玩家、使用無反光鏡相機的玩家
攜帶性 ★★★★☆

KATA DC431 背包攜帶性好，且可以方便收納無反光鏡相機和相機設備。與其他產品相較之下，此背包重量輕巧且結構結實，就算長時間背在身上，也不會造成身體太大的負擔，非常適合初學者使用。

KATA DC431 背包
長＊寬＊高＝ 17.5*9*13.5cm／重量：290g

推薦的使用者：使用無反光鏡相機的玩家
攜帶性 ★★★★☆

▲ KATA 相機背包

一台相機與一個鏡頭，或是一台無反光鏡相機和一至兩個鏡頭，擁有如此簡雅裝備的玩家，適合以 Herringbone 單肩式背包收納。這款古色古香風格的包包，推薦給配備簡約的玩家使用。

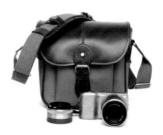

HERRINGBONE 背包
長＊寬＊高 =22*13*22cm／重量：?g

推薦的使用者：使用 DSLR 相機或無反光鏡相機的
玩家、喜愛古色古香味道的玩家
攜帶性 ★★★☆☆

▲ 古色古香的 HERRINGBONE 單肩式收納背包

就如同女性選擇背包時，偏愛名牌一樣，相機背包也有屬於名牌級的產品。英國手工品牌 BILLINGHAM 包，以簡約風的設計感聞名，是眾多業餘玩家夢寐以求的包款之一。

BILLINGHAM 系列品牌的包包種類繁多，在這裡推薦輕巧實用的 Hadley small 包包。

不管是輕巧的無反光鏡相機，或是入門型 DSLR 相機，再外加一個鏡頭，攜帶這樣配備的玩家就是這款背包所推薦的使用對象，特別是女性玩家們愛不釋手的商品。

優點是使用堅固結實的材質，也因為如此價格通常都偏高，此也為缺點之一。

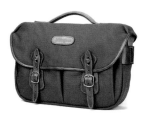

BILLINGHAM Hadley 背包
長 * 寬 * 高 =29*12*21cm/ 重量：700g

info 推薦的使用者：使用無反光鏡相機的玩家、喜愛簡約
美麗風格的玩家
攜帶性 ★★★★☆

▲ 名牌 BILLINGHAM Hadley small 相機背包

推薦的雙肩式背包

與剛才介紹的單肩式背包不同，因可以雙肩一起背，分擔相機配備的重量，以減輕身體所感受的疲勞感。推薦給相機配備和種類多的玩家使用，也非常適合時常旅行的玩家們。

KOLON SPORT 背包
長 * 寬 * 高 =49*26*18cm / 重量：1.7kg

info 推薦的使用者：經常跑兩天一夜戶外活動的玩家
攜帶性 ★★★☆☆

▲ KOLON SPORT 背包

KOLONSPORT 品牌的皮革相機背包，是因為採納了消費者的建議，特別改良生產的成品。因為是戶外用品專賣品牌，背包實用性高，適用於兩天一夜戶外運動的產品。此背包除了可以收納相機一台、鏡頭兩個之外，還可以裝下一台12 英吋大小的筆記型電腦。

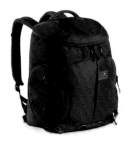

KATA DL-210 背包
長 * 寬 * 高 =33*24*44cm / 重量：1.45kg

info 推薦的使用者：喜愛輕巧實用性高背包的玩家
攜帶性 ★★★★☆

▲ 輕巧又結實的 KATA DL-210 雙肩式相機背包

KATE 雙肩式背包與其他背包相比，最大的特點是擁有極輕的重量。且有廣大的空間收納相機、鏡頭和其他配備，甚至能放進 15 吋的筆記型電腦。

裝飾相機

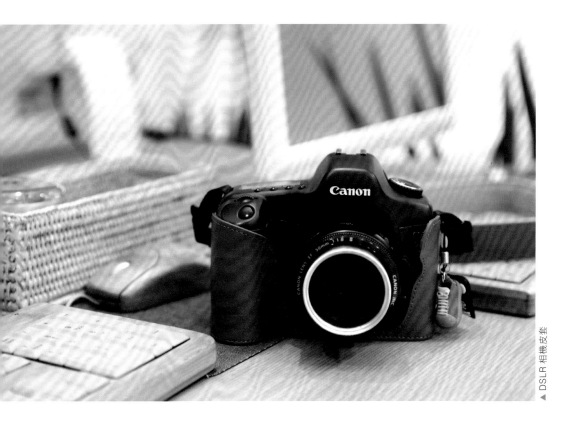

▲ DSLR 相機皮套

相機皮套

相機使用一段時間之後,機身總是會不小心產生一些刮痕。筆者個人雖然非常愛護相機,儘管小心翼翼的使用,但也還是免不了留下一兩道痕跡。

幾年前,市面上出現了各式各樣的 DSLR 專用皮套。近期隨著無反光鏡相機的流行,許多的皮套產品也跟著應運而生。

DSLR 相機的皮套

DSLR 相機的皮套，由於相機體積的關係，皮套尺寸相較大許多。皮套上雖無相機的操作按鍵，相較便利性低，但因可保護外殼被刮傷，讓玩家可以安心的外出拍攝。

▲ DSLR 相機的皮套的正面

▲ DSLR 相機的皮套的背面

我對於之前相機摔到地面上的心痛感，還非常記憶猶新。不過好在當時有幫相機套上皮套，以致沒讓外殼產生刮痕或讓機身碎裂，真是不幸中的萬幸。這個皮套非常推薦給使用相機較為粗魯的玩家們。

由於讓 DSLR 相機機身外面配戴著皮套，就如同圖片所示，皮套包覆著機身下段和左右兩側，可降低刮痕產生。不過使用後會發現，戴上皮套操作會產生一些缺點。大部分的皮套都會利用相機的腳架孔來做固定。所以，在更換記憶卡或電池時，必須將皮套整個拆下後，才可進行更換。

▲ 配戴上皮套的 DSLR 相機

無反光鏡相機的皮套

無反光鏡相機較 DSLR 相機體積小，使用的皮套體積也相對小許多。
最近上市的無反光鏡相機大小，與一般的數位相機差不多。持有 Olympus

▲ 配戴上皮套的無反光鏡相機

PEN 系列、SONY NEX 系列、三星 NX 系列和 Panasonic G 系列相機的玩家，如果不希望相機上面有刮痕，可以考慮幫相機穿戴上皮套。

穿戴皮套的方法

穿戴皮套的方式非常簡單。首先，將相機下端和皮套貼緊，再將腳架孔部分的金屬板拴緊螺絲即可（可使用硬幣或螺絲起子）。

▲ 裝進皮套 01

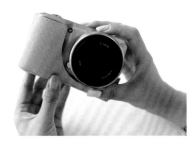
▲ 裝進皮套 02

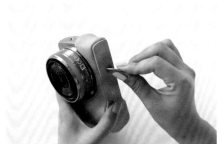
▲ 裝進皮套 03

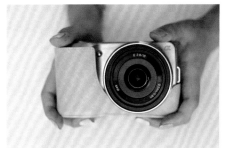
▲ 安裝好皮套的無反光鏡相機

穿戴好皮套的無反光鏡相機，體積並不會增大，反而變得更加美觀了。又能避免機身被刮傷，又能增加美感，穿戴皮套真是一石二鳥的方法呢！

▲ NX200 相機專用 SWAROVSKI 精裝版的皮套

皮套中，有特製的精裝版皮套，可供玩家們收藏。由於是非常罕見的特製的版本，非常適合特別想收藏的相機使用。

個性化的相機背帶

DSLR 相機使用過後，覺得原廠的相機背帶並不太適用、功能不足，而又跑去另購其他款式背帶的玩家不少。我個人也是比較愛用自己另外選購的相機背帶，而非原廠背帶。使用自己選購的背帶，不僅可以展現與其他人不同的風格，還可以讓自己的相機更顯得與眾不同。

DSLR 相機因為體積大，也比較笨重，通常使用是以背帶為主。

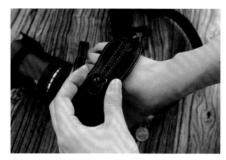
▲ DSLR 相機專用的手腕帶

▲ 頸圈式背帶

▲ 手提式背帶

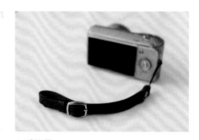
▲ 手腕帶

DSLR 相機安裝上手提式背帶，不僅外觀上更加美觀，使用上也較為安全，是特別適合女性攝影時所配戴的裝備之一。

▲ 安裝手提式背帶的相機
◄ 無反光鏡相機的皮套

▲ 安裝手提式背帶的 DSLR 相機

自行裝上手腕帶

相較於 DSLR 相機，無反光鏡相機體積輕巧，攜帶方便。所以，手腕帶比頸圈式背帶更適合於無反光鏡相機。

▲ 適用於無反光鏡相機的手腕式背帶

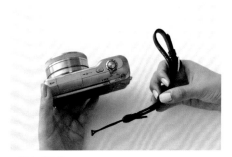

▲ 繫上手腕帶 01

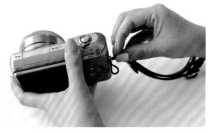

▲ 繫上手腕帶 02

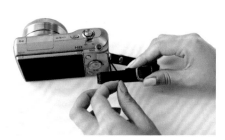

▲ 繫上手腕帶 03

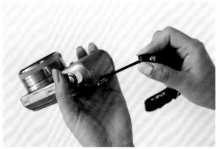

▲ 繫上手腕帶 04

手腕帶的安裝方式相當簡單。將手腕式背帶固定在相機上的背帶環節上，隨時隨地想拆解也都相當方便。安裝上手腕帶的無反光鏡相機攜帶起來，反而更加輕巧便利了。但若安裝在重量較重的 DSLR 相機上，攜帶起來反而更加沉重不便。

鏡頭遮光罩

對於鏡頭來說，遮光罩是一項很重要的配件。拍攝時，雜亂的光線會影像照片的畫質。使用遮光罩，可以有效地降低炫光和鬼影。常見的遮光罩通常是圓筒型或花瓣型。材質主要有鋁、塑膠等等。

▲ LEICA M9 使用金屬材質的遮光罩　　　▲ 使用鋁材質的遮光罩

相較於 DSLR 相機沉重的機身，無反光鏡相機較為輕巧，安裝輕巧的鏡頭遮光罩即可。此外，遮光罩也能夠對抵擋外部撞擊和刮傷，可以對鏡頭發揮一些保護的作用。

▲ 代表性的無反光鏡相機機種

保護 LCD 畫面的液晶保護膜

才入手沒多久的愛機，若 LCD 出現刮痕，想必一定會很心痛。心愛的相機不管再怎麼細心呵護，LCD 畫面上總是難免會出現一些小刮痕。因此，在購買後，可以考慮貼上液晶保護膜。

▲ 使用保護模可以有效保護心愛相機的 LCD

通常,在實體店面內購買相機時,都會為消費者貼上保護膜,不過,便宜的保護膜很容易脫落。所以,建議可自行再添購品質更好的保護貼使用。保護貼的使用方法雖然說非常容易,可自行貼在 LCD 螢幕上,但失敗的例子也屢見不鮮。建議可請賣家協助將保護貼貼在 LCD 螢幕上為佳。

販售保護貼和 IT 產品配件的網站

www.pontree.co.kr

▲ www.pontree.co.kr

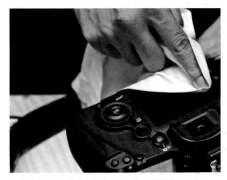

▲ 貼上保護貼之前，請先將 LCD 螢幕擦拭乾淨

▲ 貼上保護貼

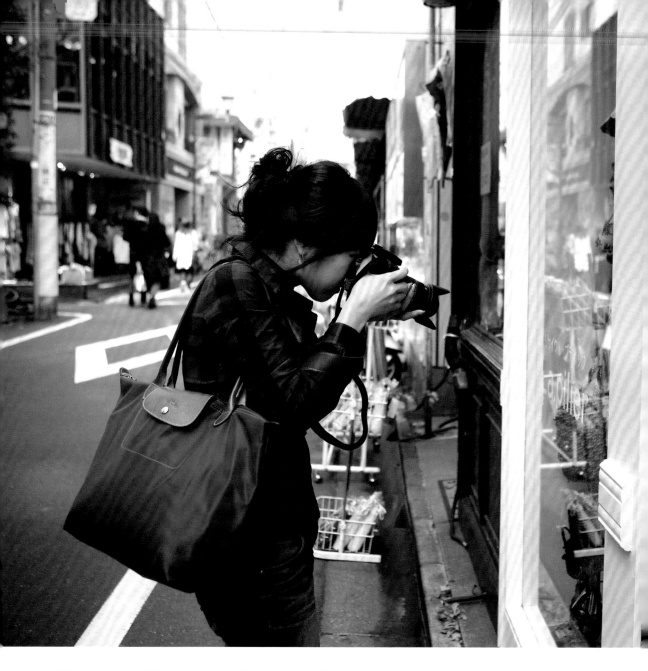

選好了適合自己的相機了嗎？那麼，讓我們一起了解相機的基本使用方式吧！
從最基礎的操作方式和設定開始認識，學習相機的基本構造後，便可以隨心所欲拍攝了唷！
覺得要學的東西太多了嗎？馬上瀏覽範例照片即可輕鬆瞭解了。如果還是有不明白的地方，也可用智慧型
手機掃描書中的 QR CODE，觀看影片解說（韓語發音、韓文字幕），繼續深入研讀。
請仔細熟讀基本的相機操作方式。

P·A·R·T

02
必了解的
相機使用知識

DSLR 相機
基本操作方式

與以往不同，現在已可以輕易地在路上或觀光地區發現到 DSLR 相機的蹤影。使用率漸漸越來越普及，但其中真正會正確操作使用的人，比想像中的少之又少，大部分的人只是按下快門，並完成拍照而已。但可以靠努力嘗試與學習慢慢上手，並可自行拍下美食和任何想紀念事物的照片唷！

▲ 使用 DSLR 相機拍攝

安裝相機和鏡頭

DSLR 相機和 MIRRORLESS（無反光鏡）相機，可透過替換鏡頭，即可調整並選擇廣角、標準、望遠鏡頭…等，多重選擇。

從相機本體中央觀察，可直接看到相機原屬的金屬材質模樣。此部分即為安裝鏡頭的卡榫（通常會標示為白色或紅色的標示），安裝完成後即可進行拍攝。

▲ 機身與鏡頭

▲ 將鏡頭安裝於機身上

▲ 鏡頭安裝完成

此時須留意的地方，需聽到「喥嗒」的聲音，才算安裝完成。如果沒有裝好，鏡頭可能會從相機上脫落，請多加留意。

▲ DSLR 相機使用方式

安裝濾鏡和遮光罩

鏡頭使用一段時間後，總難免在產生刮痕或是灰塵跑進鏡頭內，建議可購買濾鏡和遮光罩。

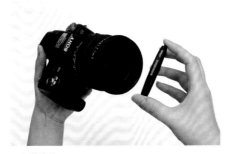

▲ 安裝濾鏡

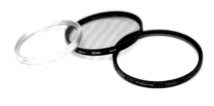

▲ 多樣化口徑的濾鏡樣式

市面上也有販售阻隔 UV 材質的濾鏡，挑選適合的尺寸大小，並安裝在鏡頭前即可。一般而言，最普遍的口徑尺寸為 58mm 或 67mm。口徑的尺寸越大，價位也越高，大口徑的 77mm 濾鏡，價位也非常不親民。

而 B＋W 濾鏡相同的情況而言，就算小尺寸口徑，也比其他廠牌昂貴，預算有限的話，也可以考慮 KENKO、HOYA、MARUMI…等廠牌。

選購保護鏡時，比起 UV 濾鏡，更加推薦 MC UV 濾鏡，不僅可以抗紫外線，透光度也不錯，但切勿買價格過於低價的產品。

安裝濾鏡時，請留意小心施力，請不要鎖得太緊，以免需要拆除時，不易拆除（筆者曾經太用力得鎖上，事後費了很大的力氣才拆下來）。

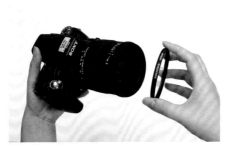

▲ 安裝濾鏡前

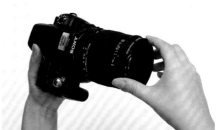

▲ 安裝濾鏡後

DSLR 相機鏡頭前都會有個遮光罩安裝溝槽。雖然在購買時，店家可能會附贈遮光罩，但經常只是個廉價且品質普普的遮光罩，建議讀者可自行另外購買。使用遮光罩的理由，是為了減少折射光等干擾光線的進入，以求改善成像品質。

安裝遮光罩的方式，為將鏡頭和鏡蓋側面標有白色或紅色標示，互相卡住即可安裝完成。與安裝鏡頭的方式相同，聽到「嗒答」的聲音，則代表安裝完成。不過，因遮光罩是相機配備中，遺失頻率極高的物品，請與鏡頭一併收藏好為佳。

遮光罩的價位並不低，請妥善收藏保管。

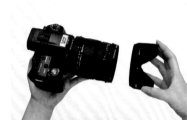

▲ 安裝遮光罩前　　　　　▲ 安裝遮光罩後　　　　　▲ 無使用遮光罩時的狀態

當不使用遮光罩時，可將遮光罩拆除並反轉後裝上，如此更加便於攜帶，而且可以隨時取用，相當方便。

購買電池與記憶卡之注意事項

通常都會使用原廠所配給的相機電池。但有時可能會因為來不及充電，或是忘記充電，造成無法盡興地拍攝。建議可於空閒時間，將電池充飽，需要時便可立即使用。

建議使用原廠電池為佳，請勿購買廉價的次級品。我曾經購買過廉價的次級品使用，使用後卻發現品質不佳。原廠電池雖然價格較高，但品質比較有保證。

最近上市的 DSLR 和 MIRRORLESS（無反光鏡）相機體積漸漸變小，幾乎都是以支援 SD 記憶卡為主。

購買記憶卡時，價格越低廉的記憶卡，不見得品質好。價格低廉的記憶卡，其傳輸倍速也較低，不一定會提供售後服務。盡可能購買貼有出產明細標籤貼紙的產品為佳。

近期市面上販售的數位相機，高畫素的用量非常大，因此建議玩家購買 8～16G 容量的記憶卡。因現在記憶卡的售價已比以往低廉許多，也有玩家僅以一張 32G 的記憶卡在使用。雖然一張 32G 的記憶卡容量很大，使用起來綽綽有餘、得心應手，但是我個人的想法是認為多買幾張容量較小的記憶卡（容量約 8～16G）使用，如此可以分散風險。以避免發生僅使用一張高容量的記憶卡，當記憶卡突然故障時，原本存在記憶卡內的照片可能會保不住的狀況。

▲ 各種廠牌的記憶卡

▲ 各式各樣的記憶卡

認識記憶卡的種類和特性

相機記憶卡主要分作兩種，CF（COMPACT FLASH）記憶卡和 SD（SECURE DIGITAL）記憶卡，目前的相機大多使用 SD 記憶卡。

SD 記憶卡容量通常為 2～4GB，與其他記憶卡相比，容量較小。數據傳輸速度也較低，對於高畫素相機的玩家而言，使用上較為不便利。SDHC（SECURE DIGITAL HIGH CAPACITY）是最近最常被使用的一種記憶卡，因為擁有 8～32GB 的大容量，不僅適合使用在高畫素的照片拍攝，也可用於影片拍攝。仔細看 SDHC 正面，標示著 CLASS 2、4 的字樣，各數字代表記憶卡每秒最低的傳輸率。

▲ SD 記憶卡

▲ SDHC 記憶卡

最近還上市了一種傳輸速度更快的 SDXC（SECURE DIGITAL EXTENDED CAPACITY），容量更高、速度更快，預期價格會逐漸下降，而且會有越來越多的相機支援這項規格。

切記備份儲存於照片的記憶卡

最近上市的 DSLR 相機，畫素已超過 2000 萬，因此也必須使用容量較大的記憶卡。職業級的攝影家，在拍攝過程中，通常會習慣將記憶卡檔案作備份的動作。不過業餘的玩家，通常會將記憶卡一直到容量額滿為止。這樣的話，記憶卡會一直存放著幾週或幾個月前的檔案，不過，還是建議將拍攝的照片檔案，當天就到電腦作備份的動作較佳。照片存檔時，檔案資料夾建議標上日期、拍攝地點還有拍攝事跡，如此一來，往後要調閱檔案時，就可以很快找到想要的檔案了。就算這個動作很麻煩，也建議讀者要養成習慣。

▲ 照片檔備存於電腦桌面備份

記憶卡發生問題時，該如何解決

雖然已確認了拍攝好的照片檔，但當將照片上傳到電腦上時，有可能會發生問題。或是拍攝時，記憶卡儲存失敗的問題，都有可能發生。

我曾經有發生過這種問題的經驗，真的是非常尷尬。第一時間趕緊專門協助資料復原的店家求救，是最好的選擇。使用者誤將資料刪除的狀況下，可自行利用 FINAL DATA、RECUVA 等資料復原程式，作簡單的復原動作。但是若希望救回較完整的資料，還是建議至專門的資料復原店求救為佳。

特別若是遺失了重要的資料，交給廠商處理，或許有機會可以將資料成功救回來。與專業的工程師諮詢後，工程師會採取必要的搶救措施，將資料救回。

▲ 將記憶卡資料復原　　▲ 搜尋「資料復原」，可以找到提供相關服務的廠商

使用記憶卡時，較常碰到的問題有哪些？該如何解決？　　 TIP

1. 誤將記憶卡內的照片刪除或格式化
請務必立即停止繼續使用相機攝影。一旦又將資料重寫的話，就無法挽救了。若操作不慎，恐怕連有機會挽救的檔案，也一併被刪除了。例如：記憶卡內存有 100 張照片，若繼續拍攝 10 張照片的話，可能造成僅可恢復 80~90 張左右的照片了。

2. 讀卡機無緣故的無法成功判別資料數據，或是讀取數度慢
若繼續使用復原程式，試圖將資料復原的話，恐造成資料部分更大的損失。切勿嘗試。

3. 出現「是否要進行格式化？資料無法讀取」文字時。
像這種情況，記憶卡內的資料幾乎不會造成遺失的狀況，僅是無法進入記憶卡的問題而已，可以以分割的方式，或重新開機的方式救回檔案資料。

4. 可以在相機上成功瀏覽照片檔案，讀卡機卻無法成功連結讀取
此狀況發生時，大部分是可能是因為檔案碼的資料被變更了，造成記憶卡內的檔案部分損失。特別是 CF 記憶卡很常會發生的情況，但都可被挽救。

5. 整個資料消失了，或是部分的資料消失了
有可能是病毒入侵，造成資料遺失的情況。將病毒清除，有機會將資料挽留，也有可能挽救失敗。

相機背帶簡潔的綁法

玩相機攝影的玩家，常常為了攝影東奔西跑，通常會為相機裝上背帶，以方便到處攜帶。

若再仔細觀察的話，會發現每個玩家使用背帶的方式，都有些不同。

綁相機背帶的使用方式並沒有所謂的制式規定，不過能用更美觀簡潔的方式使用它，也挺不錯的。背帶依使用者的需要，調整長度後固定，之後可能還會鬆掉，再次進行固定調整即可。

▲ 依使用者的身高調整背帶

購買相機時，會附上原廠背帶。首先，將背帶帶子與相機接頭串起來，如同左下方的圖片。接下來，再像下方右圖所示，將帶子穿過即可。

▲ 相機背帶綁法 #01

▲ 相機背帶綁法 #02

將背帶穿過帶扣，並調整適當背帶長度即可，可以使用者的使用習慣作調整。

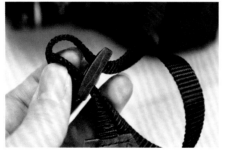

▲ 相機背帶綁法 #03

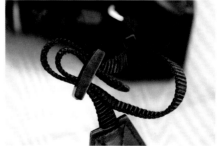

▲ 相機背帶綁法 #04

再次將背帶穿過帶扣使用。照這樣子的方式，將背帶裝上相機，使用上美觀又方便。

▲ 相機背帶綁法 #05

▲ 相機背帶綁法 #06

▲ 相機背帶綁法 #07

若帶子長度過長，可先使用剪刀將帶子剪短，之後拿打火機將帶子尾端收邊。如此可避免帶子尾端出現毛躁現象。

選擇設定為 RAW 和 JPG 檔

數位相機拍攝時，請先選取使用大容量的方式存檔。通常都是以 JPG 的形式存檔，這裡依照片品質高低分為 Large 大、Medium 中、Small 小，三種等級。

◀ 選擇圖片尺寸

▲ 600 萬畫素的圖片 2000*3000 pixel (14.51*21.77cm)

▲ 1200 萬畫素的圖片 2848*4272 pixel (20.67*31cm)

▲ 2400 萬畫素的圖片 4032*6048 pixel (29.26*43.89cm)

以 L（大）尺寸拍攝的話，可以產生出高解析度的相片，但是檔案的容量也相對較大，所以一張記憶卡所能存放的張數也相對減少（因此，建議使用大容量的記憶卡）。

若照片僅是要上傳至部落格使用的話，並不須以 L 尺寸拍攝照片。只要設定為基本的尺寸存檔即可，但是，如果有可能須將照片傳送至雜誌社投稿，尺寸太小的照片，就無法被使用。

▲ Canon 的 RAW 檔

DSLR 相機所使用的 RAW 檔。就如同底片相機，底片是照片的原始檔，而數位相機裡中的 RAW 檔即為照片的原始檔。RAW 檔可以很方便的修正曝光、白平衡以及色偏等問題，改善這些狀況所造成的問題。每間廠商都各自有獨特的格式，需要專門的程式來才能讀取檔案（Canon 的 DPP、Nikon 的 Capture NX），或者是利用 Photoshop、Lightroom 來做後製處理。

RAW 檔的優缺點

優點	缺點
· 沒有損失的圖片，非壓縮格式化高畫質品質 · 容易將曝光和 White balance 的照片補正 · 可將黑白照片轉換成彩色照片	· 照片容量較大，需選擇大容量的記憶卡使用 · 必須使用專屬的程式轉換檔案

▲ 使用 Photoshop 的畫面

▲ 使用 Lightroom 的畫面

RAW 檔最大的優點就是可以將修正曝光和白平衡問題，可調整的範圍較 JPG 檔案大，而且可以保有最佳畫質，非常好用。不過缺點是檔案容量較大，且須使用專屬的程式才能讀取，較為不便利。

試試看使用 Canon 專屬轉換照片的程式 DPP

❶ 使用 Canon 專屬轉換照片的程式 DPP（Digital Photo Professional），可將 RAW 檔轉換為 JPG 檔。

▲ 使用 Canon DPP 的畫面 #01

❷ 首先將欲轉檔的 RAW 檔案叫出來。

▲ 使用 Canon DPP 的畫面 #02

▲ 使用 Canon DPP 的畫面 #03

❸ 大部分曝光的照片顏色呈現暗黑色，若將照片風格轉換，進行曝光補正後，照片會變得較為光彩照人的感覺。

❹ 若要將 RAW 檔轉換為 JPG 檔，請選擇 converting 鍵。（快速鍵：Ctrl + D）

▲ DPP 補正調色盤

▲ RAW 檔案轉換

不僅是將曝光的照片補正和轉換了照片的風格，與原始檔相比，看起來更有質感了。僅是作一點點的補正效果，感覺也會差距很多。

▲ RAW 原始檔照片

▲ 補正過後的 RAW 照片檔

DSLR
CAMERA

多樣化的相機模式

所謂的 P 模式就是專業模式？

仔細觀察 DSLR 相機和 MIRRORLESS（無反光鏡）相機，可發現左側或右側有一個模式鍵（SONY NEX 相機的模式鍵內建於清單選項內）。

模式分別為 P、A、S、M 四種模式，依據使用者的需求可任意作調整。

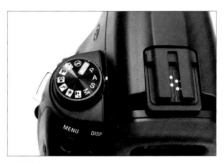

◀ Canon 650D 的模式鍵

◀ Nikon D7000 的模式鍵

◀ Nikon D4 的模式鍵

▲ 多樣化的攝影模式

不同的廠牌，各模式上也可能有所差異，但一般而言都會提供 P 模式的設定。

而專業攝影師常使用的 Nikon D3 相機，和 Canon 1D 級相機，這兩款相機的模式選項鍵較小，初學者不容易察覺。

▲ Canon 1D Mark IV 的外觀

P 即為 Program 模式，大多數都屬自動模式。將快門速度和光圈值設定為自動模式的話，ISO、曝光補正…等設定，皆可作調整。雖然被稱作為專業模式，但建議讀者仍可使用看看，將發現大部分的照片都可以此模式拍攝完成。

▼ 使用專業模式所拍攝的照片

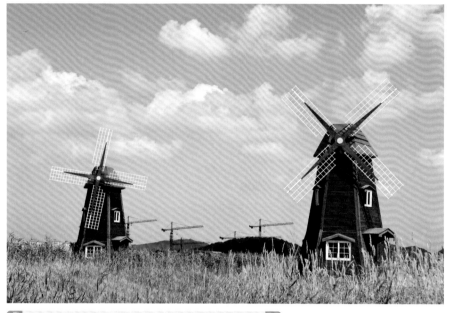

info ⊙ 1/400s ✖ F/8.0 ISO 100 ○ 55mm WB WB Auto

了解 A、S 模式和 M 模式

首先說明 A（Av）模式，光圈先決模式調整光圈數值，並自動設定快門速度的方式。為多數的攝影玩家選擇使用的模式，不僅在景深表現上，或曝光設定上都非常的有彈性。也是喜愛淺景深效果玩家最愛用的拍攝模式。

可透過光圈，調整由鏡頭進入相機內的光線量

光圈可任意調節，若將光圈打開（最大開放），則光圈值數較低；相反的，若將光圈縮小（最小開放），則光圈數值較高。如此調節光圈的原因，是要在適當的焦點範圍內，調整深度。對初學者而言，此部分稍有難度，但多練習幾次後，便可抓到訣竅。下一頁的範例照片中，分別以從光圈最大開放，到最小開放作拍攝，請觀察看看其中的差異。其中以光圈最大開放直 f1.8 所拍攝的照片，除了對焦的部分，周圍部分都會呈現模糊。

此種照片的景深較淺，是營造夢幻效果常用的拍攝手法。另外，以光圈 f22 所拍攝的照片，照片背景以清晰模式呈現。此種照片深度較深，常被使用作為

▲ f1.8 範例照片

▲ f4.0 範例照片

▲ f8.0 範例照片

▲ f22 範例照片

▼ 開放光圈所拍攝的照片

「泛焦」（pan focusing）拍攝手法。利用 DSLR 相機和 MIRRORLESS（無反光鏡）相機的光圈調整，可拍出不同特色的作品，記錄著生活中的每一刻。

info ⊙ 1/45s ✖ F2.8 ISO 200 ○ 23mm WB WB Auto

▲ 光圈開放

▲ 光圈縮小

接著說明 S（TV）模式。快門先決模式是由使用者調整快門速度，而光圈數值設定為自動模式。通常使用在拍攝移動性的物體，如行進中的汽車、運動活動…等主題。

為了拍攝出作佳作，光圈和快門速度須互相搭配使用。例如當光圈開放時，由於從鏡頭進入的光線量大，快門速度須設定較快一些；當光圈縮小時，由於從鏡頭進入的光線量少，快門速度須調整較慢一些。根據拍攝的主題，使用者可以任意調節快門速度快慢，創造出喜愛的照片風格。

當白天與夜晚時，分別拍攝出汽車移動的照片，比較其明顯差異。白天拍攝時，由於光線充足，將快門速度調快，其車子的影像清晰地留下於照片中。但是如果在夜晚拍攝，由於光線不足，快門速度下降，高速移動的車子在照片中，會看似像光線一樣地快速移動著。

▲ 了解快門速度 　▲ 當快門速度慢時，產生被拍攝物體的殘影

info　◉ 1/3s　✖ F/22　ISO 1000　○ 12mm　WB WB Auto

 快速快門所拍的照片

 ◉ 1/1250s　✦ F5.0　ISO 400　◯ 400mm　WB WB Auto

M 模式為以手動（Manual）模式可任意調節快門速度，以及光圈值的狀態。

對於曝光功能不熟悉的初學者而言，操作上稍有難度。但曝光功能熟悉的朋友而言，可輕易拍出創意滿分的照片作品。一般而言，常被使用在工作室拍攝時，搭配 STROBE 選擇一併使用的拍攝模式。與前頁所介紹的光圈模式以及快門速度模式有所不同，由於光圈和快門速度皆是獨立調整的，因此對於此模式不熟悉的朋友，可能無法順利完成快速拍照的動作。

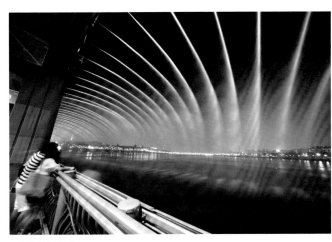

 手動拍攝模式

info ◉ 15s　✦ F6.3　ISO 100　◯ 12mm　WB WB Auto

正確的拍攝姿勢

大部分的 DSLR 使用者，擁有昂貴的相機設備和鏡頭，但觀察其實際上拍攝的操作姿勢，卻相當地不安全。就如同游泳與打高爾夫球一般，各種運動，包含攝影，皆有其正確的姿勢。

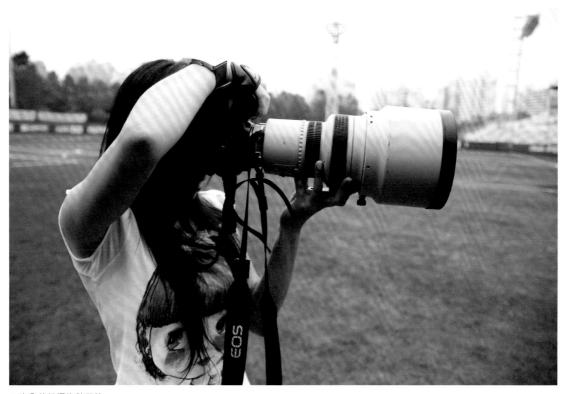

▲ 安全的拍攝姿勢示範

直式與橫式拍攝姿勢

拍照姿勢分為直式與橫式攝影兩種。

依據不同的拍照需求，可作其選擇。但拍攝風景時，主要會選擇橫式攝影；而拍攝人物照時，會選擇直式攝影。

最常使用的拍攝姿勢為橫式攝影。

不管是拍攝風景照、快照或團體照時，都會選擇以橫式攝影拍攝。

拍照時須注意的地方為，請將兩手肘盡量往身體內側貼近，以將拍攝時可能產生的晃動影響降到最低。初學者常常忽略此點，而讓手肘虛浮，與身體間保留空隙，容易造成拍照時的晃動。

▲ 了解攝影姿勢

▲ 以橫式攝影姿勢拍照

也有不少狀況會選用直式攝影。

通常在拍攝人物照片時，會選用直式攝影。與拍攝影片情況不同，直式攝影通常是照片攝影時的特權。拍照時需要注意的地方，如下方示範照，右手手肘須時時刻刻提高，避免手肘掉落造成拍照時的晃動現象。同時，左手手肘盡量向身體內側靠近，將產生晃動的情況降到最低後，身體穩住並按下快門。

▲ 以直式攝影姿勢拍照 01

再來介紹其他不同的攝影姿勢。

將相機快門鍵朝下，右手手肘盡量往身體內側靠近，並按下快門即可。第一次採用此姿勢時，可能較不習慣，建議多練習幾次。

▲ 以直式攝影姿勢拍照 02

嘗試各種不同角度的拍攝姿勢吧！

僅固定選用一種拍攝姿勢的人其實不多。通常會依據被拍攝物體的所在位置，調整其拍攝姿勢的必要角度，以順利呈現完美的作品。

▲ 低角度拍攝姿勢

▲ 高角度拍攝姿勢

▲ 平視角拍攝姿勢

低角度

低角度為從被拍攝物體的底部往上拍攝的手法，拍攝出來的感官視覺會比原比例大許多。利用廣角鏡頭所拍攝出來的結果，影像會稍微呈現歪斜扭曲的情況。與其站著拍，不如坐著拍更佳合適。

▲ 採用低角度所拍攝的風車（適合的被拍攝物：物體、人物、花）

 ◎ 1/15s　✕ F13　ISO 200　○ 16mm　WB WB Auto

▲ 採用高角度所拍攝的美食照片（適合的被拍攝物：食物、產品）

 ◎ 1/125s　✕ F4.5　ISO 200　○ 35mm　WB WB Auto

高角度

高角度拍攝手法是採由上而下的拍攝方式，其拍出的物體會比原比例矮小許多。一般而言，常用於拍攝美食、產品…等主題。與其採用廣角鏡頭，不如使用標準鏡頭拍攝，呈現出來的感覺更加自然。

平視角拍攝

平視角拍攝手法及為與眼睛高度相同的角度去拍攝，最符合人體角度。下方的範例照片，及採用 eye level 角度的拍攝方式，捕捉到小鹿眨眼的瞬間景象。通常會使用標準鏡頭與（35,50mm）拍攝。

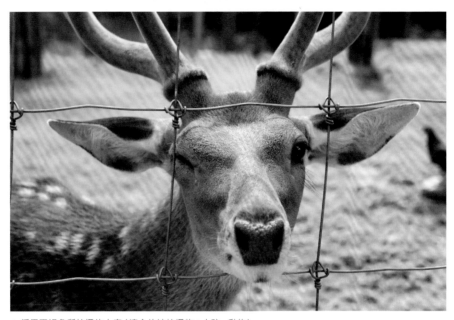

▲ 採用平視角所拍攝的小鹿（適合的被拍攝物：小孩、動物）

info　◎ 1/320s　✕ F5.6　ISO 200　◯ 55mm　WB WB Auto

使用半快門拍攝手法

若慢慢按下半快門，會聽到「滴 ～ 答」的聲響。
DSLR 相機對焦成功後，可透過 VIEW FINDER 內的紅色圓點確認，聽到「滴 ～ 答」聲響後，即可完全按下快門，即拍攝完成。

為何要使用半快門拍攝呢？
可讓被拍攝物體或人物預備好拍攝姿勢，同時讓相機對焦成功後，再進行拍攝。按下半快門→「滴 ～ 答」→完全按下快門拍照。建議讀者養成此拍攝習慣為佳。

▲ 使用半快門拍照

打獵時，需要先瞄準目標物，抓到時機點後，扣下扳機後發射。拍照攝影也是一樣，需先按下半快門讓鏡頭對焦（會花一點時間），如此拍攝可更精確對焦清晰準確。

▲ 安全的拍照姿勢

防手震的拍照方式

對於初學者學習拍攝，最容易忽略的就是掌握相機的姿勢。通常右手握住相機握柄機身，左手握住鏡頭和相機機身下端。

握著機身和鏡頭，同時按下快門這個姿勢，對大多數的使用者而言都有些吃力。此時，也可能產生晃動的情況，因此，可使用自己習慣的方式拍攝，以減少晃動的情況。看到欲捕捉的畫面時，別心急，抓穩鏡頭按下快門取景，避免晃動才能拍出成功的好照片。

▲ 安全的拍攝姿勢正面

▲ 安全的拍攝姿勢側面

調整觀景窗

每個人的視力皆有所不同，相機的觀景窗也可根據使用者的需求作調節。視力佳的人與視力差的人，透過觀景窗所觀看到的拍攝物體感覺也會明顯不同。

其調整的方式為，使相機與拍攝物體對焦完成後，按下半快門的同時，透過按鍵調整觀景窗，藉由畫面確認畫質是否清晰與否。

由於調整的方式非常簡單，建議可以在購買後便作調整。

▲ DSLR 相機搭載的調整鍵

▲ 觀景窗屈光度的調整方法

各種焦段的鏡頭
使用方法

DSLR
CAMERA

▲ 各種焦段的視角鏡頭

觀賞過別人拍攝的照片作品，不時會好奇這些照片是如何拍攝而成的呢？是搭配哪一款鏡頭所拍攝的呢？使用不同的鏡頭，拍攝出的照片，呈現出來的感覺也各有不同。如此也必須準備各種不同種類的鏡頭來拍攝，在其中挑選適當的鏡頭拍攝，體驗各種鏡頭所創造出來的拍攝樂趣吧！

鏡頭視角

依據不同種類的相機款式，相機的畫面也會有所不同。通常 50mm 的鏡頭，被稱為標準鏡頭，與人眼所看的範圍相似。

不過，APS-C 數位單眼相機，其 35mm 所換算的視角，就被稱作標準鏡頭。

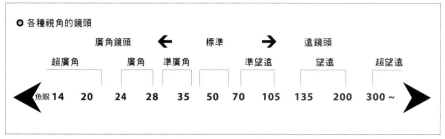

▲ 鏡頭視角種類

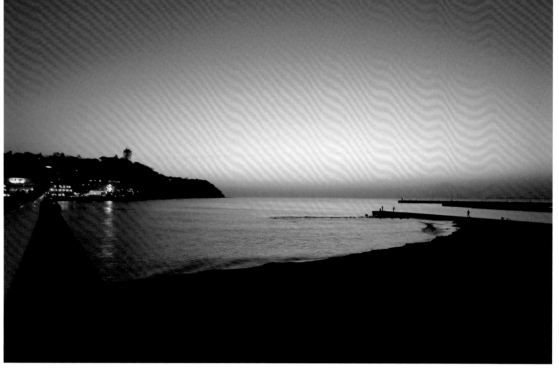

▲ 使用廣角鏡頭所拍攝的風景照　info　◉ 1/5s　✕ F5.6　ISO 200　○ 14mm　WB WB Auto

廣角鏡頭

24mm 以下的視角鏡頭為廣角鏡頭，相機的觀景窗所看到的角度相對寬廣。而 85mm 以上的視角鏡頭為望遠鏡頭，觀景窗所見的角度相對狹窄，可拍攝距離遠的物體或是動植物。

DSLR 用廣角鏡頭

▲ Canon 16-35mm f2.8L II USM

▲ Nikon 14-24mm f2.8G ED

MIRRORLESS（無反光鏡）用廣角鏡頭

▲ Panasonic 7-14mm f4 ASPH

▲ Olympus 9-18mm f4-5.6

喜歡拍攝風景，或是想將全部所看到的景物都拍攝下來的朋友，建議你使用廣角鏡頭。

廣角鏡頭除了可以拍攝風景，還可以拍攝日常生活的快照…等物體。一般而言，使用 APS-C 的 DSLR 相機，較不適合拍攝超廣角領域的照片。一般的底片或是全片幅 17mm 的視角鏡頭，可換算為 APS-C 的 28mm 的視角。

最近上市許多款數位相機機身專用的鏡頭，專為 APS-C 機身所設計的鏡頭，其效果也不遜於使用於全片幅機身的鏡頭效果。

各公司的 APS 機身專用接環標示

※ 各家廠商的標示方式不同，讀者只需對照以下表格，就可了解是否為專用鏡頭。

Canon: EF-S	Nikon:DX	SONY: DT
SIGMA: DC	TAMRON: Di	TOKINA:DX

※ 專為 APS 片幅開發的鏡頭，特別是 18-55mm 的變焦鏡，如果使用在全片幅相機上，廣角端可能會有成像圈，這一點請注意。

▲ 使用廣角鏡頭所拍攝的照片　info　◉ 1/250s　◆ F/8　ISO 800　○ 12mm　WB WB Auto

超廣角鏡頭的範圍為何呢？雖然沒有特定的定義存在，但通常 28mm 視角以下就被分類為廣角鏡頭。

最近上市許多多樣化的廣角鏡頭，10-20mm 的鏡頭被稱作魚眼，廣角端擁有將近 180 度的視角，趣味十足。

▲ 在全片幅相機上使用 APS 專用的廣角鏡頭拍攝的照片，周圍會有明顯的成像圈

info　◉ 1/1600s　✦ F4.5　ISO 100　○ 18mm　WB WB Auto

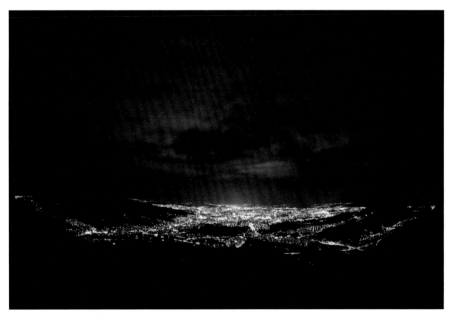

▲ 使用超廣角鏡頭所拍攝的風景照

info　◉ 30s　✦ F16　ISO 320　○ 15mm　WB WB Auto

DSLR 相機專用的
魚眼鏡頭

▲ Canon 8-15mm f/4L Fisheye USM

▲ SIGMA 15mmF2.8EX DG DIAGONAL FISHEYE

標準變焦鏡
(STANDARD ZOOM LENS)

標準鏡頭的定義，從 50mm 視角為基準，被稱作標準。或是 40～60mm 視角的領域，被稱作標準。特別是 STANDERD ZOOM 大部分為 24～70mm 或是 28～75mm 的視角，正與雙眼可及的視線領域相同，因此較為便利。常被使用拍攝於街拍上。
超廣角鏡頭和望遠鏡頭依據不同的照片，也有所區別。

▲ 使用標準變焦鏡所拍的街拍 01

info ◎ 1/100s ✖ F2.8 ISO 100 ○ 24mm WB WB Auto

▲ 使用標準變焦鏡所拍的街拍 02

info ◎ 1/400s ✖ F8 ISO 200 ○ 35mm WB WB Auto

DSLR 相機專用的
標準變焦鏡

▲ Canon 24-105mm f/4L IS USM

▲ Nikon 24-70mm f/2.8G ED

無反光鏡相機專
用的標準變焦鏡

▲ Panasonic 14-42mm f3.5-5.6 ASPH

▲ Olympus 14-42mm f3.5-5.6 II

雖然各鏡頭也存在著不同的特性，但使用標準變焦鏡時，所拍出來的照片大多沒有明顯的特色。但若是有概念的使用者，還是可以順利拍出傑出的作品。且熟悉標準變焦鏡的玩家，對於廣角和望遠鏡頭都可輕易上手。

▲ 使用標準變焦鏡所拍的生活快照　info　◉ 1/250s　✖ F2.8　ISO 100　○ 28mm　WB WB Auto

APS-C 相機經常搭配 17-70mm 的鏡頭使用，不管是拿來拍旅行照片或是特寫鏡頭皆綽綽有餘，非常萬能。

※不同鏡頭視角所拍的照片

▲ 24mm 視角

▲ 35mm 視角

▲ 70mm 視角

長距離也可以拍攝的望遠變焦鏡頭 (TELEPHOTO ZOOM LENS)

提到望遠變焦鏡頭，最容易被聯想到的就是 70-200mm，擁有 f2.8 大光圈的鏡頭。使用 APS-C 機身的話，可以選擇專為這類機種設計的 50-150mm，或是 70-300mm 的鏡頭，這兩款鏡頭，不僅價格便宜許多，而且體積也相對輕巧。

▲ 使用望遠鏡頭所拍攝的人物照片

info ⊙ 1/500s ✿ F1.6 ISO 100 ◎ 85mm WB WB Auto

▲ 使用望遠鏡頭所拍攝的貓咪照片

info ⊙ 1/500s ✿ F2.8 ISO 100 ◎ 70mm WB WB Auto

DSLR 相機用的望
遠鏡頭

▲ Canon 70-200mm f/2.8L IS II USM

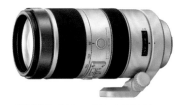

▲ SONY 70-400mm F4-5.6 G SSM

無反光鏡相機專
用的望遠鏡頭

▲ Panasonic 45-200mm f4-5.6

▲ Olympus 40-150mm F4-5.6 R

使用望遠鏡頭可以輕易拍攝遠距離的動植物照片，攝影者與被拍攝物體的距離
較遙遠，但卻可以透過望遠鏡頭進行拍攝，呈現出來的照片就像是近距離所拍
攝的感覺一樣。這是望遠鏡頭的特點。

不過，光圈越大，倍率越高的鏡頭，價格通常也愈高，重量也會更重。而且，
實際上使用的頻率並不高。因此，耗費鉅資購買昂貴笨重的大光圈望遠鏡頭，
不如選購使用頻度、重量和用途適當的鏡頭較佳。

▲ 使用望遠鏡頭所拍攝的楓葉

 info 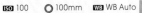 ◉ 1/160s ✖ F2.8 ISO 100 ◯ 100mm WB WB Auto

定焦鏡 (SINGLE FOCAL LENGTH LENS)

常用的定焦鏡,包括 35mm、50mm 和 85mm 這三種焦段。購買相機時,一些包含鏡頭的套裝組合,可能會搭載一顆定焦鏡頭。

最推薦入門者入手的定焦鏡是 50mm f1.8,這顆鏡頭價格低廉,又有優美的淺景深效果。

▲ 85mm 單眼相機所拍攝的人物照片　 1/4000s　 F1.2　 ISO 100　 85mm　WB WB Auto

DSLR 專用的單眼鏡頭

▲ Nikon 35mm f/1.8G

▲ SIGMA 50mm f1.4

無反光鏡相機專用的單眼鏡頭

▲ Olympus 45mm f1.8

▲ SONY 24mm f1.8

一般而言，定焦鏡的特性就是輕便，因攜帶方便且光圈大，在光線不足的室內空間攝影，也可以輕鬆地拍攝成功。多加利用能夠拍出淺景深效果的大光圈定焦鏡，可以創造出生活上許多樂趣。

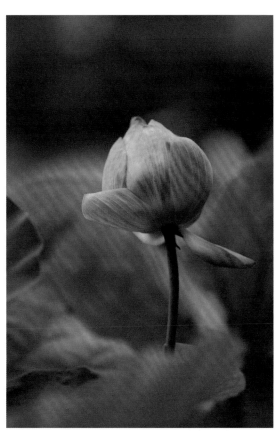

▲ 135mm 用單眼相機所拍攝的花草照

info ◉ 1/2000s ✖ F2.0 ISO 100 ○ 135mm WB WB Auto

▲ 50mm 用單眼相機所拍攝的花草照

info ◉ 1/180s ✖ F2.0 ISO 200 ○ 35mm WB WB Auto

50mm 是標準的視角，對於 APS-C 相機換算的視角為 75mm。對於想購買標準型的視角鏡頭的朋友，在這裡推薦 Sigma 的 30mm F1.4 EX DC/HSM。換算視角為 40～50mm（裁切倍率依不同廠商不同，會有些許差異）。具備 F1.4 的大光圈，拍攝人物和特寫照片，都可輕易應付。

該如何抓取
構圖的比例？

DSLR CAMERA

有所謂的黃金比例嗎？

一般而言，照片攝影時，最佳的拍攝比例通常稱作黃金分割，或者是黃金比例。依個人的喜好，所取材的比例也有所不同，所以沒有所謂的 100% 標準，但是下面的例子可供讀者參考。一般的圖片來說，也有所謂讓觀賞者欣賞起來舒服的黃金比例。

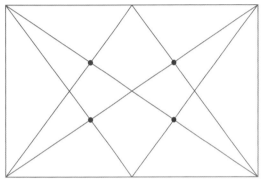

▲ 黃金比例構圖

黃金比例即為 1:1.6 的長方形。

1:1.6 的縱橫比例是由古代雅典所設計規劃出來的。簡單來說，圖片、照片和建築物…等作品，皆隱藏著黃金比例。關於黃金比例的說法，有許多詳細的理論。在此省略這些繁瑣的理論，僅針對攝影上參酌黃金比例原則，如何去抓攝影的焦距來說明。

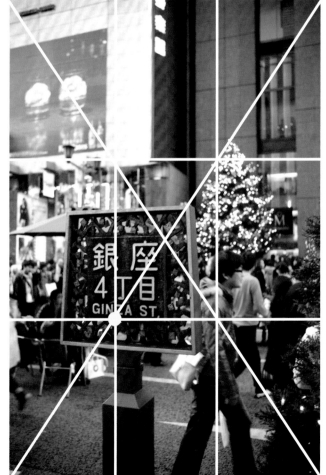

▲ 黃金比例構圖 #01

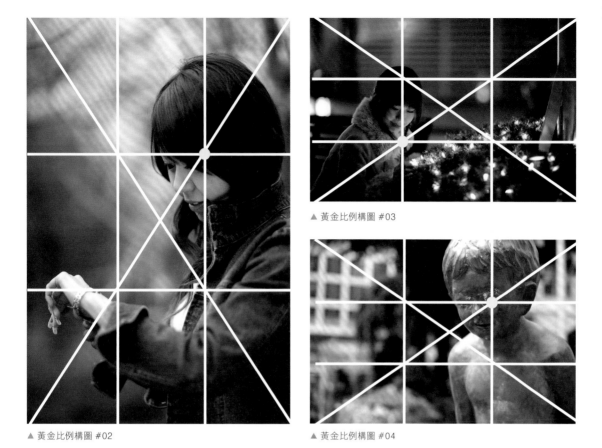

▲ 黃金比例構圖 #03

▲ 黃金比例構圖 #02

▲ 黃金比例構圖 #04

如上方以黃金比例構圖的作品，分為上下、左右全部分割為三部分，各個方向以對稱性，劃分出 2/3 的位置，找出四個著點（黃色點），即為拍攝物的位置。平衡度佳，可呈現出完美的比例，創造出舒服的欣賞角度。

簡單來説，拍攝時避開正中點，按照對角線左上、右上、左下、右下的方向，抓住黃點後拍攝，即可拍出視角舒服的照片。這就是攝影的基本原理。

▲ 三等份構圖

三等份構圖法

實際上，要用肉眼看出照片的黃金比例，並不是件容易的事情。決定好水平線和地平線的位置後，將橫式或直式的攝影畫面分為三等份，如此拍攝下來的攝影主題材會呈現出最佳的視覺構圖效果。

畫面隨意地分為三等份，被拍攝物體呈現出的平衡美感和生動感。若把拍攝物體放置於正中央的位置時，會顯得較為死板。採水平線或是地平線的位置分為三等份，找出四點紅點的位置，將被拍攝物體放於其中一點後拍攝，即可呈現出照片構圖的美感。

橫式水平線基本構圖

依個人的喜好，照片構圖的方式也有所不同。這裡有幾種視覺上可讓人感到舒適的構圖圖例。不同的拍攝物體主題，也有多樣化的構圖方式。在攝影之前，將基本的構圖比例設定好，再把被拍攝物安置於此比例框架中後，進行拍攝即可。如此即可拍攝出比例佳，視覺美觀的作品。

讀者可參照下列許多的範例作品照，依此類範本進行比例框架拍攝的練習，即可輕易創造出美麗的作品。

▲ 三等份構圖 #01

▲ 三等份構圖 #02

▲ 三等份構圖 #03

▲ 基本構圖 #01

▲ 基本構圖 #01

▲ 基本構圖 #02

▲ 基本構圖 #02

▲ 基本構圖 #03

▲ 基本構圖 #03

▲ 基本構圖 #04

▲ 基本構圖 #04

使用自動對焦
體驗攝影的樂趣

使用相機拍攝時,按下快門即可完成拍攝。

按下快門的動作,同時也完成了拍攝。雖然玩家可透過 LCD 的畫面,觀看拍攝結果,但是回家將照片上傳電腦,透過螢幕檢查每張照片時,常常會發現有失焦的照片出現。

會出現失焦照片的原因,通常是因為按下快門時,手晃動了,或是快門速度過低所致。

▲ 失焦的照片

產生上方失焦照片的原因,是由於半按快門時,沒有完全對焦就按下快門所致。

不管是多急迫的拍攝狀況,都必須先半按快門,確定已經對焦完成之後,才可以按下快門。

▲ 對焦的照片

如何正確地對焦，拍攝人物照片

帶著心愛的相機出遊時，經常想留下珍貴的紀念照片。拿著相機到處拍照留念、朋友們互相幫忙拍攝，或是把相機交給路人請求協助拍攝。然而，常常出現背景清楚，但是主角人物卻失焦模糊的照片。對初學者而言，最常拍攝的作品通常是人物照。一定要確保人物焦距正確後才拍攝，正確使用自動對焦可讓主體準確落在焦點，還可以得到淺景深的效果。

▲ 人像照淺景深效果的正確拍照範例

下方圖是焦點對在背景所導致的結果，如果不希望發生類似的狀況，拍攝時，請確認焦點準確地對在想要拍攝的人物上，如此，就能輕易地拍出右下圖的結果。

除此之外，拍攝後立即透過 LCD 畫面確認拍攝結果，也能避免回家後才發現拍攝失敗的慘劇。

▲ 焦點對準背景的照片

▲ 焦點對準人物的照片

將自動對焦換成手動對焦

▲ 自動對焦和快速鍵

▲ 主轉盤

即使是使用單眼相機的玩家,真正了解該如何切換 AF 對焦點的人其實並不多。其實只要按下自動對焦,變更為快速鍵或是主轉盤即可。

▲ 選擇自動對焦的模式

▲ 選擇手動對焦的模式

DSLR 相機的對焦點通常有 9 ～ 15 個,選擇其中一個對焦點即可(一般是選擇正中央的對焦點)。

透過 LCD 畫面確認照片!

▲ 使用 LCD 畫面確認照片

▲ 按下放大鍵確認

若要確認拍攝完成的照片是否有正確對焦，可按下放大鍵仔細確認。

即使是在 LCD 畫面上，乍看之下完美無缺的照片，在按下放大鍵仔細確認後，也經常會發現不少缺點。雖然說，把每張照片都放大仔細檢視的動作有些麻煩，但若想要拍攝出完美無缺的作品，就不能小看這個確認的小動作，應養成習慣。特別是拍攝團體照和人物照時，務必記得作放大檢視的確認動作。

這些照片是我去土耳其旅行，吃地方小吃時所留下的剎那影像。

倉促地連續按下快門，就會產生左側失焦的照片作品，但是若要拍出下方作品，則需對焦後再進行拍攝。

▲ 失焦的照片

▲ 準焦的照片

 info ◉ 1/160s ✖ F2.8 ISO 400 ◯ 23mm WB WB Auto

利用測焦板檢查相機是否準焦

將照片上傳電腦後,如果發現有許多失焦的照片。就算有足夠的快門速度,拍攝時也沒有手震影響,但照片的焦點仍不正確的話,則須透過測焦板的測試作修正。

▲ 利用測焦板檢測相機

首先,在網路上搜尋「測焦板」的檔案後下載,然後使用 A4 用紙列印出來。若要順利進行測焦,就必須將印出來的測焦板用紙貼在平平的牆壁上,再架起三腳架後進行較佳。將鏡頭的光圈數值調到最大,ISO 設定在 100 上下。

▲ 不準焦

▲ 準焦

若要正確作測試,相機的對焦點必須與測焦板的高度一致,測焦板與相機的角度必須呈直角,對準測焦板正中心的字樣拍攝,如果拍攝的結果,中央的字樣線條清楚,則稱為「準焦」。

透過簡單的測焦檢測，若發現相機無法準確對焦，建議可把相機拿至售後服務中心作修正調整，讓專業人士調整錯誤的相機和鏡頭。相機校正的服務可能需要額外的費用，建議事先與店家作確認後，再將相機送修為宜。

▲ 測焦檢測的成果

如何抓到拍攝難度高的焦點？

看到美麗的風景，拿起相機想拍下美景。偶爾發生焦點無法抓準、鏡頭一直出現反覆對焦的狀況，還有拍攝時，相機受到背景的干擾，一直無法正確對焦到目標，當遇到這種情況時，該如何解決呢？

一般而言，會發生這種狀況，通常是因為遇上單色或逆光的拍攝物體。

▲ 不容易對焦的單色拍攝物體

▲ 逆光的場景難以對焦

 ◉ 1/1250s　🔘 F5.0　ISO 100　🔘 85mm　WB WB Auto

▲ 對比不明顯

info ◉ 1/1250s　🔘 F2.8　ISO 100　🔘 35mm　WB WB Auto

若要拍攝白色牆面，或是單色物體，那麼鏡頭就會一直反覆對焦。雖然説更換一下拍攝位置，即可輕易手動找到焦點，但是若是將鏡頭模式由 AF（自動對焦）模式，調整為 MF（手動對焦）模式的話，即可不必更換攝影位置。

▲ AF → MF 切換後攝影

▲ 利用對焦環調整焦距

如果使用手動對焦模式，則需要轉動鏡頭的對焦環來進行對焦，此時透過觀景窗觀看的話，只要對焦環轉動的方向正確，便可以看到主體會隨著對焦環的轉動逐漸由模糊而變清晰，看到清晰的畫面之後，按下快門即可完成拍攝。一開始使用手動對焦模式會感到非常不習慣，不過，只要多練習幾次即可上手。

體驗操作Nikon強大的AF系統，試著操作AF-S、AF-C

TIP

AF-S（單次模式）

▲ 使用 AF-S 所拍攝的照片

info ⊙ 1/250s ✦ F7.1 ISO 100 ○ 17mm WB WB Auto

通常拍攝靜態的物體，只需要半按快門，相機即會進行對焦，當相機的蜂鳴器發生發出嗶嗶聲響後，表示對焦完成，按下快門即可完成拍攝。

AF-C（連續模式）

▲ 使用 AF-C 所拍攝的照片

info ⊙ 1/200s ✦ F8.0 ISO 100 ○ 8mm WB WB Auto

調整到動態照片攝影模式，半按快門，系統會自動持續對焦。就算半按快門時沒有發出嗶嗶聲響，系統也是持續在進行對焦。

由於利用 AF-C 模式拍攝動態畫面，系統會持續對焦。因此，建議按著快門鍵不放，進行拍攝。運動、聚會⋯等動態攝影主題，皆可使用 AF-C 拍攝模式。

Canon 機種 AF-S= ONE SHOT / AF-C= AI SERVO

拍攝靜態畫面時，利用 AF-S 模式進行，半按快門後，相機發出嗶嗶聲響，因為焦距是被固定的，按下快門鍵後就立刻進行拍攝動作。建議適用於靜物、風景和美食照⋯等拍攝主題。

悠閒自在的
曝光技巧

▼ 曝光適切的風景照片

info ⊙ 1/160s ✕ F11 ISO 50 ○ 17mm WB WB Auto

你應該會常常聽到「調整到適當的曝光度後攝影」這樣的說法。曝光技巧是攝影中重要的要素，可適當調整明暗度，多加利用曝光補正效果，即可創造出不一樣的拍攝作品。

昏暗的空間裡，利用曝光補正 - / +

若在昏暗的空間裡，拍攝出稍明亮的照片作品，稱之為「曝光過度」。相反的，若是將原本鮮明的照片，拍攝成較昏暗的效果，稱作「曝光不足」。通常背景若是太暗或太亮，或者是拍攝體過於昏暗或明亮時，則會利用曝光補正來調整明亮度。

▲ 曝光不足 EV -1

▲ 曝光適切 EV 0

▲ 曝光過度 EV +1

大部分相機都有提供曝光補正的功能，若拍攝出來的照片過於昏暗，即可利用曝光補正功能按下「＋」值鍵，相反的照片若太於鮮明，則可按下「-」值鍵作修正。

上方的照片，就是利用曝光補正的功能，將曝光過度的照片調整到適切的狀態。因為過度曝光的照片，會讓照片的細節喪失，此時利用曝光補正的「-」值鍵，將照片校正至適切的狀態。

▲ 曝光補正鍵

▲ 曝光補正模式

▲ 曝光過度的照片　　　　　　　　　　▲ 曝光適切的照片

 ◎ 1/200s ✖ F5.6 **ISO** 100 ○ 18mm **WB** WB Auto　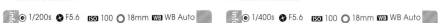 ◎ 1/400s ✖ F5.6 **ISO** 100 ○ 18mm **WB** WB Auto

曝光的結果與所選擇的對焦點及拍攝場景有關，測光的區域比整個場景明亮的話，拍出的照片會顯得較為昏暗，如果測光的區域比整個場景昏暗的話，照片可能會顯得太亮。選擇明暗適中的測光點，則可順利拍出曝光適度的照片。

至於人物攝影的部分，拍攝少女寫真時，建議曝光度設定至 + 0.33 ~ 1.0 之間，拍攝出來的效果較為明亮動人。

▲ 曝光適切的人物照片

▲ 曝光過度的人物照片

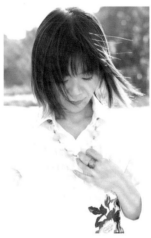

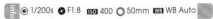

1/100s F5.0 ISO 100 70mm WB WB Auto

◀ 曝光值為 +1.3 所拍攝的人物照片

1/200s F1.8 ISO 400 50mm WB WB Auto

▲ 經曝光補正處理的照片　`info` ◉ 1/80s　⊗ F8.0　`ISO` 100　◯ 22mm　`WB` WB Auto

與曝光適中的照片相比，曝光值在 +1.0 以上的照片，效果看起來較亮麗。但經過曝光補正處理的照片，務必利用 LCD 確認一次。因為實際上的曝光效果，有可能跟預期差異很大，請一定要做確認。

調整 LCD 畫面亮度

建議確認 LCD 畫面亮度後,再繼續進
行拍攝。因為當拍照完成後,通常是
透過 LCD 畫面確認照片成效,因此建
議將 LCD 畫面亮度調整適當,以確保
補正效果可清楚確認。

▲ 拍照後,由 LCD 畫面確認照片成效

但由於如果 LCD 畫面亮度過高,畫面會顯得格外
鮮明,若非是特別狀況,請將畫面保持在預定值。

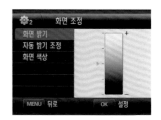

▲ 設定 LCD 畫面亮度

將照片上傳到桌上型電腦或是筆記型電腦上瀏覽時,與透過 LCD 畫面觀看的
感覺還是會有差異的,此點請讀者一定要注意。建議可針對色調、亮度等,進
行些微的調整。有些相機也有內建這方面的功能,讓拍照時可依周圍環境的變
化,自動調節明亮度,讀者可多多利用此功能。

▲ LCD 畫面過度明亮

▲ LCD 畫面亮度調節後的狀態

凸顯主體的
淺景深拍攝

對於一般人來説，單眼或微型單眼相機與一般數位相機最大的差別，就是可以拍出淺景深效果的照片。

筆者第一次成功拍出背景模糊，主體清晰的淺景深照片，是在購入 50mm F1.8 這顆大光圈鏡頭之後，第一次見到這樣夢幻的效果，感覺相當令人滿意。

▲ 使用鏡頭 85mm F1.2 所拍攝出的人物照片

info　◎ 1/125s　✖ F2.2　ISO 100　◎ 85mm　WB WB Auto

◀ 使用鏡頭 50mm F1.8 所拍攝出的花草照片

info　◎ 1/125s　✖ F2.8　ISO 100　◎ 50mm　WB WB Auto

除了現有的鏡頭之外，也可多加添購一顆定焦鏡，創造出不一樣的拍攝效果唷。在此推薦 35mm f2、50mm f1.4。

使用大光圈鏡頭的理由

（1）體驗淺景深的樂趣 PART#1

景深可透過光圈值（F 數值）控制

▲ 了解光圈

光圈越小，F 值越高。一般來說，縮光圈常應用於拍攝風景照，以求達到照片中的前後景都清晰的效果。

縮光圈跟人眼瞇眼睛可以看得更清楚的原理類似，光圈值越小（F5.6～11），景深範圍越大，即可拍出輪廓鮮明的畫面。反之，光圈值在 F1.8～4 之間，景深的範圍小，畫面會比較容易呈現柔和的淺景深效果。

▲ 以光圈值 F1.2 所拍攝的人物照片

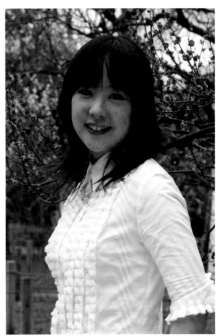

▲ 以光圈值 F8 所拍攝的人物照片

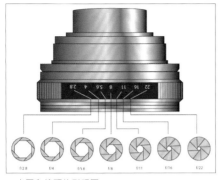
▲ 光圈和鏡頭的對照圖

往鏡頭內的方向觀察，可看出光圈漸漸縮小的變化。光圈數值越小，明亮度越高，通常光圈數值 F2.8 以下的鏡頭，被稱作明亮鏡頭。比較便宜的變焦鏡，最大光圈通常是 F3.5，而所謂的大光圈定焦鏡，通常是指最大光圈至少為 F1.8 的鏡頭。

光圈值越小，淺景深的效果就越明顯柔和。

▲ CONTAX N 鏡頭 28-80mm F3.5-5.6

▲ 使用 F1.4 明亮鏡頭拍出的淺景深空間感的效果

鏡頭上，標示視角和明亮度。28-80mm f3.5-5.6 的鏡頭，使用範圍包含從 28mm 到 80mm 的視角。另外，f3.5-5.6，28mm 光圈從 f3.5 開始；80mm 光圈從 f5.6 開始。

 ◎ 1/8000s　✕ F1.4　ISO 25　◯ 85mm　WB WB Auto

(2) 留下深刻印象 PART#2

利用快門速度控制手震。

快門速度是指讓光線照射在底片，或是數位相機的感光元件上的時間。快門速度快，可以產生讓被拍攝物凝結的畫面效果，反之，如果快門速度慢，如果被拍攝物有移動動作的話，可能會有留下殘影的現象，這種現象也可以活用在作品創作上。

依據不同的快門速度所拍攝出來的作品比較

將相機的拍攝模式調整至 S 或 TV 模式。

▲ 使用 F1.2 所拍攝的人物照片

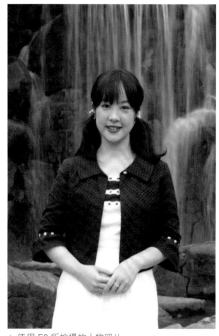

▲ 使用 F8 所拍攝的人物照片

▲ 使用快門速度 1/2(s)，所拍攝的夜景照片

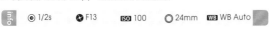
info ⊙ 1/2s ✖ F13 ISO 100 ⊙ 24mm WB WB Auto

▲ 使用快門速度 15.0(s)，所拍攝的夜景照片

info ⊙ 15s ✖ F13 ISO 100 ⊙ 24mm WB WB Auto

什麼時候需要縮光圈呢？

淺景深效果的雖然迷人，但如果一昧的使用大光圈去進行拍攝，可能就會有一些遺憾產生，特別是在拍攝美食、團體照或風景時，景深過淺，可能會得到適得其反的效果。

▲ 背景清楚，完整背景的作品

info ⊙ 1/640s ✕ F2.0 ISO 100 ◯ 135mm WB WB Auto

▲ 採用了淺景深效果的作品

info ⊙ 1/3200s ✕ F1.2 ISO 100 ◯ 85mm WB WB Auto

拍攝團體照、結婚照…等人物作品時，如果使用大光圈拍攝的話，只有幾個人會清楚呈現，其他人的臉孔可能會一片模糊，這種狀況，要將照片洗出來分送給親友時，就會顯得格外尷尬。

▲ 使用光圈數值 F5.6 所拍攝的結婚照

info ⊙ 1/30s ✕ F5.6 ISO 100 ◯ 30mm WB WB Auto

想要拍攝淺景深效果時，光圈數值通常會調節至 F1.8～2.8 左右，如此更能凸顯想要拍攝的主題。光圈數值較高的設定，適用拍攝於團體照片或風景照片，可讓周圍背景更鮮明地體現出來。

並非所有的作品都要有淺景深的效果。而是依據拍攝者想要呈現出來的結果，去調整光圈數值並進行拍攝。

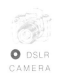

DSLR
CAMERA

了解ISO感光度

討論 ISO 感光度

仔細觀察底片外盒，會發現外面標示著 ISO100、200、400 等字樣，這就是底片的感光度數值。以前依國籍不同標示著 ASA、DIN 等標示，隨著國際標準化後，統一稱作 ISO。

▲ 標註 ISO 數值的底片盒

ISO 又稱作「感光度」，意思就是底片對光線感應的程度。

相機通常介於 50～12800 之間（近期上市的相機可達 25600），而 ISO 通常介於 50～400 之間適合於晴天時拍攝，而 400 以上的底片稱作高感光度底片。底片相機是根據不同使用時機，搭配使用不同感光度的底片攝影。而數位相機，只要調整 ISO 值的設定就可以了。

初學者常有一種錯覺，認為使用高感光度拍攝，可呈現最佳拍攝效果。但在大白天下，使用高感光度拍攝，會強烈匯聚光線，造成拍出來的照片呈現過度亮白的效果。相反的，使用高感光度在昏暗的夜晚和室內拍攝的話，可以看得出雜訊的影響。不過，最近上市的的機種，抑制雜訊的能力很強，因此，即使是使用 ISO1600 也不太需要擔心雜訊的問題。

밝기\감도	ISO 100	ISO 400	ISO 1600
맑은날	◎ 표준적인 셔터스피드와 조리개의 관계. 가장 좋은이미지의 사진을 얻을수 있음 1/250초	○ F90이상의 조리개에도 셔터스피드가 확보됨 1/1000초	▲ 고속의 셔터스피드가 필요함. 콤팩트카메라일 경우 노출 오버현상이 생김 1/4000초
흐린날	○ 조리개와 셔터스피드 선택폭이 좁아짐 1/60초	◎ 손떨림에 상관없이 조리개를 조이고 상관없음 1/250초	▲ 스포츠사진을 찍을경우 등에, 고속 셔터스피드가 필요할경우 편리 1/1000초
비오는날	▲ 손떨림 현상이 일어나기 쉽기 때문에 상대적 등의 고정이 필요 1/25초	○ 플래쉬없이도 거의 발광없는 사진을 얻을수 있고 ISO100과 거의 차이없음 1/60초	◎ 손떨림없는 사진을 얻을 수 있지만 노이즈가 생김 1/250초

※ 조리개를 F8로 고정했을때의 셔터스피드 효과 입니다.

▲ 快門速度取決於 ISO

根據 ISO 改變快門速度

使用低 ISO 拍攝時，可以完整地描繪照片細微的部分，所以，在拍攝風景或人像時，建議盡可能使用低 ISO 拍攝。高 ISO 與低 ISO 的畫質差異，只要檢視原始照片，就能非常明顯地看出其中的差異，如果將照片用 B5 以上的尺寸沖印出來看的話，差異更是明顯。

只要調整 ISO 數值，就能清楚看出雜訊的影響。請比較以下照片。使用 ISO100～200 拍攝時，幾乎看不出雜訊，因此沒有測試的必要。我使用 ISO400、800、1600 和 3200 去拍攝，可以透過 100% 的檢視，輕易比較出各照片的雜訊狀況。

▲ ISO 拍攝測試樣本

▲ ISO400

▲ ISO800

▲ ISO1600

▲ ISO3200

▲ 討論相機 ISO

透過 100% 的檢視可以發現，ISO400～800 的雜訊也不明顯，但從 ISO 1600～3200 之後，雜訊有明顯增加的趨勢。

在光線不足的地方拍攝，雜訊的影響會更加明顯。因此，請務必調整到合適的 ISO 後，再進行拍攝。

在昏暗的室內或夜間拍攝

陽光強烈的上午和下午，ISO 數值低即可順利拍攝成功。但是晚上光線較弱，快門速度低，拍出來的照片容易受到手震的影響。此時請將 ISO 值調節到 1600 以上，再進行拍攝。這麼一來，不管是在光線不足的室內，或是拍攝街景，就算不使用三腳架，也可輕鬆拍攝成功。但是，ISO 值愈高，噪訊也就越明顯，所以做適當的取捨。

▲ 內建手震補正功能的 SONY DSLR 相機

▲ 內建手震補正功能的 Canon DSLR 相機

調高 ISO 值可防止手震，不過，如果相機本身有內建防手震功能，請記得多加利用。

使用 ISO 12800 所拍攝的夜間照片

利用 ISO 12800 值所拍攝的夜間照片，把中間放大後，可以發現畫質非常粗糙，有許多雜訊。善用相機或鏡頭的防手震功能來克服安全快門不足的問題，會比仰賴高 ISO 功能來得好。SONY、Canon、TAMRON 和 SIGMA 都有推出具備防手震功能的鏡頭，而 SONY 相機本身，即內建防手震功能。

▲ ISO12800 所拍攝的照片

▲ 放大後的照片

※ 各廠牌鏡頭所標示手震補正功能的方式

Nikon：VR	Canon:IS	★不同廠牌的鏡頭，都會在鏡頭外側，標示圖表和英文的標示。
SIGMA：OS	TAMRON：VC	例如：SIGMA 17-50mm F2.8 EX DC OS HSM

夜間攝影時，架上三腳架，即可拍攝清晰沒有手震的成功照片。不過，使用三腳架必須要穩固地架設，才能成功地拍出精采的好照片。

▲ ISO 1600 所拍攝的夜景照片　　info　◉ 1/15s　◆ F4.5　ISO 1600　○ 10mm　WB WB Auto

 ◀ ISO 1600 所拍攝的特寫照片

info ⊙ 1/160s ✕ F2.8 ISO 1600 ◯ 28mm WB WB Auto

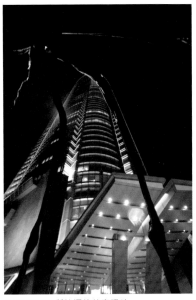

 ▲ ISO 1600 所拍攝的特寫照片

info ⊙ 1/13s ✕ F4.5 ISO 1600 ◯ 10mm WB WB Auto

在昏暗的室內，或是光線不足的夜晚，萬一沒有準備三腳架，為了要拍攝成功，必須要將 ISO 調高，確保有足夠的快門速度，才能開始拍攝。雖然說拍攝夜景時，三腳架是必需品。但是，可以用高 ISO 來應急，這也是數位相機的一項優勢。

不管是室外夜晚裡拍攝的煙火照片、建築物內的燈火照片，或是下班的路上，看到的人物照或風景照，皆是不錯的攝影素材。還有室內空間，只要確認快門速度及高感光度設定，也能避免拍攝出手震的照片。

 ◀ ISO 800 所拍攝的室內照片

info ⊙ 1/40s ✕ F4.0 ISO 800 ◯ 17mm WB WB Auto

拍照時，務必確認 ISO 數值

我也常常不小心犯下這樣的疏失：在明亮的大白天 ISO 設定在 1600 拍攝，結果當天所拍的特寫照片，全部都毀了。前一天下班的路上，或是晚間拍攝完照片後，通常會將 ISO 值調高。若沒有作調整的話，隔天上午拍攝時，拍出來的照片就會特別顯得白亮。

拍完沒有當下透過 LCD 確認照片狀況也是常見的疏失。像是在昏暗環境拍攝時，沒有注意到快門速度不足，這類的錯誤，只要透過檢視拍攝結果就能發現，只要回頭確認 ISO 值是否有適當設定就能解決。

拍完立即檢視 LCD 上的拍攝結果，只需要短短幾秒的時間，就能避免因為失誤而造成的遺憾，請不要忽視這個簡單的小動作。

▲ 大白天內，使用 ISO 1600 所拍攝的照片

info ◎ 1/4000s ✕ F2.0 ISO 1600 ○ 35mm WB WB Auto

▲ 拍照前，先確認 ISO 設定

相反的，在夜間時，ISO 數值若太低，快門速度也跟著變慢，自然而然地，ISO 值就跟著變高了。初學者通常是在白天時，因把相機調整到高感光度的設定，而造成照片異常，因此，切記先確認 ISO 設定之後，再進行拍攝。

匆促地拍攝，常會造成失誤，記得拍攝前先養成確認動作的習慣。

▲ ISO 1250 所拍的夜景照片

 ⊙ 1/50s　✪ F2.8　ISO 1250　○ 24mm　WB WB Auto

利用白平衡
調整色感

DSLR CAMERA

隨著環境所在的光源不同，照片色調也會受到不同的影響。基準色為白色，以白色為基底，其他的顏色也一同顯現出來。人的肉眼可以輕易辨別出白色，相機的白平衡通常被預設為自動調節，如果色調不準確的話，建議調整為手動設定。

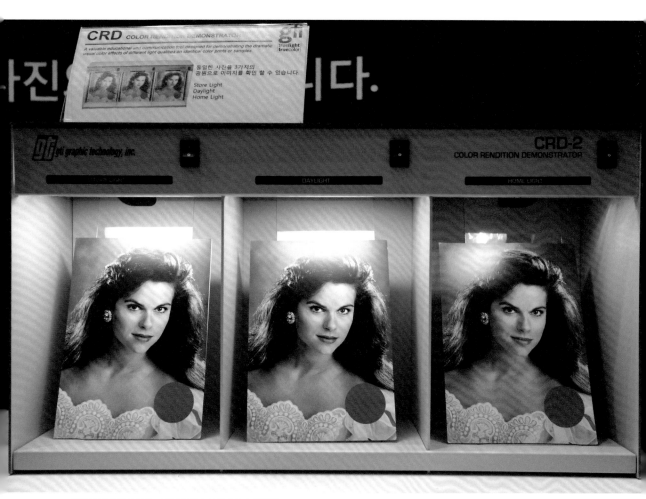

▲ 隨著周邊色溫的變化，照片呈現出的變化也有所不同

DSLR 相機通常會內建幾種不同的白平衡模式，讓使用者根據不同的環境選用。常用的模式有自動、日光、鎢絲燈和自訂白平衡等等。

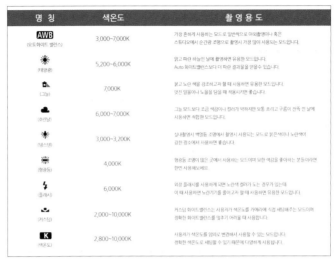

명 칭	색온도	촬영용도
AWB (오토화이트 밸런스)	3,000~7,000K	가장 흔하게 사용하는 모드로 일반적으로 야외촬영이나 혹은 스튜디오에서 순간광 조명으로 촬영시 가장 많이 사용되는 모드입니다.
☀ (태양광)	5,200~6,000K	맑고 파란 하늘에 날에 촬영하면 유용한 모드입니다. Auto 화이트밸런스보다 더 파란 결과물을 얻을수 있습니다.
⌂ (그늘)	7,000K	붉고 노란 색을 강조하고자 할 때 사용하면 유용한 모드입니다. 멋진 일몰이나 노을을 담을 때 적용시키면 좋습니다.
☁ (흐린날)	6,000~7,000K	그늘 모드보다 조금 색감이나 컬러가 약하지만 모둘 흐리고 구름이 잔뜩 낀 날에 사용하면 적합한 모드입니다.
☀ (텅스텐)	3,000~3,200K	실내촬영시 백열등 조명에서 촬영시 사용되는 모드로 붉은색이나 노란색이 강한 장소에서 사용하면 좋습니다.
☀ (형광등)	4,000K	형광등 조명이 많은 곳에서 사용하는 모드이며 맑은 색감을 좋아하는 분들이라면 한번 사용해보세요.
⚡ (플래시)	6,000K	외장 플래시를 사용하게 되면 노란색 컬러가 도는 경우가 있는데 이 때 사용하면 노란기를 줄이고자 할 때 사용하면 유용한 모드입니다.
⚘ (커스텀)	2,000~10,000K	커스텀 화이트 밸런스는 사용자가 색온도를 카메라에 직접 세팅해주는 모드이며 정확한 화이트 밸런스를 맞추기 어려울 때 사용합니다.
K 색온도	2,800~10,000K	사용자가 색온도를 임의로 변경해서 사용할 수 있는 모드입니다. 정확한 색온도로 세팅할 수 있기 때문에 다양하게 사용됩니다.

▲ 白平衡模式

嘗試不同的白平衡模式

數位相機所提供的白平衡模式，您可以根據拍攝的需要選用。不同的白平衡設定會有不同的色調，正確的選用白平衡，才能讓照片精準的重現色彩。

相機通常會依據色溫範圍的不同，提供 9 種預設的白平衡模式。如果遇到切換白平衡模式還是無法克服色偏的狀況，可以嘗試利用自訂白平衡來改善這個問題。

▲ 手動調整白平衡模式

手動設定白平衡的方法

▲ 準備一張灰色紙板

▲ 攝影鏡頭轉換成 MF

▲ 在 MENU 中，將白平衡模式設為自訂

▲ 將灰色板子拍攝下來

▲ 白平衡模式設定為使用者自訂

下圖的場景，原本拍出來的色調偏藍。使用前述的方法進行自訂白平衡，之後再重新拍攝一次，就能將錯誤的色調調整回來。

如果手邊沒有灰色紙板的話，使用白色紙張替代也可以。

▲ 原本的照片色調偏藍

▲ 使用自訂白平衡拍攝的結果

色溫範圍（2,800～10,000K）非常的廣，可以做很細膩的調校。不管是單眼相機或無反光鏡相機，都有很多白平衡的選項可以調整。在進行影像創作時，不一定非要使用正確的色溫，嘗試不同的白平衡，可能會有不同的氛圍或感受，不妨多加嘗試看看吧！

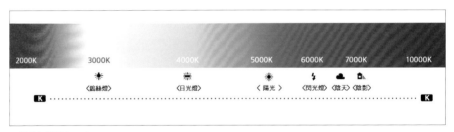

▲ 數位相機的色溫表

室內人物照片偏黃的原因

相信有不少人都有這樣的經驗，在室內拍攝時，如果使用自動白平衡的話，不管是拍攝人物或美食，照片經常會呈現偏黃的現象。這是因為數位相機拍攝時，受到環境光源的影響，自動白平衡誤判所致。

遇到這種情況時，不妨嘗試將白平衡模式設定為鎢絲燈，這樣應該比較能夠拍出接近現場所見的色彩。

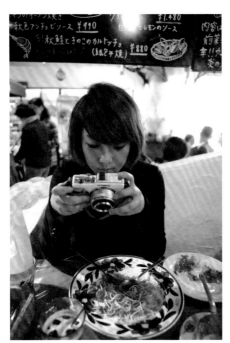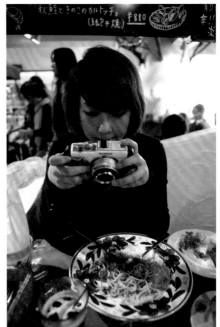

▲ 室內拍攝時，使用自動白平衡拍攝的照片　　▲ 室內拍攝時，使用鎢絲燈白平衡拍攝的照片

info　◎ 1/30s　✦ F2.8　ISO 800　◎ 24mm　WB WB Auto

右邊的照片，是透過鎢絲燈白平衡拍攝的結果，看起來比較符合肉眼所見的結
果。不過，使用自動白平衡拍攝的左圖，反倒比較能夠呈現咖啡館內的氛圍，
感覺比較有氣氛。建議在室內攝影時，可以多嘗試幾種不同的白平衡設定，之
後再做比較，挑選出感覺較佳的作品。

可以只用自動白平衡嗎？

在戶外拍照時，使用自動白平衡式是綽綽有餘的。不過在室內拍攝或拍攝風景
時，為了呈現更完美的色調，最好還是能夠多嘗試白平衡的調整。

白平衡調整，色調也會隨之改變

以往使用底片相機拍照時，要改變色調，就要仰賴不同顏色的濾鏡，或者是特
殊的底片。到了數位時代，只要透過白平衡的調整，即使沒有濾鏡，也能改變
照片的色調。

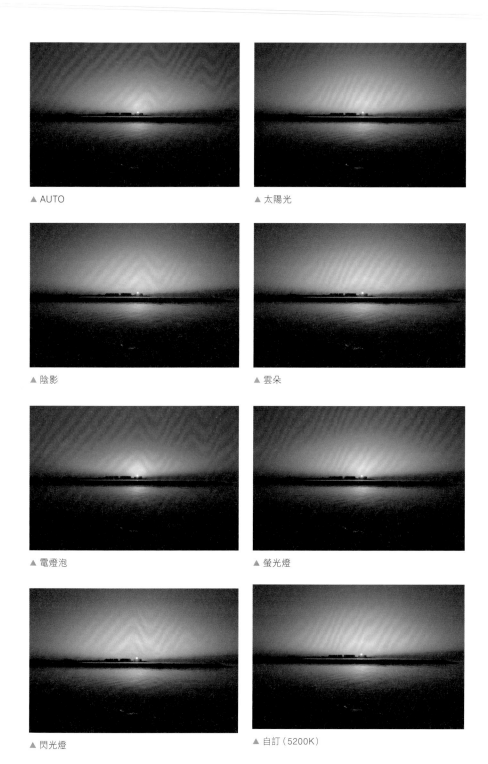

▲ AUTO

▲ 太陽光

▲ 陰影

▲ 雲朵

▲ 電燈泡

▲ 螢光燈

▲ 閃光燈

▲ 自訂（5200K）

在使用人工燈光照片的環境，像是室內或櫥窗，不建議使用自動白平衡，透過自訂白平衡或是螢光燈白平衡，更能完美呈現拍照物體的色澤。

▲ 使用自動白平衡模式，所拍攝的櫥窗照片

 ◉ 1/45s ✦ F2.8 ISO 125 ○ 32mm WB WB Auto

▲ 使用螢光燈白平衡模式，所拍攝的櫥窗照片

 ◉ 1/125s ✦ F2.8 ISO 125 ○ 32mm WB WB Fluorescent

▲ 使用自訂白平衡模式模式，所拍攝的櫥窗照片

 ◉ 1/1000s ✦ F2.8 ISO 1600 ○ 42mm WB WB Custom

夜景或是夜間櫥窗攝影，還有拍攝特寫照片時，櫥窗和拍攝物體，經常會發生有色偏的狀況，建議先做好自訂白平衡，讓色調正確呈現出來後，再進行拍照。如此就不用總是因為拍錯照片，而又要再度拍攝的麻煩。若覺得設定很麻煩的話，也可以先將照片儲存為 RAW 檔，再將照片上傳至電腦，使用影像後製軟體（Photoshop、Lightroom）進行白平衡動調整，也是不錯的方式。

▲ 使用自訂白平衡所拍攝的照片

info ◉ 1/1600s ✖ F2.8 ISO 1600 ○ 50mm WB WB Custom

檢驗相機設備和
管理的方法

▲ Canon 售後服務中心

DSLR 相機一使用段時間後，可能相機本身會有一些故障的問題，或是人為因素的破壞。如果購買的是由正式代理商所引進的公司貨，可以直接送到該廠牌專屬的售後服務中心檢修。通常數位相機的免費保固期間為一年，可免費幫忙維修產品的不良狀況。如果是人為因素造成機器故障，支付某部分的費用後，一樣可以送廠修理。

水貨跟公司貨有何差別

水貨產品並非是正式從國外簽約代理入境販售，而是貿易商或個人賣家自行從國外購買，帶回國內販售的。而被稱作公司貨的產品，則是國內代理商正式與原廠製造商簽約販售，其中包含正式報關並遵守相關法規的檢測（電子產品認證、電器安全檢驗）後，完成各項程序後，才會在國內上市銷售。

▲ 清理前，請先將鏡頭拆解

▲ 放大照片檢視入塵

CMOS 的入塵問題

不管是 DSLR 或者無反光鏡相機，使用一段時間之後，總是會有一些灰塵跑進機身內。更換鏡頭時，灰塵最容易在這個時候進入機器內，要完成防止這種狀況，實際上有些困難。相機入塵的現象，在使用大光圈拍照時，並不容易發現。不過，一旦縮小光圈時，相片上的塵點便很難被忽略。近期上市的新機種，很多都有內建除塵的功能，不過，這項功能的效果有限，如果發現無法清除的塵點，還是得動手清理。

下方的照片，在左上角可以看到入塵的痕跡，雖然使用相機的 LCD 檢視時不易察覺，但是上傳到電腦，使用大螢幕檢視時，便能輕易地發現。在戶外更換鏡頭時，很容易發生入塵的現象，所以，了解如何清理，是相當必要的。

▲ 相機入塵的照片

自行清理相機的方法

❶ 首先，利用相機內建的除塵功能，嘗試清除入塵。

▲ 相機內建的 SENSOR CLEANING 功能

❷ 首先，將鏡頭拆下。然後相機朝下，利用吹球清除鏡頭接環與機身內部的灰塵。

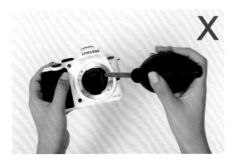

▲ 清理灰塵的錯誤示範

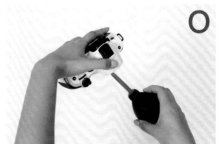

▲ 清理灰塵的正確示範

❸ 清理完成後，再利用拭紙擦拭相機與鏡頭的接環部位。

▲ 示範清理相機接環

▲ 示範清理鏡頭接環

155

維修中心的清潔服務

▲ Canon 的維修中心

❶ 如果無法將入塵清除乾淨，可以交給維修中心處理。各廠牌的維修中心都有提供清潔相機的服務。

❷ 保固內的公司貨有可能會提供免費的清潔服務，而超過保固期的產品，可能需要付費處理。

相機與相關配備保存方式

▲ 存放於背包內的相機與相關配備

很多使用者在拍攝完畢後，就將相機放置於背包中，直到下一次使用時，才會再次拿出來。夏季濕度高，這樣的存放方式容易滋生黴菌，請多加留意。建議可多加利用相機專用的防潮箱，避免愛機因滋長黴菌而故障。

防潮箱除了可保存相機之外，也可存放鏡頭。建議持有許多高價配備的讀者，可多加利用。筆者也將目前使用的相機、鏡頭…等配備，存放於防潮箱內。

▲ 相機防潮箱

▲ 防潮箱內部

升級相機韌體

數位相機像電腦或手機那樣升級韌體的機會不多。不過，製造商有時為了提升功能，或者修正某些錯誤，還是會提供韌體供相機進行升級。對於操作電腦或相機不熟悉的朋友，大多數認為操作上會有難度存在，但實際上並不難。

▲ 準備韌體升級的相機

什麼是韌體升級？

相機製造商為了提升產品效能，以及修正錯誤，會提供韌體予消費者升級。如果擔心自己會因為錯誤不當導致損壞的話，也可以洽詢維修中心請求協助。

韌體升級的方式大致分為兩種。

可將韌體檔案複製於記憶卡後，插入相機內。或是選擇使用 USB 連接線，將相機與電腦作連結（不同廠牌的操作方式不盡相同，建議可至各官網上查詢）。

▲ 使用記憶卡升級

▲ 連結電腦作升級

使用記憶卡升級

❶ 使用記憶卡升級的方式相當簡單。將記憶卡插進與電腦相連結的讀卡機後，複製韌體檔案於記憶卡內。

▲ 連結記憶卡於電腦中　　　　　　　　▲ 將韌體檔案複製於記憶卡內

❷ 韌體升級前，請務必確認相機是否電力充足。若電力不足，則無法順利完成升級。

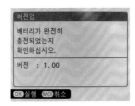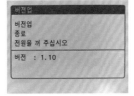

▲ 電量確認　　　　　　　　　　　　▲ 韌體升級操作

❸ 雖然不同的相機廠牌，所需的升級時間可能會有所差異，但平均而言只需2～3分鐘。升級過程中，絕對不要拔掉電源。若中途斷電，可能會造成機器故障，必須送至維修中心處理。當升級完成後，請重新開啟，即可完成操作。

▲ 韌體升級中　　　　　　　　　　　　▲ 韌體升級完成

連結電腦作升級

① 請先使用 USB 將電腦與相機連結完成。

▲ 使用 USB 連結

② 連結完成後，需確認版本。

▲ 相機與電腦連結中

▲ 版本升級中

③ 相機準備升級，同時也 RESET 完成。

▲ 升級準備中

▲ 相機 RESET

❹ 升級所需時間大約三分鐘。結束時，系統會自動出現通知，因此，請勿在中途拔除連結線中斷系統連結。

▲ 韌體升級中

▲ 韌體升級完成

升級完成後的數位相機，可能會在系統清單選項中，增加新的功能。雖然需要花一點時間升級，但相機的功能卻可大大提升，建議讀者花點時間，讓愛機功能更上一層樓。

▲ 韌體升級完成後所新增的功能

了解數位相機的特色

▼ 拍攝街上的貓咪

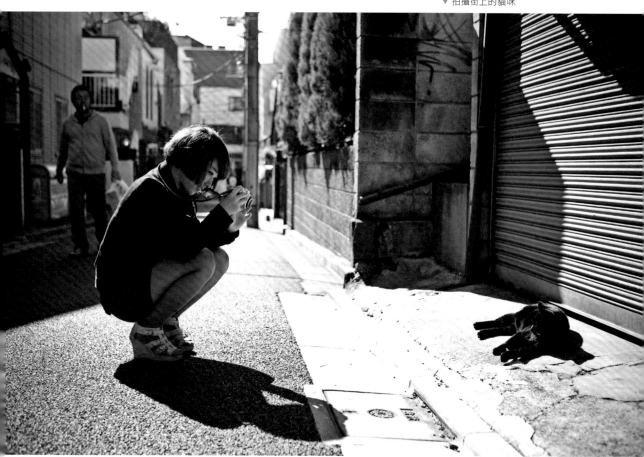

體驗拍照的樂趣

使用數位相機可以體驗到比底片相機上更多元的樂趣。數位相機在拍攝之後，就可以立即檢視拍攝的結果，而且只要記憶卡空間足夠，要拍幾張都可以。使用底片機時，要因應不同的色溫處理白平衡的問題是一件很麻煩的事情。

數位相機僅需簡單按下幾個按鍵，就可確認所拍攝的照片，並且可反覆拍攝不受限。使用傳統底片相機時，需考慮太陽光線、室內照明所產生的色感，須與濾鏡和底片相互搭配作調整。然而，使用現代的數位相機，僅須透過液晶螢幕確認拍攝品質，以及相關設定及拍攝方式皆非常簡單容易上手，便可輕易創造出品質佳且色彩鮮明的照片作品。

▲ 透過曝光補正調整後的照片

info ◉ 1/20s ✦ F2.0 ISO 100 ○ 35mm WB WB Auto

使用數位相機拍攝，可透過液晶螢幕確認所拍攝的照片成果，若對照片呈現出來的效果感到不滿意的話，隨時可將照片刪除，並重複拍攝。

不需花錢購買底片、不必支付照片沖洗費、印製費，僅須透過電腦連結，即可隨時瀏覽每一張別具特色的照片作品，為生活記錄出許多故事。使用數位相機拍攝，少了底片的開銷，所以不會捨不得按下快門拍攝出屬於自己的作品。

試著嘗試透過不同角度，拍攝特色作品，並搭配使用各種不同焦段的鏡頭，創造出不同風格的照片。當逆光時，拍攝出的人物照片，臉部會較黑暗，建議多拍攝各種不同角度，檢視其所拍攝出來的成果。

若不習慣使用數位單眼相機的複雜操作，也可以先使用最簡單的自動模式。不過，在逐漸熟悉相機操作後，建議可嘗試使用 M 模式進行拍攝。練習調整光圈、快門速度，了解白平衡對照片色調造成的影響，只要持之以恆的練習，拍攝實力就會漸漸增加。

對任何新的拍攝主題，都保持著一顆好奇心，如此就能拍攝出新鮮的作品。
立刻拍攝下生活周遭的事物，為親朋好友的聚會活動留下美好紀念，並可將作品沖洗或燒成光碟，送給當事人，作為最特別且值得留念的禮物。

使用數位相機拍攝的五個建議

1. 不要捨不得按下快門

由於數位相機可無限地拍攝，因此請不要太容易對所拍攝的作品感到滿足，建議多拍幾張，再從當中挑選出中意的照片保留。
特別是拍攝人物照片和可愛動物照片時，很難一次就拍攝成功。可反覆拍攝，每張都會有令人意外的效果與值得觀察的角度唷。

▲ 瞬間捕捉下的貓咪照片

info ◎ 1/400s ✦ F2.5 ISO 100 ○ 85mm WB WB Auto

2. 不要錯過任何值得留念的瞬間

不時地會發現，錯過了不少值得留念的瞬間。因此，建議把握任何生活周遭的美景，不管事日出日落、貓咪的舉手投足⋯等，任何生活快照的主題，都非常值得珍藏。

▲ 利用背光所拍攝的快照

info ◎ 1/60s ✦ F8.0 ISO 200 ○ 10mm WB WB Auto

照片就是在美麗的瞬間所拍下的畫面，再累積一點拍照功力，可能還可以預測拍攝人物的動作，等待那適合的時機按下快門。抓住合適的時間點，留下珍貴的照片。

▲ 孩子們歡樂的現場

▲ 拍下行人路過的瞬間

info ⊙ 1/40s ✖ F5.0 ISO 1600 ◯ 40mm WB WB Auto

info ⊙ 1/10s ✖ F3.5 ISO 1600 ◯ 18mm WB WB Auto

3. 良好管理相機設備

購買數位相機過一段時間後，不時會發生人為疏忽的狀況。

像是鏡頭和鏡頭蓋不知道丟到哪裡去了，這些容易弄丟的配備林林總總，累積起來也不少花費，因此，平常養成妥善保管的習慣較佳。

另外，出門拍攝後，返家帶回來的相機與鏡頭，常常順手一丟就任意放置。特別是附著灰塵和指紋的鏡頭，用乾淨的絨布或是清潔紙巾擦拭後，再放置保管。

▲ 我目前使用的攝影配備

鏡頭若不常使用的狀況下，自動對焦鏡頭調節至 MF 的狀態後，再放置保管。不管多久會拿出來使用，都要記得不時偶爾檢視一下相機，確認 AF（自動對焦）是否能正常使用。因為裝備放置太久後，都有可能出現故障的情形，定期檢視為佳。

4. 時常揹著相機外出吧！

不僅是出遊時可以將相機帶出拍攝，每天的日常生活中，攜帶著相機，發掘按下快門的珍貴機會。每天上班的公司、學校、下班的路上，都有機會發現美麗的畫面。若當下身邊有相機，那麼就可把握這些拍照的良好機會。

單眼相機的攜帶性較差，不過輕巧又方便的數位相機，不僅重量輕盈，攜帶性高，拍攝攜帶起來不會讓人感到負擔。

▲ 下雨天拍攝

info ⊙ 1/4000s ✖ F2.0 ISO 200 ○ 50mm WB WB Auto

5. 靠主題近一點

對於初學者而言，面對拍攝物體，時常不知從何著手進行拍攝。特別是拍攝旅遊照時，常常把背景、建築物和人物一併拍攝下來了。雖然拍了下來，但是拍下來的照片，很多都是背景清晰，但是想要拍攝的主體卻模糊不清。要改善這種情況，被拍攝的主角可以距離相機近一點，這樣就能改善人物模糊不清的問題。

▲ 靠近拍攝物體拍攝

數位相機大多有內建微距拍攝的模式，想要僅可能靠近被拍攝的主題時，這項功能非常實用。

想要僅可能放大拍攝主體，除了讓相機盡可能湊近主體外，如果使用變焦鏡的話，可以將鏡頭的焦段轉到望遠端，這樣也有放大的效果。不過，拍攝特寫時，手震造成的影響會很明顯的被察覺出來，因此，建議容易手震的人，可將 ISO 數值調高。另外再分享一個小撇步，按下快門時，稍微憋氣，不要用力，很自然地按下快門，也可以改善手震的情況，之所以會有手震的現象，通常都是因為太過用力按下快門，機身晃動所造成的。

▲ 利用特寫方式所拍攝的照片

info ⊙ 1/50s ✪ F2.8 ISO 1600 ◯ 44mm WB WB Auto

▲ 利用特寫方式所拍攝的照片

info ⊙ 1/80s ✪ F5.0 ISO 1600 ◯ 68mm WB WB Auto

了解一些攝影的基本知識後，現在帶著你的相機外出攝影吧！

決定去哪裡拍攝都不錯，因為數位相機不必擔心底片拍完，只要電力、記憶卡空間足夠，就能盡情

拍攝。不管是在自家門前，或是到處走走晃晃，試著留下美麗的照片吧！

DSLR CAMERA

P·A·R·T

03
不同主題的
拍攝賞析

● DSLR CAMERA

在美麗的
咖啡店拍攝

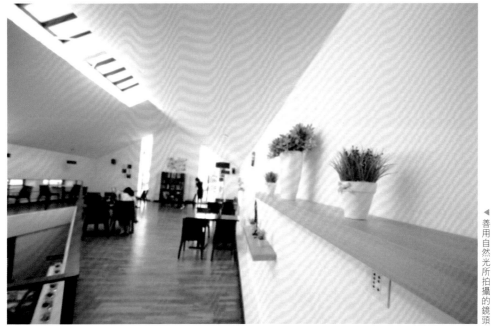

◀ 善用自然光所拍攝的鏡頭

路上有許多美麗的咖啡店，試著拍下一張美景留念吧。有許多人士是專門在拍攝這些咖啡店景致當樂趣的。男女情侶和女性們，通常最喜愛拍攝人物照片，到底該如何拍攝，才能營造出適當的氛圍呢？

▲ 咖啡廳用的鏡頭

善用自然光和周圍光線拍攝人物照片

SIGMA 30mm f1.4、SONY 35mm f1.8、Nikon 35mm fl.8、Canon 35mm f2.0 這幾支鏡頭常被我稱為咖啡廳專用鏡頭，50mm f1.4/ f1.8、85mm f1.8 定焦鏡則是美少女寫真鏡頭。這幾支鏡頭最大的特徵，就是擁有夢幻淺景深的大光圈，因此，在光線不足的室內空間，也能保有足夠的快門速度，並避免出現手震的情況。

咖啡廳鏡頭

初次接觸 DSLR 相機的人，若搭配使用 50mm f1.8 鏡頭在室內空間拍攝人物照時，會發現並不太合適。若要拍攝人像坐姿上半身還要帶入背景的話，建議使用 30mm f1.4、35mm f1.8 的鏡頭較適當。

▲ SIGMA 30mm f1.4 鏡頭　　▲ Nikon 35mm f1.8 鏡頭

女友鏡頭

所謂的「女友鏡頭」，就是 50mm f1.8、85mm f1.8 的鏡頭。拍攝人物照時，可以有很好的淺景深效果，非常受到初學者的喜愛。搭配適當的攝影距離，可將人物與背景安排至最協調的狀態，拍攝出人人讚譽的佳作喔！不過，對定焦鏡的使用不熟悉的朋友，使用這類的鏡頭一開始會感覺不太順手，但慢慢熟悉其鏡頭視角的話，反而會覺得使用上非常便利。

▲ Nikon 50mm f1.8 鏡頭　　▲ Canon 85mm f1.8 鏡頭

若想留下在咖啡店內，女友美麗的身影，首先拿捏好拍攝距離與抓好照片畫面的背景結構後，進行拍攝。拍攝時，初學者最常失誤的地方，就是忽略了人物和背景的距離，所拍出來的照片便失去了立體感。拍攝前，請先抓好人物背景的結構位置為佳。

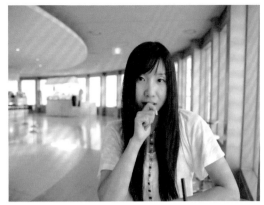

進入咖啡廳時，盡可能的選擇窗邊的位置，這樣對拍攝人物照片較有利。不僅光線充足，也不容易產生模糊的照片。開放光圈，可順利襯托出人物景象。除了嘗試以正面拍攝之外，不妨試試以側面拍攝試試看，其照片可營造出不一樣的氛圍。若模特兒為長髮，可將頭髮撥到臉頰兩旁，會讓兩頰看起來比較小。

▲ 在咖啡廳內，利用自然光拍攝的人物照片

 ◉ 1/80s　✖ F/3.5　ISO 500　◯ 35mm　WB Auto

▲ 在咖啡廳內，拍攝人物上半身的照片

info　左　◉ 1/100s　✖ F/3.5　ISO 1000　◯ 50mm　WB Auto
　　　右　◉ 1/40s　✖ F/3.5　ISO 1000　◯ 50mm　WB Auto

逆光拍攝坐姿的方法

是否曾經利用逆光拍攝照片呢？拍出來的結果如何呢？照片時常出現失焦或是昏暗的結果。若光線充裕時，照片昏暗的效果就更加明顯了，此時請使用曝光補正的「＋」功能鍵，調整明亮度。請依據各種照片拍攝出來的結果，透過曝光補正功能進行調整。若手邊有鏡子或是迷你反光板，都可多加利用讓光線折射，增加照片亮度。

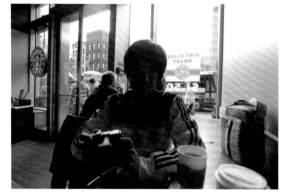

▲ 逆光拍攝人物坐姿的照片

info | ◉ 1/1000s | ✪ F/4.0 | ISO 400 | ○ 17mm | WB Auto

▼ 順光拍攝的人物照片

任何狀態在逆光位置時拍攝，產生出的照片都會顯得較昏暗。上方照片是在相同的桌角，但以順光的座位角度去拍攝，其照片光線效果自然就大有差異。最容易上手的拍攝角度還是順光位置。

 左 | ◉ 1/160s | ✪ F/4.0 | ISO 400 | ○ 17mm | WB Auto
右 | ◉ 1/200s | ✪ F/1.4 | ISO 200 | ○ 50mm | WB Auto

▲ 使用 50mm f/1.4 鏡頭所拍攝的人物照片

拍攝咖啡廳內的小物

進入咖啡廳,會看到各式各種的藝術小品。除了觀賞之外,也可利用手邊的相機記錄下來,變成部落格分享的素材。與其使用廣角鏡頭拍攝,不如以35mm、50mm 鏡頭拍攝,所拍攝出來的效果會更加吸引人。

▲ 使用 50mm f/1.4 單眼鏡頭,所拍攝的快照

info ◉ 1/320s ✖ F/1.8 ISO 100 ○ 50mm WB Auto

拍攝觀賞照片的方法

對初學者而言,使用定焦鏡需要一段時間的適應,不過熟練後,會發現也是非常便於使用。由於定焦鏡多半擁有大光圈,焦點之外的物體會顯得稍模糊一些。因此,調整適當的光圈,就變成了一種學問。(F1.4 鏡頭通常使用f1.8~2.8)

▲ 使用單眼鏡頭的方法

▼ 使用單眼鏡頭所拍攝的快照

info ◉ 1/250s ✱ F/1.8 ISO 100 ○ 50mm WB Auto

info ◉ 1/250s ✱ F/1.4 ISO 200 ○ 50mm WB Auto

▼ 在咖啡廳內所拍攝的快照

info ◉ 1/80s ✱ F/2.8 ISO 400 ○ 35mm WB Auto

info ◉ 1/100s ✱ F/4.5 ISO 1600 ○ 35mm WB Auto

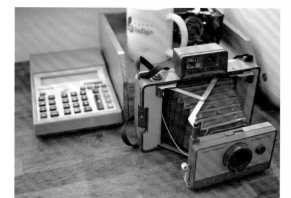

info ◉ 1/125s ✱ F/2.0 ISO 200 ○ 30mm WB Auto

info ◉ 1/100s ✱ F/4.0 ISO 1600 ○ 12mm WB Auto

去咖啡廳時，點一杯咖啡或是夏季解暑的刨冰。拍下享受美味咖啡的時刻，或是大口扒冰的畫面吧！下圖的刨冰照，就是讓刨冰放了一會才拍攝的照片。拍攝的地方可能還有其他遊客，避開其他人的身影，進行拍攝為佳。

▲ 利用自然光源所拍攝的水果刨冰照

 ◎ 1/40s　✪ F/7.1　ISO 100　○ 40mm　WB Auto

拍出可口的美食照

最近網路上,分享許多美味滿分的美食餐廳資訊與照片。食物除了要好吃之外,其分享的文章也要寫的格外讓人心動,才會吸引許多客人光顧。因此搭配文章的照片,也就必須要拍的讓人食指大動才行。

▲ 滿滿一桌的美食照

info ⊙ 1/75s ✦ F/4.0 ISO 400 ○ 35mm WB Auto

飯前攝影

各位到餐廳時，通常會作些什麼呢？

有些人愛好紀錄美食，當食物上桌前，他們通常會都先把相機準備好待命，飯菜一上桌後，便迫不及待地拍照留念。但如果太餓時，還是會放棄拍照，先動筷子填飽肚子再說。不過，由於吃過才拍攝的話，看起來會像剩菜，所以還是飯前拍攝較為妥當。

▲ 開動中的美食

適合拍攝美食的鏡頭

若想仔細拍攝美食，使用恆定光圈 f2.8 的變焦鏡是最佳選擇。雖然定焦鏡擁有 f1.4～1.8 的大光圈，但可能會因為最短對焦距離太長，而不利於拍攝。MACRO 鏡的最短對焦距離較近，可以拍攝近距離的物體。

▲ TAMRON 17-50mm f2.8 變焦鏡頭

▲ SONY 30mm f2.8 MACRO 鏡頭

光源的方向,是照片拍攝的要素,因此請確保景物位於有利的位置。盡可能於窗邊拍攝,可大量接收到自然光源,拍起來色澤更鮮潤,看起來美味可口(側面的光源比正面的光源,拍攝起來更加自然)。在接收自然光源的狀態下,自動白平衡會更加正確。但若於較昏暗的室內空間,或是紅色、黃色的照明光線較強烈時,就必須調整白平衡後再進行拍攝。

▲ 沒有經過擺盤的佳餚

info ◉ 1/125s ✖ F/4.5 ISO 320 ○ 28mm WB Auto

▲ 主菜拍攝

info ◉ 1/200s ✖ F/3.5 ISO 320 ○ 50mm WB Auto

為了拍出好看的照片,與其坐著拍攝,建議站立起來拍攝為佳。構圖時,盡可能避免讓不必要的部分出現在畫面中。要拍出讓人食指大動的美食照,就別讓照片畫面留太多空白,讓美食占據整個畫面吧!

◀ 擺盤後進行拍攝

info ◉ 1/80s ✖ F/3.5 ISO 320 ○ 40mm WB Auto

拍攝食物的特寫照

使用 DSLR 相機鏡頭中，拍攝特寫鏡頭的專用鏡頭，或是搭載 MACRO 鏡頭，拍出來的效果會更加可口誘人。透過觀景窗確認畫面的細節，找出可以拍攝最具新鮮口感的角度。

▲ 以特寫鏡頭拍攝的美食

▲ 支援 MACRO 的鏡頭

info ⊙ 1/80s ✦ F/2.0 ISO 400 ○ 40mm WB Auto

不需要的背景可以利用淺景深效果淡化掉，還能凸顯出美食可口誘人的效果。通常光圈數可調至 f1.8～2.8 的大光圈鏡頭，其拍出來的淺景深效果較顯著。當光圈開放到最大時，有時會出現失焦的狀況，因此，請注意是否有確實對焦，而且快門速度盡量不要低至 1/60 (秒) 以下。

▼ 美味可口的食物照

info ⊙ 1/110s ✦ F/2.8 ISO 1000 ○ 35mm WB Auto

info ⊙ 1/75s ✦ F/2.8 ISO 400 ○ 35mm WB Auto

▲ 使用特寫角度拍攝的食物照片

info ◉ 1/100s ✦ F/3.5 ISO 1000 ○ 70mm WB Auto

若桌面顏色鮮豔繽紛，食物拍起來更加秀色可餐。單色的桌布背景較適合，請盡量避免使用顏色太複雜的桌布或桌面。

▼ 以上往下的角度拍攝的食物照片

info ◉ 1/100s ✦ F/2.8 ISO 1000 ○ 35mm WB Auto

info ◉ 1/1250s ✦ F/2.5 ISO 100 ○ 35mm WB Auto

如何在昏暗的空間拍攝食物

利用自然光或是室內照明光線作拍攝，成功率皆不低。但是若在光線昏暗的室內空間，或是接近黃昏的時刻，該如何進行拍攝呢？首先，最簡易的解決辦法就是調高 ISO 數值，並使用大光圈鏡頭（若加上外接式閃光燈，可利用跳閃拍攝效果會更佳）。但是，將 ISO 數值調高的話，可能會出現噪訊，食物看起來也會顯得較不新鮮。不過，近期上市的數位相機，高 ISO 設定還是可以保有純淨的畫面，而且自動白平衡也相當準確。

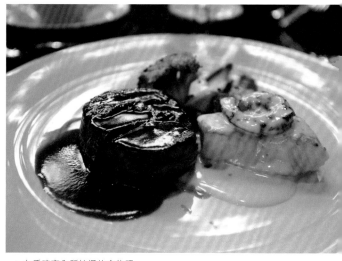

▲ 在昏暗室內所拍攝的食物照

 ⏱ 1/40s ✴ F/4.0 ISO 1600 ○ 40mm WB Auto

▲ 使用 ISO 2500 所拍攝的食物照片

 ⏱ 1/70s ✴ F/2.0 ISO 2500 ○ 35mm WB Auto

左圖為 ISO 2500 所拍攝的照片，實際上噪訊也不明顯。日新月異的機種，其降噪的能力也愈好。不過，基於諸多考量，擁有大光圈鏡頭還是最好的選擇。

如何拍攝惹人憐愛的可愛動物

越來越多的現代人選擇飼養狗或貓咪當寵物，更往往被當作是家庭成員的一份子看待，如何幫他們拍照留念也是門學問。他們無法定點站立或安坐好，總是跑來跑去，或是因為害怕鏡頭，能躲多遠就躲多遠的情況層出不窮。拍攝到好的畫面當然很重要，但必須先與動物培養出親密感，才有機會順利拍攝到滿意的畫面。摸摸他們的頭、餵他們吃飼料，都是培養感情、讓牠們卸下戒心的好方法唷！

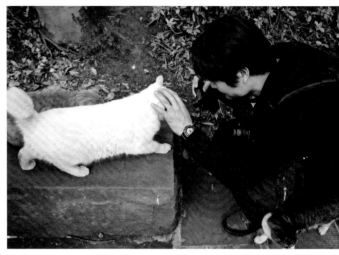

▲ 一邊拍攝一邊與動物培養感情

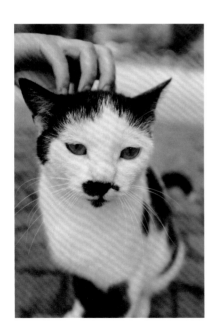

◀ 卸下心防並撒嬌的貓咪

info	左	◎ 1/170s	✕ F/2.8	ISO 200	○ 35mm	WB Auto
	右	◎ 1/180s	✕ F/2.8	ISO 200	○ 35mm	WB Auto

適合拍攝可愛的鏡頭

由於動物們鮮少會在定點靜止不動，因此，使用涵蓋廣角到標準焦段的變焦鏡是比較好的選擇。使用廣角端，可拍攝近距離角度的畫面，萬一寵物跑得稍遠，也可以切換到望遠端捕捉特寫。擁有恆定光圈 F2.8 的變焦鏡是最佳選擇。

▲ SIGMA 17-70mm 的 f2.8-4.0 變焦鏡頭　　▲ TAMRON 28-75mm 的 f2.8 變焦鏡頭

於野外拍攝時，可利用快速快門速度拍攝，成功率比預期中高許多。請先行將拍攝模式轉換成快門優先模式。另外，快門速度設定最少 1/250 秒以上，因為動物們移動速度較快，如此設定才可拍攝出清晰的畫面。若快門速度不足時，可將 ISO 數值調高即可進行拍攝。

不過成功拍攝完成的照片作品，絕對會比刪除丟掉的張數還少。由於數位相機沒有底片花費的顧忌，因此，建議不要猶豫，可以善加利用相機的連拍功能捕捉寵物們各種可愛的面貌。

▲ 移動中的貓咪

info　◉ 1/400s　✕ F/4.0　ISO 200　◯ 85mm　WB Auto

▼ 左顧右盼的貓咪

 ◎ 1/100s ✖ F/4.0 ISO 800 ◎ 102mm WB Auto

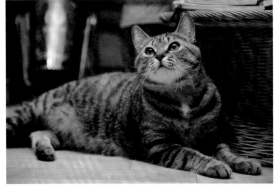

◎ 1/100s ✖ F/4.0 ISO 800 ◎ 102mm WB Auto

但在家裡面，由於室內光線不足，要拍攝出完美的寵物照片，並沒有想像中容易。此時，請將ISO 數值調高，並將光圈快門速度調快。右方的照片，是光圈 f2.8 開放到最大時，拍攝到具有淺景深效果的照片。我養的貓咪也總像個頑皮的小男孩，跑來跑去，但耐心等待還是可以捕捉到牠溫文儒雅安坐著的畫面。千萬不要錯過這些美好鏡頭，試著多拍攝幾張，事後慢慢挑選，總能挑到中意的作品。

也可趁他們在休息時，捕捉到不錯的鏡頭。但此時若距離太近拍攝，可能會嚇到牠們，或讓他們逃走了，建議保留適當距離進行拍攝。並把握白天擁有自然光的時刻，拍攝起來的畫面較自然。

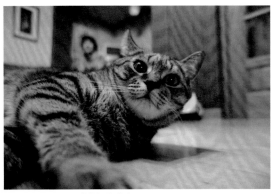

▲ 受日光燈照明下所拍攝的貓咪

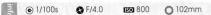 ◎ 1/30s ✖ F/2.8 ISO 800 ◎ 24mm WB Auto

▲ 受鹵素燈照明下所拍攝的貓咪

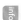 ◎ 1/40s ✖ F/3.5 ISO 3200 ◎ 75mm WB Auto

▲ 利用自然光線拍攝的貓咪

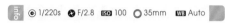

▲ 利用自然光線拍攝的狗狗

▲ 一本正經坐著的狗狗

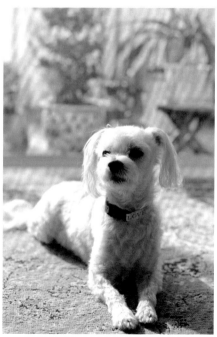

▲ 享受日光浴的狗狗

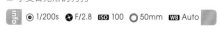

如何利用 LED 檯燈拍攝寵物

在傍晚時刻、夜間或是昏暗的室內空間，因光線不足，拍攝寵物會較有難度。
在家時，雖然可以利用日光燈或是鹵素燈來補光，不過這樣通常不會得到太好
的效果。此時，建議可利用書桌上的檯
燈來補充光源，特別是現在非常普及的
LED 燈，更是攝影時的好幫手。除了光
線充足，也非常適合用於拍攝小品作或
動物時使用。

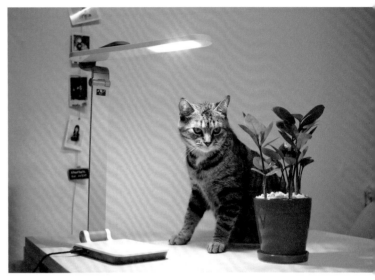

▲ 利用 LED 照明拍攝貓咪的樣子

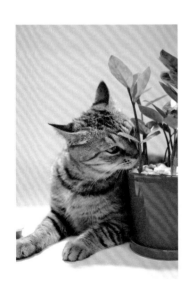

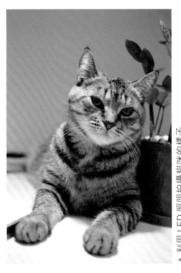

▲ 利用 LED 照明拍攝貓咪的樣子

info					
	◉ 1/60s	✕ F/2.0	ISO 200	○ 30mm	WB
	◉ 1/80s	✕ F/2.0	ISO 200	○ 30mm	WB Auto

187

若使用，可設定最近距離的光圈 f2.0～2.8 左右，進行拍攝。並可將周圍不需要的背景模糊化，以凸顯貓咪為主的畫面。

info　◎ 1/250s　⚡ F/2.0　ISO 200　○ 30mm　WB Auto

▲ 利用 LED 照明所拍攝的貓咪

使用 LED 照明所拍攝出來的效果，就會與使用外接式閃光燈拍出來的效果相似。在家裡僅僅利用家中器材，就可拍出如此不錯的效果，建議飼養寵物的讀者們可親自拍攝看看。首先將室內空間整理整齊，避免雜亂無章的畫面呈現在照片中。盡量避免在純色的壁面拍攝，可嘗試不同角度拍攝，如此可讓淺景深效果更加明顯。並注意不要將快門速度降至 1/60 秒以下，以免出現手震現象。

▲ 使用外接式閃光燈所拍攝的貓咪照片

info　◎ 1/60s　⚡ F/5.6　ISO 640　○ 40mm　WB Auto

▲ 使用外接式閃光燈所拍攝的狗狗照片

info　◎ 1/100s　⚡ F/5.0　ISO 100　○ 58mm　WB Auto

裝上外接式閃光燈進行拍攝。請選擇相機 P（PROGRAM）模式，外接式閃光燈請設定為 TTL（Canon 為 E-TTL）模式。並將外接式閃光燈方向朝天後按下快門。若拍攝出來的照片過於昏暗，可進一步調高 ISO 數值（可當作是曝光補正的功能）即可繼續進行拍攝。

適合拍攝可愛動物的外接式閃光燈

▲ Canon SPEEDLITE 430EX2

▲ Nikon SPEEDLITE SB-700

利用魚眼鏡頭拍攝可愛動物

除了可以使用淺景深效果拍出可愛動物動人的畫面之外，還可使用魚眼鏡頭變化出不同的攝影樂趣。但由於魚眼鏡頭的焦距較近，建議以近距離拍攝為主。可以將寵物們撒嬌或是睡覺時的可愛畫面拍攝下來。

魚眼（FISHEYE）鏡頭由於最短對焦距離非常近，可以將被拍攝物體的所有細節呈現出來。熱愛特殊視角的讀者不妨嘗試拍攝看看，會感受到不同的拍攝樂趣，但畫面週邊的畫質質素相較低許多，且價格較高，此點請留意。

▲ 利用魚眼鏡頭所拍攝的可愛動物

info　◉ 1/200s　✖ F/8.0　ISO 100　○ 15mm　WB Auto

▲ SIGMA 15mm 魚眼鏡頭

▲ SIGMA 4.5mm 魚眼鏡頭

右方圖片就是利用魚眼鏡頭，所拍攝的貓咪照片。原本平凡的照片，透過魚眼鏡頭，兩三下就輕易改變了視覺的角度。除了拿來拍攝可愛動物之外，也可以拿來拍攝人物照。

▲ 利用魚眼鏡頭所拍攝的貓咪

 ⓘ 1/100s ✖ F/2.8 ISO 4000 ○ 5mm WB Auto

▲ 利用魚眼鏡頭所拍攝的人物照片

 ⓘ 1/100s ✖ F/3.5 ISO 100 ○ 5mm WB Auto

O DSLR CAMERA

稚童純真的畫面攝影

孩子們活潑好動的個性，很難捕捉到任何一個靜止的時刻，相對拍攝起來較有難度。由於難以預測孩子們活動的路線，因此建議使用廣角鏡頭，並將視角拉大後進行拍照為佳。也可讓父母親與孩童一同入鏡，並將拍攝距離拉近為佳。距離若太遙遠，人物比例相較會縮小。

有孩子們活動的地方，建議隨時準備好拍攝器材，捕捉每個珍貴的畫面。距離太近時，拍攝出來的畫面可能會有扭曲的現象，請拿捏好適當拍攝距離。

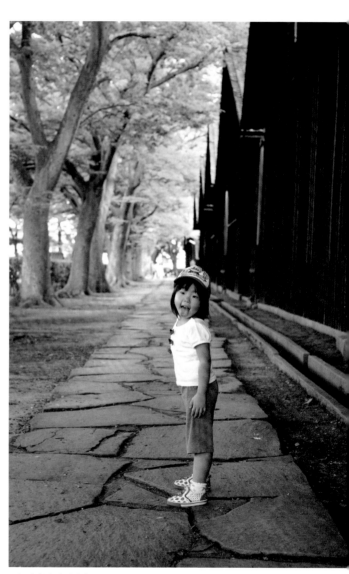

▲ 視角拉大後進行拍照

 info ◉ 1/160s ✱ F/6.3 ISO 100 ○ 20mm WB Auto

適合拍攝孩童照的鏡頭

拍攝孩童照，建議使用明亮的鏡頭。不管是室內或室外拍攝的情況都有可能出現。在室內拍攝時，有可能快門速度不彰，因此建議使用明亮的。再加上，不易拍攝近距離照片，因此使用 50～85mm 視角的為佳。

▲ Canon 50mm f1.2L

▲ SIGMA 85mm f1.4

▲ Canon 70～300mm f4.0～5.6 望遠鏡頭

▲ TAMRON 70～200mm f2.8 望遠變焦鏡頭

▲ 搜尋「鏡頭租借」可以找到許多鏡頭租借的店家

野外拍攝時，使用望遠變焦鏡頭為佳。因光線充足，可選擇光圈 f2.8～4.0 鏡頭為佳。明亮的光圈望遠鏡頭，其重量較重，較不常使用。因此，可考慮使用租借的方式，較為划算。

購買昂貴鏡頭，在開支上面也是一種負擔。可多利用出租店，租借所需的鏡頭使用即可。租借一天的金額並不高，不妨多加利用。

使用兒童 LEVEL 和 AF-C 模式拍攝

所謂的兒童 LEVEL 拍攝模式，就是與兒童視線同高度去拍攝。由於孩子的身高比大人較嬌小，因此大多數是使用 HIGH 角度去拍攝。

▲ 使用 HIGH 角度去拍攝的孩童照片

| info | ◎ 1/640s | ✖ F/2.8 | ISO 100 | ◉ 28mm | WB Auto |

下方圖片即使用兒童 LEVEL 去拍攝（與孩童視線同高拍攝）。

▲ 使用兒童 LEVEL 角度去拍攝的孩童照片

| info | ◎ 1/10s | ✖ F/4.5 | ISO 800 | ◉ 27mm | WB Auto |

若相機有搭載 AI-SERVO、AF-C 模式，不妨多加利用。可以幫助被拍攝物對準相機 PIN 的功能之一。通常運用在拍攝體育運動的活動現場或是各種演出時，快速移動的被拍攝物體。而孩子們活潑好動的特性，也非常適合搭配此功能拍攝，不錯失每個完美鏡頭。

可使用望遠鏡頭，等待每個美好畫面，拍下孩子最純真自然的樣子。望遠鏡頭可以捕捉到長距離的任何角度，不遺漏每個美好畫面。可連續按下快門，捕捉數張照片，事後再一一挑選中意的畫面為佳。也可將作品上傳至部落格上，或是燒錄成光碟收藏。

▲ 切換為 AF-C 焦點模式 (適用於 SONY、Nikon、Panasonic 產品)

▲ 切換為 Ai-servo 焦點模式

▲ 使用 AF-C 模式拍攝的孩童照

▲ 使用 AF-C 模式拍攝的孩童照

info					
左	◉ 1/400s	✪ F/2.8	ISO 100	○ 90mm	WB Auto
右	◉ 1/500s	✪ F/5.0	ISO 50	○ 147mm	WB Auto

▼ 使用望遠鏡頭所拍攝到孩子們自然純真的樣子

左	⊙ 1/1250s	✦ F/2.8	ISO 200	◯ 85mm	WB Auto
右	⊙ 1/800s	✦ F/4.5	ISO 200	◯ 90mm	WB Auto

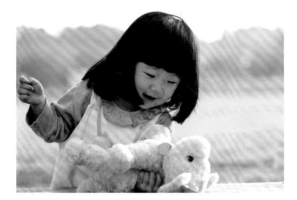

▼ 使用望遠鏡頭所拍攝的孩童特寫照片

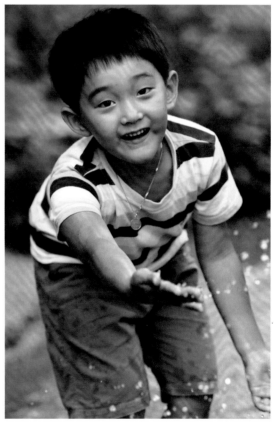

 ⊙ 1/320s　✦ F/2.8　 100　 125mm　 Auto

利用單眼相機拍照

利用單眼鏡頭，可拍下孩子們熟睡的樣子，或是吃東西的樣子。使用明亮的鏡頭捕捉孩子們開心吃飯和陶醉的表情。抓住孩子們每個姿態，將光圈開放到最大，可讓背景呈現淺景深效果。此外，就算在光線不足的室內空間，只要確保快門速度，就可拍出清晰鮮明的照片。

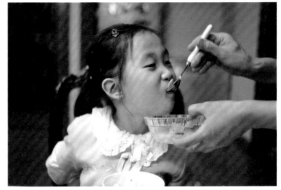

▲ 使用單眼相機拍攝出來的孩童照片

 ⓘ 1/50s ✖ F/2.0 ISO 400 ○ 35mm WB Auto

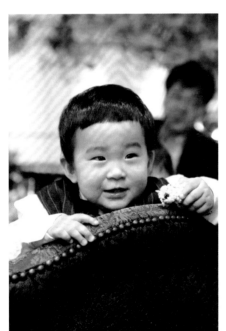

▲ 孩子們開心的樣子

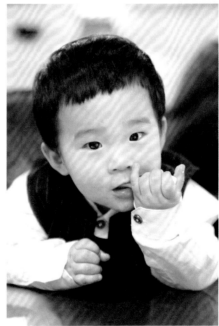

▲ 孩子們純真的樣子

 左 ⓘ 1/600s ✖ F/4.0 ISO 1250 ○ 50mm WB Auto
右 ⓘ 1/50s ✖ F/3.2 ISO 1250 ○ 50mm WB Auto

用心留意孩子們日常生活的動態，記錄下孩子成長的每一刻。就算同樣的場所，不同的時間和天氣，也會有不同的感受，拍出不同的照片作品。此模式也可以使用在拍攝可愛動物上面。

▲ 躲在被窩裡的孩子

▲ 孩子們開朗的神情

info	左	◎ 1/60s	✦ F/6.3	ISO 125	○ 50mm	WB Auto
	右	◎ 1/2500s	✦ F/2.8	ISO 400	○ 28mm	WB Auto

由於孩童活潑好動的個性，建議攝影者預備好抓住每個最佳拍攝的機會。一旦發現有不錯的畫面時，請不要猶豫，立即按下快門鍵。因為若錯過一次，就很難等待到相同的珍貴畫面。孩子每分每秒的活動神情皆是千變萬化的，因此請集中精神，把握機會喔！

高難度的婚禮拍攝場景

熟練 DSLR 相機拍照技巧的話，不時也會接到協助朋友婚禮拍攝的邀約。但若不熟悉拍攝技巧的話，接受邀約也會變成一種負擔對吧。雖然，朋友不見得會要求高專業度的服務，由於是親近的好友，就別太有負擔的進行婚禮攝影吧。

▲ 戶外婚禮快照拍攝

 ⊙ 1/500s　✖ F/4.0　ISO 200　○ 105mm　WB Auto

▲ 婚禮側拍快樂的樣子

▲ 婚禮準備中

例如，新娘化妝的樣子、休息的樣子，都可以趁機捕捉下自然放鬆的狀態。這些畫面都是在攝影棚捕捉不到的景象，千萬不要遺漏唷！左方的照片，看起來雖然平凡，但能夠捕捉到這種生動自然畫面的人，也只有朋友而已。讓親近的朋友擔任攝影，才有機會捕捉到這樣的畫面。也可在新人婚禮彩排時，捕捉難能可貴的鏡頭。

 左　⊙ 1/200s　✖ F/4.0　ISO 400　○ 40mm　WB Auto
右　⊙ 1/40s　✖ F/3.5　ISO 800　○ 22mm　WB Auto

適合婚禮會場拍攝的鏡頭

請採用大光圈鏡頭。也特別推薦 f1.8～2.8 鏡頭，因為淺景深效果明顯，而且大光圈也可以帶來較快的快門速度。

▲ SIGMA 17-50mm F2.8 標準變焦鏡頭

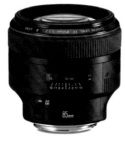

▲ Canon 85mm f1.2L

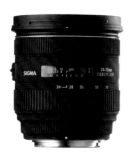

▲ SIGMA 24-70mm 標準變焦鏡頭

▲ Canon 24-70mm f2.8L 標準變焦鏡頭

標準變焦鏡頭的使用難度並不高。各廠牌的 24-70mm f2.8 鏡頭都是值得推薦的銘鏡。但在價位上，價格普遍偏高。不過，不管是在活動會場、人物、旅行…等各種場合，都非常好用，所以實用度頗高。讀者只要仔細觀察婚禮會場使用的鏡頭，可以發現都是使用 24-70mm f2.8 鏡頭。

跟攝影棚拍照可以仰賴棚燈提供充足的光線不同。在婚禮會場，為了獲得足夠的快門速度，ISO 設定通常需要用 800 ～ 1600，而且以使用 50mm f1.8 的大光圈鏡頭或 24-70mm f2.8 標準變焦鏡頭為佳。

初學者最常忽略掉的地方，就是白平衡。大部分的人都是設定在 AUTO。雖然在戶外拍攝沒問題，但是特定的顏色可能會特別明顯，且若在室內拍攝，切記設定使用白平衡。請比較下方兩張照片，設定 AUTO 拍攝時，膚色較偏黃。但使用鎢絲燈白平衡後，不管膚色或是禮服顏色，都較白皙美觀。只需要經過簡單的調整，即可有不一樣的結果。

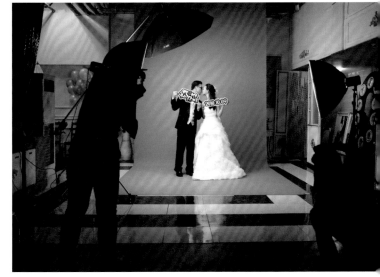

▲ 婚紗攝影棚

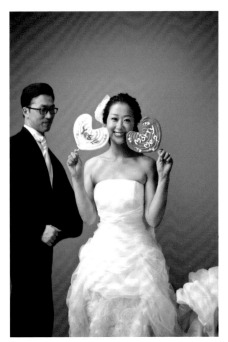

▲ 使用自動白平衡

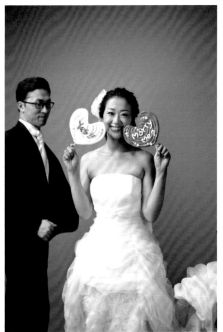

▲ 使用鎢絲燈白平衡

ⓘ 1/800s ✕ F/1.6 ISO 200 ○ 50mm WB Auto

ⓘ 1/800s ✕ F/1.6 ISO 200 ○ 50mm WB WB Tungsten

在攝影棚拍照，有許多限制。但若遷移到戶外進行拍攝，對初學者而言，難度大大降低，且可較容易拍攝出許多效果佳的作品。首先使用明亮鏡頭 50mm f1.4（或是 f1.8）鏡頭，主要拍攝新人上半身。增加拍攝張數，以便後續讓新人挑選中意又自然的照片。若要拍攝不錯的作品，並不是一頭不停的按下快門就好。應該要考慮周圍的背景、光線、距離遠近…等因素都考慮進去的話，有機會拍攝出專業級的婚紗作品唷（通常背景與拍攝人物距離三公尺、攝影者與被拍攝者距離一到兩公尺為佳）。

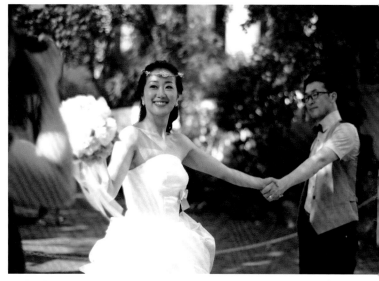

▲ 婚紗戶外照

| info | ◎ 1/1600s | ✖ F/1.6 | ISO 100 | ◯ 50mm | WB Auto |

除了使用一般的拍攝手法攝影之外，也可利用攝影素描模式，為新人創造出不一樣的作品驚喜。

▼ 婚紗戶外照

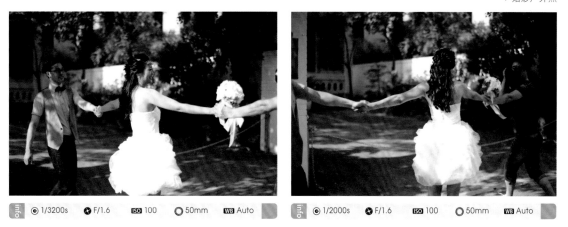

| info | ◎ 1/3200s | ✖ F/1.6 | ISO 100 | ◯ 50mm | WB Auto | | info | ◎ 1/2000s | ✖ F/1.6 | ISO 100 | ◯ 50mm | WB Auto |

捕捉每個婚禮鏡頭

結婚典禮都是每個女孩夢想中的場景。在這種場合，一定有些場面是必須留作紀念的畫面。雖然會場會留一個位子給專業的攝影師拍攝，但是他們有可能會遺漏到一些漏網鏡頭。例如，在新娘房裡，親朋好友前來祝賀的畫面，可以把握時間為他們拍照留念。請以新娘為主的角度，去捕捉每個婚禮鏡頭，當新娘的貼身攝影師。

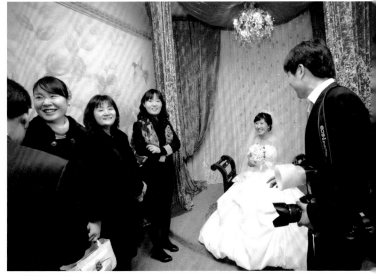

▲ 婚禮進行現場

info　◉ 1/100s　✖ F/5.6　ISO 400　◯ 16mm　WB WB Tungsten

在新娘房拍出來的照片，可能會因為光線不足，呈現出來的照片較昏暗。此時，DSLR 相機內建的閃光燈功能上可能較不足，可搭配外接式閃光燈加強使用，建議可將閃光燈方向朝天花板，拍攝出的照片效果較為自然。

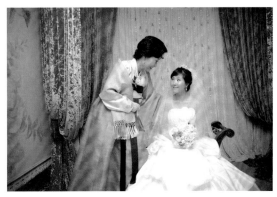

▲ 新娘房的畫面

info　◉ 1/100s　✖ F/5.6　ISO 320　◯ 26mm　WB WB Tungsten

info　◉ 1/100s　✖ F/5.6　ISO 320　◯ 27mm　WB WB Tungsten

使用外接閃光燈的技巧

請先將 DSLR 相機的拍照模式設定在光圈優先位置，並將 ISO 數值設定在 400 ~ 800 之間。將閃燈的燈頭朝向天花板，如果拍攝出來的照片較為昏暗，可以利用曝光補正功能調整。請留意快門速度勿降至 1/60（秒）以下，因為若降至 1/60（秒）以下，出現晃動照片的機會較高，此點請多加留意。

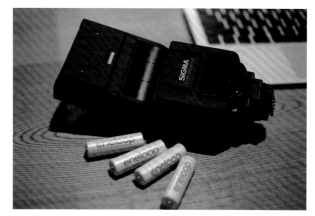

▲ SIGMA EF-610DG SUPER 戶外閃光燈

所謂的「閃光直打」，就是光線直接對著拍攝人物拍攝，這樣拍出來的畫面，背景容易顯得太暗。透過燈頭朝上，讓閃燈的光線藉由天花板反彈，這樣可以拍出較自然柔和的畫面。

▲ 外接閃光燈調整為閃光直打模式

▲ 外接閃光燈調整為朝天花板模式拍照

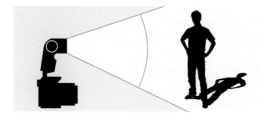

▲ 閃燈直打

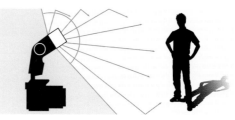

▲ 將燈頭朝向天花板

適合會場拍攝的閃光燈

外接式閃光燈出力充足，且回電快速。Canon 600EX-RT 和 Nikon SB-910 此
兩款閃光燈，最常被專業攝影師拿來使用，在此非常推薦給各位於會場中拍攝
使用。但此兩款價位較高，若預算有限的讀者，建議可使用 Canon 430EX2 和
Nikon SB-700 外接式閃光燈，都是不錯的選擇。

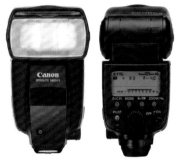

▲ Canon SPEEDLITE 600EX-RT 外接閃光燈

▲ Nikon SPEEDLITE SB-910 外接閃光燈

把握結婚儀式的每個美好畫面　　　　　　　　　　　　　　　　　　　TIP

兩家母親入場點蠟燭的儀式

兩家母親入場後，雙方母親各別點亮自家燭台的儀式完成後，雙方父母向前跨一步到燭台前，
相互招呼問候。

▲ 點蠟燭儀式 1

▲ 點蠟燭儀式 2

新郎入場

新郎氣宇軒昂入場的樣子，可事先在現場待機準備拍攝。

▲ 新郎入場模式

新娘入場

父親牽著女兒的手，交給新郎。

▲ 新娘入場模式

成婚宣言

當新人聽主婚人發表成婚宣言時，可使用特寫鏡頭拍攝。

▲ 特寫鏡頭

主禮辭

賓客們聽著主禮辭的樣子，此時可拍攝全場模式。

▲ 全場模式

和兩家父母拜別

新婚夫妻與父母拜別

▲ 與父母拜別特寫照

新人步行的樣子

新人微笑漫步的樣子，周圍的親朋好友使用拉炮祝賀他們成婚。

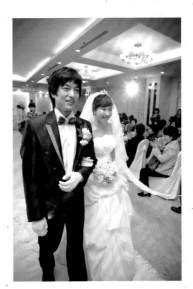

▲ 新人步行的樣子

其他活動節目

好友獻歌為新人祝福

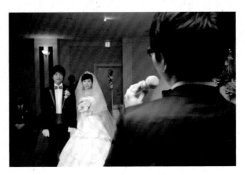

▲ 特別節目

重頭戲捧花

可使用最大拍攝角度拍攝。並留意勿妨礙到會場主要的攝影師拍攝。

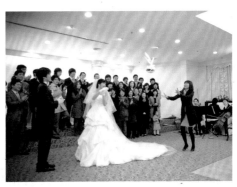

▲ 捕捉丟捧花的瞬間

在婚禮進行時，切勿猶豫是否要按下快門，能否捕捉到婚禮每個美好鏡頭都憑藉著個人的功力。

DSLR CAMERA

上班族的街拍

相機購入一至兩個月後,對於攝影是否還保持著最初的熱情呢?忙碌的上班族,時常因為加班等因素,犧牲了培養攝影嗜好的時間。相機就漸漸地被閒置在一旁。另一方面,經營部落格和網誌的玩家,也可能因為手邊無適當的攝影題材和素材,因此閒置了相機。事實上,利用上下班時間、中餐時間,拿起你的相機,即便僅是平凡的日常生活,也可不經意為自己的生活留下紀錄,紀錄與身邊的熟人、親朋好友點點滴滴的回憶。事後回味起來,都那麼讓人懷念。

▲ 上班的路上,拍攝地鐵站

上下班路上特寫攝影教學

對上班族而言,最便利的拍攝時機,即為上下班的路上。可以試著比平常提早半小時出門,觀察社區內的店家,或是其他拍攝物體——用相機記錄下來。與上班的方向(例如:鐘路 3 街),提早一站在安國站或是鐘路站下車,用步行的方式走到公司,一邊欣賞早晨的風景與尋找當日拍攝的題材。

▲ 上下班地鐵站內的特寫照 1

 ◉ 1/45s ✖ F/2.8 ISO 50 ○ 25mm WB Custom

▲ 上下班地鐵站內的特寫照 2

 ◉ 1/8s ✖ F/5.0 ISO 1600 ○ 17mm WB Auto

平常總是倉促地路過上下班的街道，偶爾幾次悠閒地仔細欣賞路邊風景，也有機會找尋到值得留念的美景。我留意每天上下班經過的漢江大橋風景，不時也拍下窗外不錯的景物照片。但由於行車速度快速，美景出現的時機非常短，務必事先完成拍攝準備，以待美景出現。

▲ 由電車窗外所拍攝的景物

 ◉ 1/125s ✖ F/5.6 ISO 1000 ○ 17mm WB Auto

▲ 電車站內所拍攝的景物

◉ 1/80s ✖ F/22 ISO 200 ○ 40mm WB Auto

拍攝生活快照時，最敏感的主題莫非就是人物照了。近來肖像權備受關注，拍攝時請多加留意，以免引起爭議。右上方的照片，是於傍晚時分，拍下行人腳步的身影，都是在等電車時，運氣非常好等到美好景物的拍攝時機。

▲ 下班路上所拍攝的市區景物 1

▲ 下班路上所拍攝的市區景物 2

▲ 起霧時所拍的南山 N 塔夜景照

info				
左 ⊙ 1/30s	✴ F/4.0	ISO 800	○ 25mm	WB Auto
右 ⊙ 1/10s	✴ F/3.5	ISO 1600	○ 18mm	WB Auto
下 ⊙ 1/100s	✴ F/4.0	ISO 1250	○ 28mm	WB Custom

下班路上，悠閒地拍下夜景

在下班的路上，可拍攝下日落的風景，上班時不便隨身攜帶三腳架。因此，拍攝時請調高 ISO。利用手腳架（用手扶著相機拍攝），就算裝備不足，也可拍攝出完美的照片。

▲ 下班的路上拍攝的德壽宮照片

| info | ◎ 1/15s | ✕ F/4.5 | ISO 1600 | ◯ 17mm | WB Auto |

下班的路上，經過小吃攤、清溪川、南山塔或是漢江高水敷地…等，市區周邊風景，都可以作為是攝影的題材。

▲ 下班路上所拍攝的快照

| info | ◎ 1/50s | ✕ F/3.5 | ISO 800 | ◯ 18mm | WB Auto |

▲ 在南山上，眺望的風景照

| info | ◎ 1/400s | ✕ F/6.3 | ISO 200 | ◯ 18mm | WB Auto |

由於上下班的路上，大多是心血來潮一時興起所拍攝的照片，無法事先安排好拍攝主題或路線，不過建議一周至少選一天，計畫性地拍攝，也是不錯的方法。我這幾天也在下班的路上，拍攝了一些上班族身影、市中心景物…等照片。不同日期拍攝，就算在同一個地點取材，也會有不同的感覺，這就是攝影的魅力。

午休時間短時間的攝影

對於早上和晚上拍攝有困難的朋友，可利用午休的短短一小時，拍攝這幾天吃過的美食、餐廳…等街景，這也是不錯的生活題材。

▲ 利用午休時間拍攝生活快照的樣子

若覺得上下班路上，沒有什麼值得留念的題材，而且每天都是吃一樣的東西，不值得做紀錄的話，不妨換換其他素材作拍攝，也是不錯的方法。

▲ 利用午餐時間所拍攝的照片

▲ 在咖啡廳取景的照片

info									
左	◉ 1/200s	✱ F/4.5	ISO 400	○ 24mm	WB Auto				
右	◉ 1/250s	✱ F/2.8	ISO 100	○ 70mm	WB Auto				

例如,選定一個顏色,作為當次的拍攝主題系列。或是紀錄一周所吃過的飲食照。或是上班路上的紅路燈照片(同樣的紅路燈,可以從不同角度拍攝)⋯等方式都可選為拍攝的主題。

▲ 我利用午餐時間取景的樣子

▲ 弘大壁畫照片

 ⏱ 1/80s ◆ F/11 ISO 100 ○ 24mm WB Auto

▲ 午餐飯後,走回公司的路上,所拍攝的貓咪照片

 ⏱ 1/125s ◆ F/5.6 ISO 50 ○ 63mm WB Auto

若對於攝影的構圖和架構沒有概念的朋友,建議可於書店翻閱幾本攝影集作參考。或是欣賞電影的畫面、雜誌或報紙圖片中的圖片架構,皆可作參考來源。

上次運氣不錯,就在回公司的路上,拍攝到貓咪的照片。生活周遭有許多出沒於街角的貓咪,喜歡貓咪的朋友,不妨仔細觀察,說不定運氣好的話,就可以抓到不錯的照片角度拍攝喔!

拍攝壯麗的風景照

▲ 利用濾光鏡所拍攝的風景照

info　◉ 1/200s　✦ F/9.0　ISO 100　◯ 17mm　WB Auto

想拍攝風景照時，不見得每次運氣都很好，可以等到晴空萬里的氣候拍攝，當遇到非大太陽的日子，該如何拍攝呢？

範例照片是我到濟州島攀登時，所拍攝的照片。左圖是太陽光線充足時，所拍攝的照片。右圖的照片也是在相同的地點，不同的方向所拍攝的照片，拍攝出來的感覺卻大不相同。

▲ 順光所拍攝的照片

info　◉ 1/250s　✦ F/8.0　ISO 100　◯ 17mm　WB Auto

▲ 逆光所拍攝的照片

info　◉ 1/200s　✦ F/7.1　ISO 100　◯ 35mm　WB Auto

如果想拍出晴空萬里的照片，必須先觀察太陽的方位，挑選順光的位置進行拍攝（背對光線拍攝），若選擇背光（面對光線拍攝）的位置拍攝，那麼拍出來的照片則會較為昏暗。因此，建議選擇順光的位置拍攝，才可拍出晴空萬里的照片。

利用 CPL 濾鏡，成功拍出晴空萬里的照片
什麼是 CPL 濾鏡呢？

過濾掉反射光，並大量接收可視光線中，波長最長的藍色光源，讓照片拍起來更加晴朗。因此 CPL 濾鏡可過濾掉反射光，讓天空晴朗的效果更加顯著。

▲ 使用 CPL 濾鏡的方法

▲ CPL 濾鏡外觀

比較下列兩張照片，可以發覺其色相上的差異。請觀察有無 CPL 濾鏡的差別。

▲ 無使用 CPL 濾鏡所拍攝的照片

 ◉ 1/160s ✸ F/5.6 ISO 100 ○ 24mm WB Auto

▲ 使用 CPL 濾鏡所拍攝的照片

 ◉ 1/100s ✸ F/5.6 ISO 100 ○ 24mm WB Auto

▼ 使用 CPL 濾鏡所拍攝的照片，其讓碧綠藍天的效果更加顯著

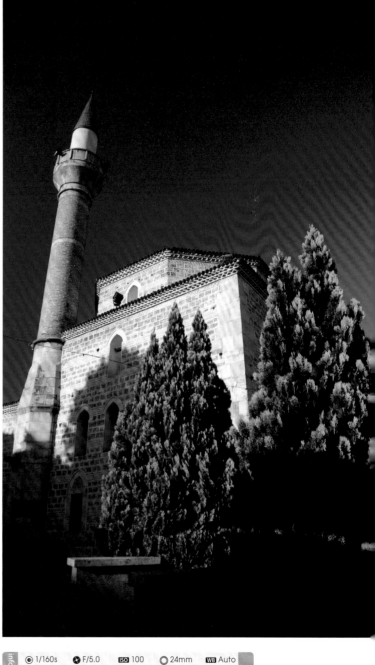

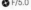 ◉ 1/160s　❊ F/5.0　ISO 100　◎ 24mm　WB Auto

為了能順利拍出藍天效果的
基本常識　**TIP**

❶ 背對太陽光線拍攝。

❷ 使用廣角鏡，並設定曝光補
　正功能。

❸ 利用 CPL 濾鏡拍攝。

使用 CPL 濾鏡的方法

當光線呈現 90 度反射時，可將 CPL 濾鏡發揮到最大效果。使用的方法是，將 CPL 濾鏡輕輕地裝在相機上，就算是昏暗的晴天，也可拍出晴空萬里的效果喔！

▲ 安裝 CPL 濾鏡

▲ 安裝 CPL 濾鏡

▲ 無使用 CPL 濾鏡所拍攝的照片

 ◉ 1/125s ✪ F/5.0 ISO 200 ○ 105mm WB Auto

▲ 使用 CPL 濾鏡所拍攝的照片

info ◉ 1/125s ✪ F/5.0 ISO 200 ○ 58mm WB Auto

使用 CPL 濾鏡時，不僅可以過濾掉反射光線，還可以強化照片的反差效果。舉例來說，像是拍攝魚缸或是玻璃展示櫃內的模特兒，透過玻璃會產生許多反射光，造成無法將被拍攝物體清晰呈現出來，此時建議使用 CPL 濾鏡。但使用 CPL 濾鏡時，由於曝光不足，所以快門速度也會相對下降。拍攝時，若產生晃動現象，建議透過觀景窗，確認曝光補正完成後，再進行拍攝為佳。

利用 ND 減光鏡拍攝出殘景的效果

如同在拍攝風景照時，有的人會使用長曝光技巧相同，通常想拍攝深谷瀑布、流水停滯的樣子時，或是想拍攝長時間曝光的白天強烈光線的朋友，都會利用 ND 減光鏡配備來搭配拍攝。下方照片就是利用 ND 減光鏡，在大白天裡，拍攝忙碌的現代人，快步通過馬路的樣子。

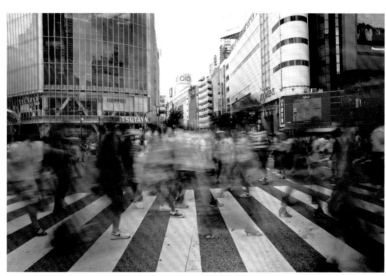

▲ 忙碌的現代人，快速通過馬路的樣子。

| info | ◉ 1/2s | ✦ F/22 | ISO 100 | ○ 24mm | WB Auto |

▲ KENKO ND 減光鏡

什麼是 ND 減光鏡？

減光鏡主要是在白天長時間曝光拍攝時使用，減少進入鏡頭的光線量。可控制曝光過度的死白現象，通常可區分為 4、8、16、400、1000 以上數值，來減少進光量。

ND 減光鏡種類	ND 4	ND 8	ND 16	ND 400	ND 1000
光線減少量	1/4	1/8	1/16	1/400	1/1000

舉例來說，快門速度設定為 1/4000（秒）時，利用 ND400 的濾光鏡，快門速度會大幅下降至 1/10。由於快門速度下降的關係，就算在光線強烈的大太陽下拍攝，也會產生出長曝光的效果。因此，若當將光圈調高，也無法減少光線量時，建議可搭配使用 ND 減光鏡，讓效果更加突顯喔！

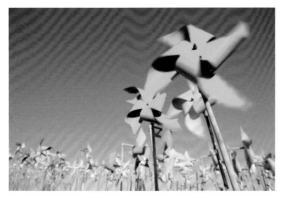
▲ 未使用 ND 減光鏡所拍攝的照片

 ⊙ 1/400s　✕ F/5.0　ISO 100　○ 17mm　WB Auto

▲ 使用 ND 減光鏡所拍攝的照片

info ⊙ 1/20s　✕ F/5.0　ISO 100　○ 17mm　WB Auto

透過下方照片，即可發現有無使用減光鏡所帶來的差別。白天光線充足，快門速度快，因此，拍攝殘景畫面的效果較難。此時，利用 ND 減光鏡，即可順利拍攝出長曝的相片效果喔！

拍攝白天長曝光的攝影效果 **TIP**

❶ 使用 ND 減光鏡。
❷ 架設三腳架。
❸ 多雲的天氣。

使用 ND 減光鏡的方法

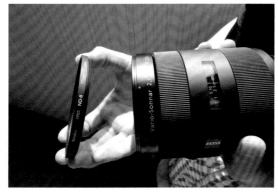
▲ 安裝 ND 減光鏡

▲ 安裝 ND 減光鏡

安裝 ND 減光鏡的方法，與安裝一般濾鏡的方式相同，十分容易。

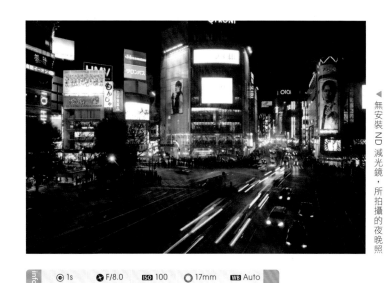

▲無安裝 ND 減光鏡，所拍攝的夜晚照

info | ◉ 1s | ✪ F/8.0 | ISO 100 | ○ 17mm | WB Auto

上方的照片，是於光線不足的夜晚所拍攝的殘景照。但由於在白天，即使將光圈縮到最小，也無法將快門速度降低至 1 秒以下，因此，當光線較充足時，建議利用 ND 減光鏡，即可順利拍攝出殘景效果。

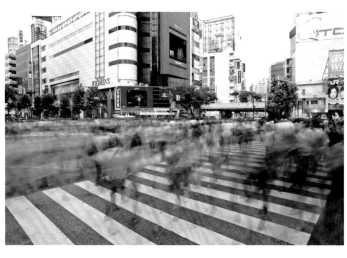

▲安裝 ND 減光鏡，所拍攝的白天照

info | ◉ 2s | ✪ F/22 | ISO 100 | ○ 17mm | WB Auto

我也可以拍出完美的旅行照片

最近，出國旅遊拍攝異國風光的人越來越多。如果想拍出高品質作品的話，相對地要準備的攝影設備也會隨之增多。其實，只要準備一台 DSLR 相機、一台隨身數位相機，一顆廣角鏡頭、一顆輕型望遠鏡頭和一顆基本變焦鏡頭就足夠了。想要拍攝更精緻的作品，要帶的鏡頭也會變多，行李負擔也會隨之加重。以筆者先前的經驗，還是建議讀者攜帶適當的裝備量即可。

旅行時必備的裝備和配備

準備外出旅行攝影的朋友，最常提出的問題就是是否需要攜帶三腳架？對我而言，與其選擇不太牢靠的輕型三腳架，不如選擇穩固的重量型三腳架。除了可以拍攝完美的夜景照之外，可使用三腳架拍攝的機會很多，攜帶外出攝影絕不會讓你後悔。另外，準備備份的儲存配備也是不可或缺的，因此也有許多玩家會將筆記型電腦放進背包中。若不是長途旅行，建議可攜帶輕型的圖檔備份裝備。

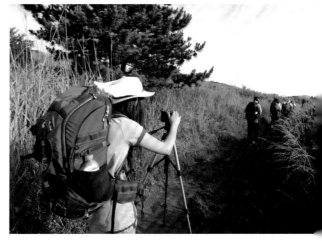

▲ 背包旅行攝影

畫質好的隨身數位相機

隨身數位相機的作用是輔助使用，以備不時之需。出外旅行時，通常都是帶 DSLR 相機外出，但是若發生相機突然故障的狀況時，總是讓人掃興。此時，身邊要是有一台數位相機，便可以臨時解決這種突發狀況，建議各位讀者務必一併攜帶出門。

▲ 收納相機的背包

RICOH GRD4

RICOH GRD4 相機的外型材質是鎂，搭配 28mm f1.9 鏡頭的明亮的單眼相機，並搭載防手震功能，即使在光線昏暗的地方拍攝，也有很高的成功率。除此之外，最短對焦距離可達一公分，是隨身機中相當理想的選擇。

畫素：1000 萬畫素 / 支援 ISO3200 / 感光元件大小 1:1.7 型 CCD
快門速度：1/2000 秒 / LCD 大小 3.00 英吋 / 特寫：1cm
影片：640*480（30FPS）/ 重量：190g（本體重）/ 連拍張數：1.54 張
記憶卡：SD、SDHC（內建記憶體 40MB）/ 附加功能：防手震功能

▲ 攜帶方便的輕巧型數位相機 RICOH GRD4

Olympus XZ-1

Olympus XZ-1 相機，內建自家微型單眼相機 E-P 系列的藝術濾鏡。擁有 f1.8 的大光圈鏡頭，搭載 28～112mm 的等效焦長，並支援 4 倍光學。非常適合僅使用輕巧型數位相機外出旅行攝影的朋友。

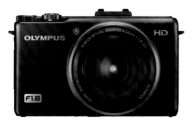

畫素：1000 萬畫素 / 支援 ISO6400 / 感光元件大小 1:1.63 型 CCD
快門速度：1/2000 秒 / LCD 大小 3.00 英吋 / 特寫：1cm
影片：1280*720（30FPS）/ 重量：275g（本體重）/ 連拍張數：3 張
記憶卡：SD、SDHC / 附加功能：防手震功能

▲ 搭載多樣化功能的 Olympus XZ-1 相機

攜帶用儲存裝備

近年來 DSLR 相機的畫素不斷飆高，相片的容量大小也隨之提升。隨著外出旅行的次數累積，照片的數量也越來越多。記憶卡是不可或缺的配備之一，趁著拍攝的空檔，利用時間把照片備份完成。除了可備份在筆記型電腦之外，也可考慮利用攜帶用的儲存裝備，備份記憶卡內容。將資料備份後，資料儲存就更加安全了。

▲ 照片儲存裝置

也有一些玩家攝影時使用高容量的記憶卡，長時間儲存照片不習慣備份。如果記憶卡沒有發生問題那就萬幸，但是，一旦出現問題時，損失就很慘重。到下次拍攝前，若還是沒有進行備份的動作，那麼可能會造成記憶卡複寫的情況發生，這樣就會徒費拍攝作品的苦心。

為了避免發生這樣的情況，不管有多麻煩，我都會在就寢前，備份記憶卡內的資料。建議與其使用高容量的記憶卡，倒不如多準備幾張記憶卡使用較為保險。由於旅行途中，記憶卡有可能會發生各種突發問題，造成無法繼續拍攝，因此出發前務必於行前確認完成。特別是去國外旅遊時，臨時要購買記憶卡並不容易，就算可以取得，價格也不便宜。請於出發前確認完成。

如何選擇旅遊鏡：24-70mm f2.8 VS 24-105mm f4.0L

使用 Canon DSLR 相機的朋友，出外旅行前，是不是常會有到底應該帶哪一顆鏡頭的經驗呢？

▲ Canon 24-70mm f2.8 鏡頭

▲ Canon24-105mm f4.0L 鏡頭

玩家通常都會選擇擁有 f2.8 大光圈的鏡頭，不過我出外旅行攝影時，則會較推薦選擇 24-105mm 視角鏡頭。外出旅行時，總會有需要使用到望遠鏡頭拍攝的機會，但將鏡頭從背包裡取出的時間，可能已經錯過了拍攝的重要時機。因此，建議使用有支援到望遠鏡頭的相機為佳。

24-70mm f2.8 VS 24-105mm f4.0L 鏡頭

TIP

焦點 / 最大光圈	24-70mm f2.8	24-105mm f4.0
最短焦距數	38cm	45cm
FILTER	77mm	77mm
重量	950g	670g
IS 功能（防手震）	未支援	支援

我去土耳其旅行時，是使用 Canon 24-105mm f4.0L 鏡頭，當時一趟旅行下來，幾乎沒有花費太多時間在換鏡頭上。主要是拍攝風景、人物和特寫照片，不管是廣角鏡頭或是望遠鏡頭，利用 24-105mm f4.0L 鏡頭拍攝，都綽綽有餘。唯一的不足，是因為光圈從 f4.0 開始，想要拍出淺景深的照片和拍攝昏暗的室內照片時，會有些美中不足。

▲ Canon 24-105mm f4.0L 鏡頭拍照模式

▲ Canon 24-105mm f4.0L 鏡頭所拍攝的人物照片

 ⊙ 1/500s　✦ F/4.5　ISO 500　○ 24mm　WB Auto

適合旅行拍攝的鏡頭

旅行時，與其攜帶多個功能齊全的鏡頭，不如選擇輕便的鏡頭使用即可。因此推薦從廣角到望遠功能都支援的鏡頭為佳。Canon 和 Nikon 的旅行用鏡頭，18-200mm f3.5-5.6 鏡頭的畫質佳，並搭載防手震功能（Canon IS、Nikon VR），當拍攝望遠模式時，有很大的幫助。非原廠的的鏡頭而言，SIGMA 18-250mm 和 TAMRON 18-270mm 兩款，價格相對較低且性能佳，很受消費者青睞。

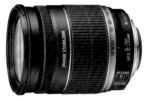
▲ Canon EFs 18-200mm f3.5-5.6 鏡頭

▲ Nikon AFs 18-200mm f3.5-5.6 鏡頭

▲ SIGMA 18-250mm f3.5-6.3 鏡頭

▲ TAMRON 18-270mm f3.5-6.3 鏡頭

▲ Nikon 18-200mm f3.5-6.3 鏡頭所拍攝的風景照

▲ 紐約旅行時，所留下的美景

info					
左	◉ 1/1000s	✦ F/8.0	ISO 200	◯ 32mm	WB Auto
右	◉ 1/400s	✦ F/5.0	ISO 100	◯ 33mm	WB Auto

旅行用鏡頭的使用方法

多次外出旅遊拍攝下來，會發現拍照時，鏡頭從廣角到望遠鏡頭的更換機率頻繁，較不方便。因此建議使用支援從廣角到望遠功能的超級變焦鏡頭，非常適合旅行家。

▲ 旅行用變焦鏡頭拍攝模式

廣角 - 望遠視角的比較

這些是利用 TAMRON 28-300mm f3.5-6.3 鏡頭依不同視角，所拍攝的照片。

▲ 28mm

▲ 35mm

▲ 50mm

▲ 70mm

拍攝這些照片，只需具備廣角鏡頭一個和望遠鏡頭一個。不過如果準備一個旅行用鏡頭，不管何時都可以準確將美景拍攝下來。但與標準變焦鏡頭或比較的話，畫質還是稍遜一籌，撇開此點不提，還是非常實用的。

▲ 100mm

▲ 130mm

▲ 200mm

▲ 300mm

正確選擇廣角和望遠鏡頭，即可以拍攝到完美的照片。非恆定光圈的變焦鏡，隨著焦段的變化，最大光圈通常會在 f3.5～6.3 之間變化。使用越長的焦段，光圈會越小，快門速度也會隨之下降。通常 200mm 視角至少應該使用 1/250，300mm 視角則是 1/400 以上的快門速度，才可確保照片不致於模糊。

▲ 28mm 視角所拍攝的風景照

 ⊙ 1s ✦ F/10 ISO 50 ○ 28mm WB Auto

▲ 184mm 視角所拍攝的風景照

info ⊙ 1/200s ✦ F/32 ISO 200 ○ 184mm WB Auto

▲ 白天所拍攝的綠茶田

info ⊙ 1/100s ✦ F/8.0 ISO 100 ○ 55mm WB Auto

▲ 白晝陰天時拍攝的農場

info ⊙ 1/800s ✦ F/6.3 ISO 100 ○ 21mm WB Auto

旅行時，雖然拍攝照片很重要，何時出發更重要。不同的季節，拍攝出來的作品有不同的風味，我們通常都是選擇春天和秋天取景。因為夏天溫度太高過熱，冬天溫度低寒冷，都比較不適合外出攝影。出發前，一定要先了解當地的氣象資訊。

選擇場所佳、人物好的地方，較能拍攝到喜愛的作品。旅遊地天氣風和日麗，但是突然之間，風雲變色，天空瞬時被一大片烏雲所籠罩的狀況也曾遇見過。不過，遇到這種情況，也可以記錄到不一樣的風景，感受陰雨天雅致的氛圍。所以，遇到雨天時，千萬別收起你的相機，試著發掘不一樣的風景吧！

這是我到英國旅行時，所拍攝的照片。拍攝時，天空突然下起了大雨，讓人措手不及。當時我手邊連雨傘都沒有，但卻及時拿起相機，按下快門，抓住了這個美麗的景緻。

▲ 英國下雨天時，所拍攝的風景照

info ◉ 1/250s ✖ F/5.6 ISO 200 ○ 17mm WB Shade

▲ 世界三大夜景之一的日本「函館夜景」

 1s　F/5.0　ISO 400　17mm　WB Auto

● DSLR
CAMERA

挑戰夜景拍攝

欣賞都市夜拍傑作後，總會讓人產生想親自嘗試拍攝夜景的念頭。拍攝夜景照片的第一步，首先須了解氣象預報。通常，下過雨後，通透度佳，這是拍攝夜景的最佳條件。不過，此時的天氣變化也很大，偶爾在陰天裡，也可看到清晰的景物，但這一切都純屬個人運氣。

利用三腳架拍攝夜景

三腳架是拍攝夜景的最佳幫手，也是必備品。

由於必須在按下快門後，在不晃動的情形下，讓照片長時間曝光，才可形成美麗的作品。三腳架的價格帶非常的廣泛，從幾百塊錢到幾萬塊都有，它是夜景拍攝的重要幫手，因此，不建議購買品質低劣的廉價品。使用 DSLR 相機時，由於重量的緣故，更是要考慮腳架的負重能力。

▲ 三腳架是拍攝夜景的重要幫手

筆者建議購買三腳架的預算至少要在 3 ～ 8 千之間。通常三腳架的雲台需要另外選購，此部分只需依自己的預算作購買即可。

三腳架的安裝與使用方法

使用三腳架之前，首先須將相機下端的快拆座安裝完成。將快拆座牢固地安裝雲台在相機上。另外，將 DSRL 相機安裝至三腳架的雲台上，完成後即可進行拍攝。

▲ 三腳架的安裝方法

▲ MANFROTTO 190XPROB 三腳架

▲ 準備好三腳架的快拆座

▲ 安裝快拆座

▲ 固定好三腳架

▲ 牢固地安裝完成

適用於夜景拍攝的三腳架與雲台

若對於不常拍攝夜景和一般風景照的朋友來說，使用三腳架的機會並不多。因此，建議欲購買的朋友，除了考慮商品重量，也選擇適合自己預算價位的商品為佳。

最受歡迎的組合是 MANFROTTO 190XproB 三腳架和 496RC2 雲台，價位上相對較合理，功能性也不錯。大多數的三腳架與雲台加起來的重量都至少都有 2 公斤，重量不輕是它的缺點。SLIK 430DX 三腳架和 SLIK SBH100 雲台，價位相對較低廉，重量上也輕巧許多，屬於攝影入門款，或是旅行攝影用。

▲ MANFROTTO 190XproB 三腳架

▲ MANFROTTO 496RC2 雲台

▲ SLIK 430DX 三腳架

▲ SLIK SBH100 雲台

◀ 華麗的漢江夜景

 15s F/10 ISO 100 50mm WB Auto

添購三腳架之後，就可以開始拍攝夜景照片了。但只要是在晚間拍攝下來的作品，皆可順利完美呈現嗎？雖然說不可否定，但是過於昏暗時，所拍下來的照片裡，不管是建築物，或是風景的部分呈現出來的效果不佳，天空也會過於昏暗。如果選擇在黃昏時拍攝，天空也會稍顯天藍色，這個時刻即是所謂的「魔幻時刻」（Magic Hour）。

什麼是魔幻時刻？

魔幻時刻就是在太陽剛升起後，還有日落之前的瞬間。一天之中，讓這最美麗的瞬間呈現在作品中，千萬別錯過這樣難得的機會，試著拍攝起來，體驗與平常不同的攝影經驗。要注意的地方，就是因魔幻時刻時間比想像中的短，所以必須在此之前預先完成所有拍攝準備。

照片為魔幻時刻出現後的二十分鐘內，拍攝完成的作品。天空已稍顯陰暗了，若能更早拍攝下來，畫面會更美麗。

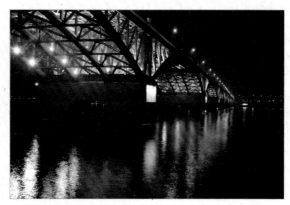

▲ 魔幻時刻出現後，拍攝完成的照片

info ◉ 10s ✦ F/13 ISO 100 ◯ 40mm WB Auto

設定夜景拍攝模式與配備選擇

安裝在三腳架上的 DSLR 相機，若將快拆座固定完成後，即可開始進行拍攝。由於拍攝夜景必須經歷長久等待，因此請預先確認設定程序設定完成後，再進行拍攝。

▲ 拍攝夜景專用的快門線

① 透過反光鏡預鎖防止微震

反光鏡預鎖是為了避免在拍攝夜景時，按下快門，反光鏡
彈起所產生的輕微晃動，造成照片的模糊。開啟反光鏡預
鎖之後，第一次按下一次快門時，反光鏡彈起，過幾秒後
再次按下快門，才算是真正完成拍照，不過，按下快門的
動作可能還是會造成晃動，可利用快門線或遙控器進行快
門的控制。

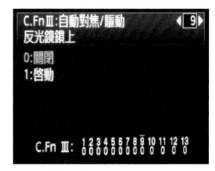

▲ 開啟相機的反光鏡預鎖

▲ Canon 有線快門遙控開關 RS-80N3

▲ Canon 無線遙控裝置 RC-5

② 將拍照模式的光圈換成有線裝置，然後將光圈數值調整至 F5.6~11。

③ 將白平衡從自動模式，調節至 CUSTOM 模式後，進行拍照。

④ 若鏡頭有搭載防手震功能，請切換至 OFF 狀態。

由於三腳架上的 DSLR 相機，是與快拆座相連固定完成
的，因此震動的效果會一併被影響。特別是防手震功能
開啟的話，當長時間曝光拍攝時，更容易產生模糊的照
片。因此，一定要先將防手震功能關閉。

▲ 搭載防手震功能的鏡頭

⑤ 拆除固定在鏡頭上的保護鏡（因會造成光線反射）

拍攝夜景照片時，一般而言，都會將保護鏡拆除。如此可以避免產生不必要的閃光。因為人工照明並非是所有的燈光來源。裝上過濾鏡，這些光線會通過鏡頭進入，造成光線反射。因此拍攝夜景照時，請先將保護鏡拆下來，再進行拍攝。

▲ 拆除保護鏡

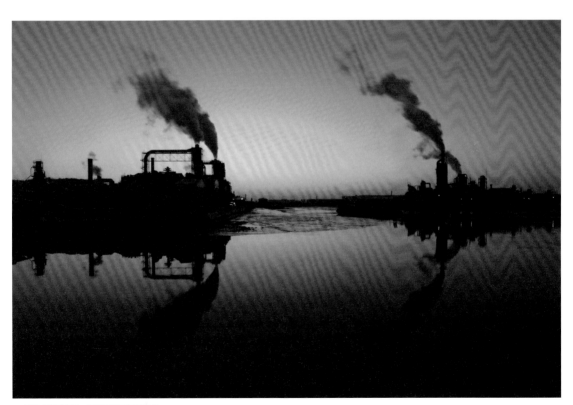

▲ 拆除保護鏡後，所拍攝的夜景照片

info　◉ 1.6s　✪ F/1.8　ISO 50　◯ 21mm　WB Auto

通常風景照都以橫式構圖為主，不過讀者可以嘗試看看以直式拍攝。不同於橫式構圖的風格，直式攝影作品有種雄偉的感覺。連同周邊景色結構一併拍攝下來，更能襯托出夜景照片的魅力。

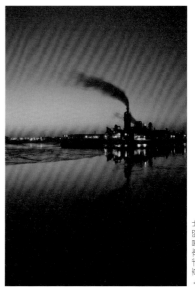

▲ 直式夜景照片

info	左	◎ 5s	✦ F/10	ISO 105	◯ 105mm	WB Auto
	右	◎ 10s	✦ F/14	ISO 100	◯ 18mm	WB Auto

倒映在池水面的噴水池一景。拍攝主體物位於中間，剛好反射在池面上，呈現對稱倒影的視覺美感。

▲ 噴水台前所拍攝的照片

 ◎ 4s　✦ F/14　ISO 200　◯ 12mm　WB Auto

煙火拍攝

首爾和釜山每年都會盛大舉行世界煙火節。

通常於十月中旬舉行的這類大型慶典活動，總是吸引大批遊客與攝影同好們前往朝聖，此時提早到現場選擇視野好的拍攝位置，就變得非常重要。因此為了要佔到好的視野，最好是於當天上午就至現場定位。若於慶典進行的途中，覺得正中間的拍攝位置不好，打算移至其他位置拍攝的朋友，不妨打消這個念頭，因為煙火活動通常只進行三十分鐘而已。

▲ 活動裡的壓軸煙火秀

info ◉ 1/30s ✦ F/9.0 ISO 400 ○ 17mm WB Auto

拍攝煙火 DSLR 相機設定

① 請將拍照模式設定在 M 模式（清單），並調整快門速度與光圈值
② 關閉鏡頭的防手震功能
③ 將鏡頭的焦點從 AF 轉換為 MF，然後將焦點距離設定無限大
④ 開啟反光鏡預鎖
⑤ 為了將現場晃動的影響減到最低，請記得攜帶快門線
⑥ 拆除固定在鏡頭上的保護鏡（避免光線反射）

光圈數值大約設定在 f4 ～ 11 之間，光圈數值愈高，煙火的形狀就會越纖細，光圈的數值愈低，煙火的形狀會較粗大鮮明。快門速度調整在 1～8 秒之間即可，但依現場不同的狀況，可透過 LCD 畫面確認後，再進一步作細微調整。

▲ 漢江煙火秀

 ⊙ 30s　✕ F/8.0　ISO 100　○ 50mm　WB Auto

▲ 拍攝煙火的
方法

為了拍到最佳視野，建議選擇制高點拍攝，可一併將周圍的建築物體和橋樑拍攝起來，讓攝影作品看起來更加完整。或也可將現場群眾的互動場景，一併融入於畫面裡，讓作品增添生氣。

為了不要錯過煙火慶典的任何一個珍貴畫面，拍攝時的動作必須非常俐落迅速。煙火在無限遼闊的夜空中點燃，且於夜空中，出現無法預測的火光，讓人無法準確預測攝影範圍。若取景範圍抓得不好，就會出現如下頁左上圖所展示的照片一樣，煙火剛好被截掉了一大半。拍攝煙火照片時，除了最常用的廣角鏡頭之外，也可利用相機內建的裁切功能，裁剪周遭的景物，得到下頁右圖的煙火特寫。

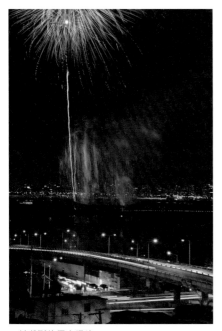

▲ 被截斷的煙火照片

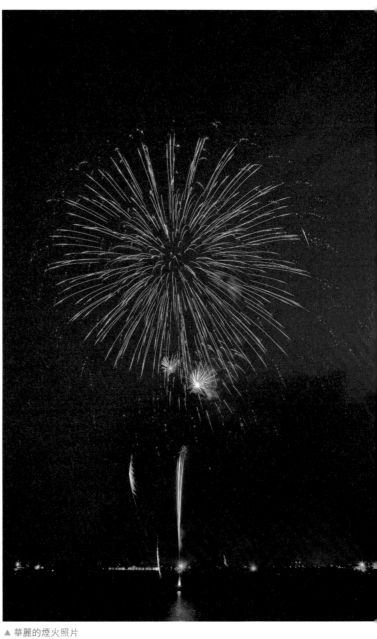

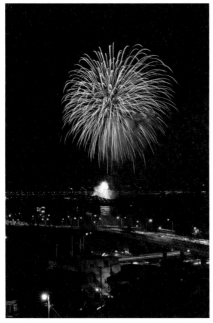

▲ 寂靜的夜空與煙火夜空秀之作品

▲ 華麗的煙火照片

人物攝影
DSLR CAMERA

近來，越來越多的核心家庭產生，若不是特別的家庭聚會，家人們很難得可以聚在一起。把握這些珍貴的聚會時刻，拍下紀念性的家族活動照片，當作紀念品送給家人們，必定是無價的禮物。然而，家族聚會的拍攝並沒有想像中的容易。

▲ 大型的家族聚會

info ⊙ 1/80s ✕ F/5.0 ISO 640 ○ 30mm WB Auto

拍攝出精采的家族聚會照片

① 人物該如何平均配置？

② 人物或坐或站？

③ 如何避免人物閉眼照？

▲ 家族照片自然側拍照 1

▲ 家族照片自然側拍照 2

雖然是彼此熟悉的家族聚會，但若一整場都捧著相機到處拍攝，難免會帶給現場緊張的氛圍。適時的拿捏適當，中途讓自己與在座的家人休息一下也不錯。另外，把握時機拍下何會場進行的細節，例如：向長輩敬酒的畫面，或是家人們自然的微笑樣子，都是很好的攝影題材。室內攝影時，快門速度設定在 ISO 400～800 即可，若出現模糊現象，調整至 1600 即可。室外拍照時，則建議使用閃光燈。

適合家族聚會攝影的鏡頭

拍攝聚會團體照時，人物可能從三、四名，更多一點甚至有二十到三十名，都有可能。因此與其選擇 50mm 的，倒不如選擇標準焦段的變焦鏡頭，會更加適合。TAMRON 28-75mm f2.8 鏡頭，不僅搭載視角和明亮光圈，鏡頭重量也輕巧許多，而且在全幅相機和 APS-C 相機上都可用。

▲ TAMRON 28-75mm f2.8 標準鏡頭　　▲ SIGMA 17-50mm f2.8 標準鏡頭

拍攝團體照時，人太多不一定好拍，建議可以以家族為單位，為每個人留下紀念照。讓年長者坐在畫面的正中間，其餘的家人可依附於左右兩旁後，選擇最自在的姿勢與表情進行拍攝。人數不多時，建議可選擇直式拍攝。由於選擇直式拍攝，減少照片留白的空間。但若是偏好選擇橫式拍攝的朋友，可讓被拍攝者以肩並肩的方式排排入座，即可減少照片留白的空間。

▲ 家族團體照

| info | 左 | ◉ 1/80s | ✖ F/5.0 | ISO 800 | ○ 38mm | WB Auto |
| | 右 | ◉ 1/80s | ✖ F/5.0 | ISO 800 | ○ 35mm | WB Auto |

只有 3 ～ 4 人的團體照拍攝起來容易，但是 10 人以上的團體照拍攝起來，就沒有想像中的簡單了。將成員排列整隊，往左往右列隊調整，調整的時間越長，成員的表情和肢體也會越來越僵硬，盡可能縮短列隊調整的時間為佳。首先，從中間開始安排座位，其餘成員們可由兩側排排坐或站著皆可。且讓個子高的人站在後排，可呈現出平衡感。其中一位成員，可先安排 1 ～ 4 個人拍照，拍攝時須維持的表情，沒有想像中漫長。最後，喊出 1、2、喀擦，即可完成完美的團體照。

▲ 結婚典禮中，全體人員團體照片

info　⊙ 1/125s　✖ F/6.3　ISO 200　○ 32mm　WB Auto

團體照片拍攝注意事項

將快門速度調整為至少 1/60 秒以上，可以避免手震的情況產生。光圈數值調整至 f2.8 至 f5.0 以上，如此即可讓周圍的成員也可清楚顯現出來。對於初學者而言，常常會選擇將光圈開放到最大值，如此會造成拍攝團體照片時，周邊的人物可能會出現模糊的情況，因此拍攝團體照時，盡量避免將光圈數值調整到最大值。另外，初學者最常犯的錯誤之一，即是僅拍攝一張團體照片。建議拍攝後，切記利用 LCD 畫面確認成員是否有闔眼，或是出現視線飄移的狀況。為了避免這些情況發生，不妨多拍幾張備用挑選。

如何使用 DSLR 相機內建的閃光燈

入門用的 DSLR 相機有內建的閃光燈功能（旗艦級的專業相機多半沒有內建閃燈）雖然可另外使用外接的閃光燈配備，但由於使用閃光燈的頻率並不高，所以多加利用內建的閃光燈是不錯的選擇。不過，對初學者而言，使用內建的閃光燈，並沒有想像中的容易。

▲ 內建閃光燈功能的 Canon 650D

241

晴朗的大晴天，原以為可以順利拍出亮麗的人物照片，但是實際上拍攝完卻常
發現，人物的部分顯得非常昏暗。當這種情況發生時，請多加利用相機內建的
閃光燈來補光。不管是內建的閃光燈，或者是外接式的閃光燈，很多人以為閃
光燈只適合於夜間使用，雖然使用於夜間補光非常實用，但也可嘗試於白天拍
攝時，作於補光用。

▼ 晴天拍攝時，無使用閃光燈

info ◉ 1/1000s ✖ F/4.0 ISO 100 ○ 35mm WB Auto

請比較晴天拍攝時，有無使用內建閃光燈
攝影的差別。左側的照片無使用閃光燈拍
攝，人物臉部呈現昏暗不清的結果。而右
側則是使用內建閃光燈所拍攝的照片，相
較起來人物更加明亮清晰，感覺較清爽。

▲ 使用閃光燈所拍攝的野外照片

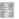 ◉ 1/100s ✖ F/4.0 ISO 100 ○ 24mm WB Daylight

如果沒有購買外接式閃光燈，使用內建式閃光燈也是可以拍出效果不錯的照片。使用閃光燈攝影，可與人物背景的街道，調和出更加明亮的效果。不過若人物過於緊貼牆面，則會造成閃光燈光線無法延續，無法發揮效能，請特別留意此部分。另外，善用曝光調節功能，可以將原本太鮮明的照片，按下「－」作微調，按下「＋」讓原本昏暗的照片調整成更加鮮明的效果。

▲ 無使用內建式閃光所拍攝的照片

▲ 使用內建式閃光所拍攝的照片

info						
左	🔘 1/400s	✖ F/5.6	ISO 200	⭕ 200mm	WB Auto	
右	🔘 1/180s	✖ F/5.6	ISO 200	⭕ 200mm	WB Auto	

與選購 DSLR 相機的朋友不同，選擇無反光鏡相機的朋友必定期待嘗試一些更特別的拍攝手法。善用相機多樣化的濾光鏡，可以玩出不同的手法，拍攝出多變化的顏色照片。

讓我們一起來把玩無反光鏡相機吧！

04
無反光鏡相機
拍攝方法

有趣的濾鏡效果

無三腳架也可在陰暗的地方拍攝成功唷

如何輕易的拍出完美的全景照

無反光鏡相機的多樣變化

DSLR CAMERA

有趣的濾鏡效果

無反光鏡（Mirrorless，也常被稱為「微單」）相機與 DSLR 相機有所不同，不僅有原本數位相機的功能之外，還有其他更新鮮有趣的功能。其中，Olympus 的 PEN 機種搭載藝術濾鏡，可使用濃化色調、柔焦、負片沖印、針孔、透視功能…等功能。特別是若使用透視功能，物體周邊景色都會呈現模糊，像是模型般的視覺效果。

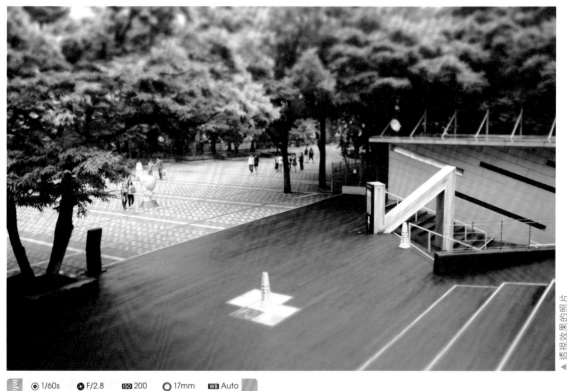

info　◉ 1/60s　✦ F/2.8　ISO 200　◯ 17mm　WB Auto

▲ 透視效果的照片

透視效果拍攝手法

使用透視的話，首先請將相機上端按鍵調整至 ART 模式。接下來查看 LCD 畫面，則會看到許多藝術濾鏡效果可供選擇，選擇透視後，即可進行拍攝。

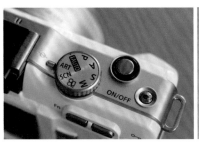

◀ 設定成透視功能

若要順利呈現出透視效果的話，建議於至高點往下拍攝，效果會更加
突出。拍攝完成後，通常照片的儲存會花比較久的時間，無法連續拍
攝。建議選擇效果突出的場景在進行拍攝為佳。

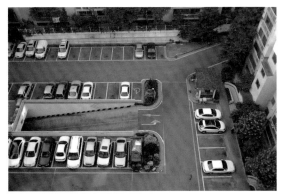

▲ 無使用透視功能拍攝的照片

 ⊙ 1/320s ✖ F/2.8 ISO 100 ○ 17mm WB Auto

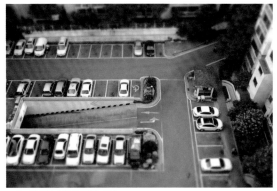

▲ 使用透視功能拍攝的照片

info ⊙ 1/200s ✖ F/2.8 ISO 100 ○ 17mm WB Auto

▲ 使用透視功能所拍的照片 1

 ⊙ 1/80s ✖ F/2.8 ISO 100 ○ 17mm WB Auto

▲ 使用透視功能所拍的照片 2

 ⊙ 1/40s ✖ F/2.8 ISO 100 ○ 17mm WB Auto

▲ 使用透視功能所拍的照片 3

info ⊙ 1/80s ✖ F/3.2 ISO 200 ○ 17mm WB Auto

利用邊角失光特效所拍攝的照片

除了 Olympus 的 PEN 系列有搭載特效濾鏡之外，SONY 的 NEX 系列也有搭載
濾鏡功能。利用這個邊角失光（Vignetting）特效拍攝出來的相片，可以產生讓
相片周圍較暗的效果。比起在風和日麗的天氣下攝影，不如在潮濕陰暗的陰天
拍攝，拍攝起來的效果會更加明顯。

▲ 套用邊角失光特效所拍攝的照片

info ⊙ 1/40s ✖ F/2.8 ISO 100 ○ 17mm WB Auto

▲ 選擇玩具相機特效模式

若想使用玩具相機特效時,請將相片上端的模式調整至 ART 模式,再由 LCD 畫面選擇喜愛的玩具相機特效模式即可。

有趣的濾鏡效果

套用玩具相機特效模式,效果就如同使用過 PHOTOSHOP 修圖一般。
若不熟悉修圖技巧的初學者,可先從簡單的效果開始嘗試變換。

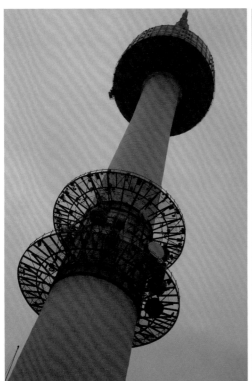

▲ 無使用玩具相機特效

▲ 使用玩具相機特效

info	左	◉ 1/400s	✕ F/5.0	ISO 200	○ 17mm	WB Auto
	右	◉ 1/200s	✕ F/5.0	ISO 200	○ 17mm	WB Auto

249

▲ 使用玩具相機特效

info　◉ 1/100s　✹ F/2.8　ISO 200　○ 17mm　WB Auto

DSLR CAMERA

無三腳架也可在陰暗的地方拍攝成功唷

拍攝只有招牌燈光閃爍的市中心街道，不僅對於初學者是件難題，有時也是攝影專家的難題。若要拍攝出清晰的照片，至少要滿足以下兩個條件的其中之一：使用大光圈鏡頭並將光圈調到最大，或是使用三腳架。

如果這兩個條件都沒有怎麼辦呢？此時，無反光鏡相機有個獨特的功能就可派上用場。SONY NEX 和 Alpha 65/77 相機，都內建了徒手拍攝夜景的功能，在沒有三腳架的情況下，使用此功能可將晃動影響降到最低，拍攝出成功的夜景照。

 傍晚過後拍攝的市中心夜景照

info　◎ 1/30s　✖ F/5.6　ISO 6400　○ 55mm　WB Auto

251

設定成徒手夜景拍攝模式

在攝影模式中的場景 SCN，選擇「徒手拍攝模式」。在任何光線不足的地方拍攝時，按下一次快門後，相機會自動拍下六張照片，並將震動和噪訊的影響降到最低。拍攝一般夜景照，即使是在微光環境下，也可進行拍攝。

▲ 場景選擇

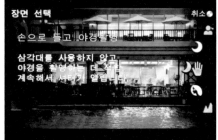

▲ 選擇「徒手拍攝模式」

▲ 首爾漢江大橋夜景照

info ⊙ 1/30s ✦ F/2.8 ISO 1000 ○ 16mm WB Auto

上方的照片是搭乘漢江遊覽線在車內移動時，所拍攝下來的夜景照。由於現場搭乘的人潮眾多，並不適合獨自架起三腳架拍攝，此時選擇此夜景拍照模式相當實用。

下雪時地面濕滑，也不便進行拍攝。但此時使用夜景拍攝模
式，拍攝出來的效果佳。拍攝完成後，務必記得確認相片曝
光部分，若過於昏暗或鮮明，可使用曝光補正效果作調整。

▲ 夜晚所拍攝的夜景照

| info | 左 | ⊙ 1/15s | ✦ F/4.5 | ISO 800 | ○ 16mm | WB Auto |
| | 右 | ⊙ 1/30s | ✦ F/3.5 | ISO 800 | ○ 18mm | WB Auto |

▲ 無架設三腳架所拍攝的清溪川夜景照

無法使用三腳架的博物館

大型的博物館內，無法使用閃光燈進行拍攝，且禁止使用三腳架。無法一邊觀賞覽展品，一邊進行拍攝。雖然展場內有室內照明，但是燈光並不充足，還是有可能發生拍攝晃動的情形，對於攝影初學者而言，此拍攝場景難度較高。

▲ 在展場內拍攝

▲ 光線昏暗的展場

info ◉ 1/30s ✕ F/2.8 ISO 640 ◯ 25mm WB Auto

在無法使用閃光燈和架設三腳架的情形，該如何進行拍攝呢？首先，使用大光圈鏡頭並將光圈開到最大，ISO 調整至 800～1600（依不同狀況可調整至 3200），並把快門速度調整至最高。

若快門速度出現在 1/60 時，且室內光線昏暗，此時請將曝光補正調整
至 -0.33～-0.67，並再次確認快門速度。

適合用於博物館內攝影的無反光鏡鏡頭

無反光鏡相機的鏡頭款式，目前還是沒
有 DSLR 相機多樣化。但是近期上市了
許多款新產品。因此使用 MIRRORLESS
（無反光鏡）相機的使用者也日漸增多，
對於大光圈鏡頭的使用需求也隨之增加。
在博物館內拍攝，由於光線昏暗，因此
較適合搭配使用焦距短的大光圈鏡頭。

▲ PANASONIC 20mm f1.7

▲ Olympus 17mm f2.8

▲ SONY 50mm f1.8

▲ SAMSUNG 30mm f2.0

▲ ISO 2500 所拍攝的相片 1

▲ ISO 2500 所拍攝的相片 2

 ⊙ 1/120s ✖ F/2.8 ISO 2500 ○ 35mm WB Auto

 ⊙ 1/40s ✖ F/2.8 ISO 2500 ○ 35mm WB Auto

博物館內的展示物品，大部分都被放置在玻璃櫥窗內。因此，拍攝出來的照片，有可能會反射出展示窗旁路過的光觀客身影。建議盡可能地拉近與櫥窗的距離後，再進行拍照為佳。拍攝者可穿著顏色較為深色的服裝，比起鮮豔的服裝，較不會出現反射影像於照片中。

ⓘ 1/40s　✕ F/4.0　ISO 1600　○ 35mm　WB Auto

▲ 在博物館內拍攝的展示物

在光線不足的博物館中，大光圈鏡頭是必需品。雖然這類鏡頭，對一些初學者而言，較不易上手，但它可確保快門速度且可拍出色彩鮮艷的作品，因此，沒有比它更好的選擇。

為了要確保快門速度，請將光圈開放到最大，且對焦時，焦點若稍微有偏離主體，拍出來的照片清晰度可能會大大降低，此點請多加留意。

▲ 在博物館內拍攝的展示物

ⓘ 1/100s　✕ F/2.8　ISO 3200　○ 35mm　WB Auto

● DSLR
CAMERA

如何輕易的拍出
完美的全景照

當時為了要拍出完美的全景照,拍攝了許多
照片,將其接圖所構置完成的。此時,最
重要的是照片的水平和曝光度須調整好。
與其徒手拿相機拍攝,倒不如利用三腳架
固定後再拍攝,會更加穩固。若要立即拍
攝,對初學者而言,也有些困難度存在。首
先,可取每張照片的正中心拍攝,再利用
PHOTOSHOP 軟體將互相交疊即可,並請
注意曝光指數。但最新上市的無反光鏡相機
卻可更輕易完成全景拍攝作品。

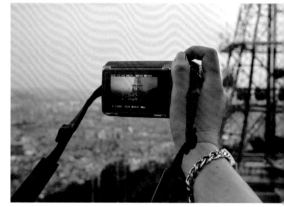

▲ 拍攝全景中的模式

利用全景模式拍攝風景照

設定全景拍攝模式

SONY 的無反光鏡相機 NEX 機種,配有實用的全景拍攝模式。首先,在攝影模
式中,選擇「SWEEP 全景模式」後,選擇方向即可。拍攝時,請勿太快或太慢
移動,緩急適中為佳。

▲ 選擇全景模式

▲ 選擇全景方向

257

全景拍攝模式功能，雖然 Olympus PEN 系列和 SAMSUNG NX 系列相機皆有
支援，但是 SONY NEX 系列的全景功能更加好用。

▲ 拍攝全景照的方式

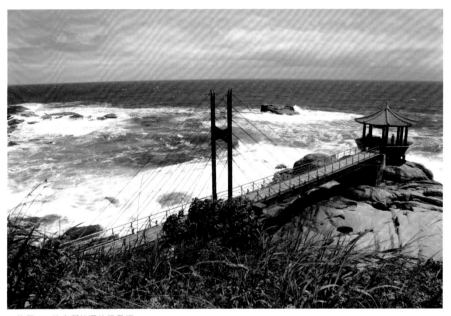

▲ 使用 3:2 比率所拍攝的風景照

DSLR 相機和無反光鏡相機預設的照片長寬比為 3：2。上方照片就以 3：2 比
例所拍攝的作品，拍起來的感覺較寬廣涼爽。

▲ 全景模式拍攝失敗

info · 1/320s · F/13 · ISO 200 · 18mm · WB Auto

▲ 利用全景模式拍攝的風景照

info · 1/320s · F/13 · ISO 200 · 18mm · WB Auto

使用全景模式拍攝時，太快或太慢移動的話，都有可能讓照片接合的地方呈現不自然的效果，請多加留意拍攝時的移動速度。拍攝次數越多，成功的機會也越大，建議可多加嘗試。上方兩張照片，一張為拍攝失敗的作品，另一張為拍攝成功的作品。

全景攝影拍攝出來的作品視角較為寬廣，最適合用來拍攝風景照片。按下快門後，連續從左側往右側移動，即可完成拍攝。但切記請留意移動速度。

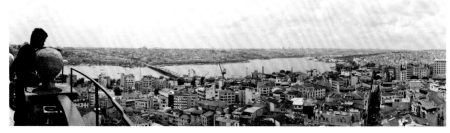

▲ 在土耳其伊斯坦堡所拍攝的全景照片

info · 1/250s · F/5.6 · ISO 200 · 23mm · WB Auto

▲ 在土耳其番紅花城拍攝的全景照

info ◉ 1/1400s ✱ F/4.0 ISO 200 ○ 23mm WB Auto

直式全景拍攝

拍攝照片和拍攝影片最大的不同，就是拍照可以採直式拍攝。多數的全景照，皆採橫式拍攝。但讀者不妨嘗試用直式拍攝全景照。

雖然直式拍攝困難度較橫式拍攝高，但多拍幾次即有機會成功。同一個拍攝場地，可捕捉春夏秋冬不同景色，展現地方四季各留下不同的畫面。邊拍邊找不同的攝影靈感，有助於提升攝影實力。

▲ 直式拍攝 1　　　▲ 直式拍攝模式　　　▲ 直式拍攝 2

 info 左 ◉ 1/500s ✱ F/2.8 ISO 200 ○ 16mm WB Auto
右 ◉ 1/500s ✱ F/2.8 ISO 640 ○ 16mm WB Auto

DSLR CAMERA

無反光鏡相機的多樣變化

儘管無反光鏡相機的佔有率節節上升，不過，目前無反光鏡的鏡頭選擇還是很有限，透過轉接環，可以增加無反光鏡相機的鏡頭選擇。

認識必備的兩種轉接環

雖然一些副廠也開始推出一些支援無反光鏡相機的鏡頭，但種類仍沒有 DSLR 相機鏡頭多樣。建議可購買轉接環增加使用的彈性。例如，只要購買三星 NX 系列產品，即可與 Canon 和 Nikon 鏡頭通用。

▲ MIRRORLESS（無反光鏡）相機和鏡頭轉接環

原廠鏡頭轉接環

相機原廠會推出一些自家的轉接環,對三星的無反光鏡相機而言,以通用的 PENTAX 系列鏡頭為佳。PENTAX 系列鏡頭齊全,非常符合消費者的需求,其轉接環的價位也不低。

▲ 三星 NX 用原廠轉接環

副廠的轉接環

副廠的轉接環,價位較低廉,非常推薦給預算有限的讀者購買使用。但是,使用轉接環轉接鏡頭,通常無法自動對焦,只能使用自動對焦,稍有不便。

▲ HORUSBENNU 變換器

▲ 三星 NX10 相機搭配 Canon 18-55mm 鏡頭

搭配使用其他廠牌的鏡頭

SONY 的 NEX 系列，E 接環的鏡頭還不多，而且也沒有太多的大光圈鏡頭可用。透過副廠推出的 NEX 專用鏡頭轉接環，可以彌補這項缺憾。

▲ SONY NEX 可透過轉接環連接他牌的鏡頭

先將轉接環和鏡頭相互安裝完成，或是先將轉接環安置於相機上，兩者皆可。安裝時，只要發出「喀搭」的聲音即可。將轉接環和鏡頭安裝完成後，必須手動對焦操作使用。這個步驟對於初學者而言稍有難度，多操作練習幾次即可上手。

▲ 變換器和鏡頭

▲ 將鏡頭安裝至變換器上

▲ 將安裝好變換器的鏡頭裝置在相機上

就像汽車換了輪胎之後，心情會變好一樣，透過轉接環接其他鏡頭也是如此，心情也會煥然一新。雖然要使用手動對焦，一開始會覺得有點困難，習慣自動對焦的使用者，需要花一些時間適應。但它可精準地抓準拍攝焦距，使用者只需透過反覆練習，便可輕鬆上手。

▲ 裝載手動鏡頭的 MIRRORLESS（無反光鏡）相機

利用手動對焦拍照

透過轉接環安裝的鏡頭，光圈會被自動調整到最大的狀態。右側的照片是以最大光圈 f1.7 的狀態去拍攝。周圍的部分呈現模糊景象（僅有使用白平衡、曝光補正調整功能）。

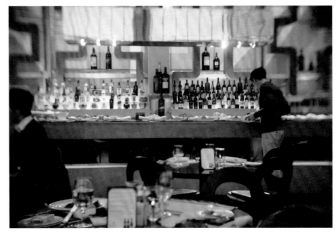

▲ 以 HORUSBENNU 35mm f1.7 鏡頭所拍攝的照片

 ⓘ 1/30s　✦ F/1.7　ISO 250　◯ 35mm　WB Auto

利用手動鏡頭所拍攝的人物照

這張照片的淺景深效果超乎預期的好，雖然照片的周邊畫質稍差。但對照價格，實在是划算又實用的鏡頭。

▲ 以 HORUSBENNU 35mm f1.7 鏡頭所拍攝的人物照

 ⓘ 1/30s　✦ F/1.7　ISO 400　◯ 35mm　WB Auto

將轉接環安裝在舊型的手動鏡頭上使用

轉接環不僅可以使用在無反光鏡相機上,也與一般的單眼相機通用喔!透過轉接環,可以使用舊式的手動鏡頭或各大廠的銘鏡。

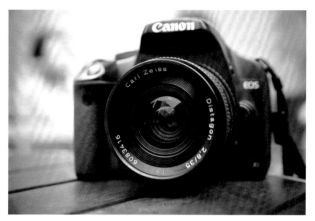

▲ 將 Carl Zeiss Contax C/Y 鏡頭安裝在 Canon DSLR 相機上

下側左圖使用 Minolta 的老鏡拍攝,其淺景深效果展現出獨特的美感。右圖的螺旋式散景,也非常地特別。善加運用這些老鏡,肯定能夠拍出別具韻味的獨特作品。

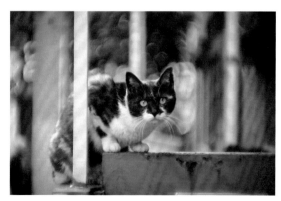

▲ 使用 Minolta Rokkor 鏡頭所拍攝的貓咪照片

 ⊙ 1/250s ✖ F/1.8 ISO 100 ○ 58mm WB Auto

▲ 使用 Carl Zeiss 鏡頭所拍攝的花朵照片

 ⊙ 1/5000s ✖ F/1.8 ISO 100 ○ 50mm WB Auto

手動舊型鏡頭，是頗受歡迎的人氣產品，非常適合喜愛拍攝觀賞用照片的朋友，或是想體驗拍攝不同顏色感覺作品的朋友，只要搭配合適的變換器，就能提高它的實用價值。

推薦的手動舊型鏡頭 TIP

① CONTAX YASHICA C/Y 鏡頭
② Carl Zeiss 鏡頭
③ Minolta Rokkor

▲ 使用 SAMSUN NX10 搭配 Carl Zeiss C/Y 鏡頭所拍攝的照片

info　◎ 1/180s　✖ F/4　ISO 100　◯ 35mm　WB Auto

把拍完的照片檔，安安靜靜地存放著，好像就失去了拍照的意義。反覆練習所學的技能，挑選喜愛的圖檔調整修正吧！照片列印出來之前，就可確認照片是否拍攝成功，並可作進一步的調整與修正。雖然這些步驟稍嫌麻煩，但千萬不要到此就放棄了，讓我們繼續了解如何將照片補正、上傳前的調整以及如何作照片資料整理吧！

P·A·R·T

05
數位補正

手邊無 PHOTOSHOP
也可輕鬆處理照片

▲ 需要調整尺寸大小的照片

最適合照片剪裁的小幫手 PHOTO WORKS

若想將照片上傳至部落格或社團上時，常常需要將照片剪裁後，才能作上傳的動作。近期上市的數位相機，其照片畫質高、檔案大小也大，無法直接將照片上傳至網路上。特別是旅行照片、美食照片，照片數量多、檔案大，PHOTOSHOP 可能無法一次處理，不妨採用 PHOTO WORKS 剪裁看看。

▲ 執行 PHOTO WORKS

PHOTO WORKS 可於網路上，免費下載使用。這套軟體已開放下載有一段時間了，此套軟體用法容易簡單，非常受人歡迎。

❶ 打開 PHOTO WORKS 執行，點選 "新增檔案"，並選擇照片。（請點選 "新增資料夾" 鍵）

▲ 選擇欲剪裁的照片

❷〔 Resize 〕分頁中，請勾選 Resize 選項後，輸入圖素（pixel）大小。通常要上傳至部落格上，可將照片圖素調整於 700～900 pixel 之間。若想讓照片輪廓更加鮮明，可在〔 Effect 〕分頁中，執行 "Sharpen" 效果，Level 可介於 2～4 之間為佳。

▲ 執行 PHOTO WORKS〔 Resize 〕

❸ 執行完成的照片，系統會自動生成一個新的資料夾，名為〔 Output 〕，並將檔案儲存於其中。

▲ 照片 Resize 執行中　　　　　　　　　　▲ Output 資料夾

比 PHOTOSHOP 補正功能更易上手的 PHOTOSCAPE

有人喜歡拿原版照片直接作使用，也有人喜歡將相片調整至可接受的色感後，再拿來使用。但是 PHOTOSHOP 和 LIGHTROOM 補正軟體操作難度高，使用

上有困難度。而 PHOTOSCAPE 對初學者而言，操作容易，可輕易調整照片色感。

▲ PHOTOSCAPE

PHOTOSCAPE 軟體可於網路上直接下載使用。只需要點選幾個按鍵操作，就可完成照片補正效果。我也常利用此軟體，做簡單的照片補正。

❶ 叫出須調整的照片檔案（也可直接將圖檔拖曳至 PHOTOSCAPE 上），便可進行曝光補正。在其中 25 個曝光補正效果清單內，選擇了 "濾光效果" 清單。（快速鍵 Ctrl + F）。

▲ 叫出須調整的照片檔案

▲ 多樣化的補正效果

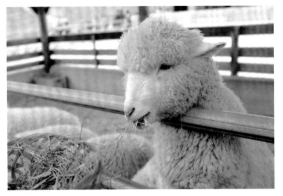

▲ 修正前的原版照片

▲ 調整為底片過濾效果

❷ 在"底片效果"中,共有十八種不同的過濾效果,可依據照片主題為風景、人物、快照…等,搭配適合的過濾效果修正。

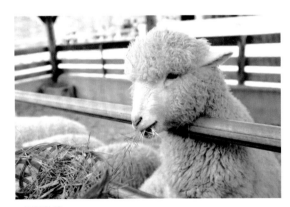

▲ 電影效果

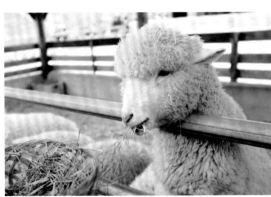

▲ CROSS PROCESS 效果

❸ 點選儲存檔案（快速鍵：Ctrl + S），程式便會自動轉檔完成。請務必記得先將原版檔案輩分完成。若未將原版備份即存檔的話，轉檔後的檔案會複寫在原版檔案中，無法復原，此點請多加留意（請將原版檔存於資料夾〔 Original 〕中，分開保管）。

▲ 叫出欲調整的照片檔案

▲ 利用各種不同的過濾效果所產生的照片

利用 PHOTOSCAPE 處理逆光照片

拍攝照片時，不時會出現過度昏暗或明亮的曝光差異部分。攝影專家總會用一些技術將它修飾掉，但對於初學者而言，這些技術是有困難度。

▲ 曝光差異大的照片

 info ◉ 1/250s ✪ F/9.0 ISO 100 ○ 17mm WB Auto

首先，開啟 PHOTOSCAPE 程式並叫出照片檔案後，點選〔照片編輯〕清單下方的〔逆光補正〕按鍵。程式預設值為（ +/- ）50%（基準值），讀者可依自己的喜好，作進一步的調整。

▲ 補正畫面

▲ 調整至基準值 50%

▲ 調整至基準值 200%

左頁下方兩張照片，基本值補正照片與最大值補正照片，兩張比較後，可看出明顯差異。原本昏暗的部分，可展現出更多細節，而原本明亮的部分，變得更加鮮明。補正過度的照片，感覺會像是一幅圖畫，可依個人需求作補正調整。

▲ 逆光補正完成的照片

info　◎ 1/320s　✕ F/5.6　ISO 100　○ 10mm　WB Auto

DSLR
CAMERA

使用 PHOTOSHOP 編修照片

數位照片和 PHOTOSHOP 兩者密不可分。常常會聽到 "PS 修圖" 這個名詞，
PHOTOSHOP 即是大家常常使用的修圖程式。但很多使用者可能因程式中複雜的工具
箱與眾多清單而退卻。但只需要學會幾樣基本的修圖功能，就可以完成修圖。功能簡單
又單純，使用者不會感到過度負擔，就像使用 Office 的 WORD 一般，輕易上手。

▲ PHOTOSHOP CS5 執行畫面

修正歪斜的照片和照片水平

看到美麗的景物，總會忍不住無意識地，拿出相機按下快門捕捉畫面。連續拍攝幾張後，可能有其中幾張照片的水平和垂直偏斜了，看起來較不順眼。此時，利用 PHOTOSHOP 中的〔裁切〕功能，調整照片水平和垂直。

▲ 歪斜的照片

❶〔檔案〕-〔開啟〕（快速鍵 Ctrl + O）叫出歪斜的照片。

❷ 使用裁切工具中的剪裁功能，選擇裁切工具。

裁切工具	C
透視裁切工具	C
切片工具	C
切片選取工具	C

❸ 所選擇的照片上，會出現虛線條。利用裁切工具來移動照片，可讓照片順利剪裁，或是轉動照片。請同時按下 Shift 鍵，來移動照片。（以此方法調整照片水平和垂直）。

❹ 最後按下 Enter 鍵，程式僅會自動留下欲留的部分，並把剩下的照片部分刪除完成。

使用 PHOTOSHOP 修圖程式，不僅可以調整照片水平與垂直，還可將不必要的部分剪裁完成。功能簡單易上手，花時間多練習幾次即可順利操作完成。

▲ 照片原始檔

▲ 修圖完成的照片檔

去除照片上的灰塵

不管是鏡頭交換式 DSLR 相機或是 MIRRORLESS（無反光鏡）相機，相機上總會沾黏到一些灰塵。當將拍攝完成的照片，上傳到電腦上瀏覽時，雖然會清楚看見灰塵，但大部分的 DSLR 相機和 MIRRORLESS（無反光鏡）相機皆有搭載灰塵除去的功能。不過要去除已經殘留在照片上的灰塵，其實稍有困難度。

▲ 鏡頭交換式相機 A65

若要透過 LCD 畫面確認照片是否有出現灰塵，並沒有想像中容易。請將檔案上傳至電腦中，透過電腦螢幕仔細確認照片每個細節。然後再藉由 PHOTOSHOP 上的修正功能，除去照片灰塵痕跡。

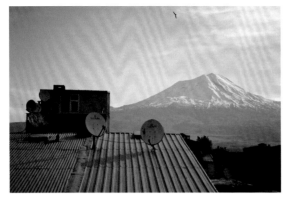

◀ 沾黏到灰塵的照片

 ⊙ 1/320s ✕ F/11 ISO 100 ○ 70mm WB Auto

❶ 點選〔檔案〕-〔開啟〕叫出欲修正的照片。

❷ 將照片放大，以便更仔細修正。（快速鍵：Ctrl + +）標示的地方就是沾黏到灰塵的地方。

❸ 請選擇「修復筆刷」工具（調整筆刷大小可按"❲❳"調小，按"❲❳"調大）。

❹ 請先按下 Alt 鍵 ，選擇一塊乾淨的圖片範圍，在將它覆蓋在有灰塵痕跡的地方。

務必留意，其所選的乾淨圖片範圍之特徵，必須與被覆蓋的圖片相近才可行。如果是複製建築物範圍的圖片，去覆蓋在沾黏有灰塵的天空上，這樣就不行了。建議可將圖片比例放大，如此可更細微地確認到每個有沾黏灰塵的地方，做徹底清除的動作。

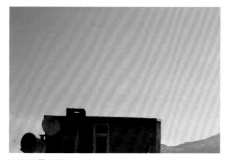

▲ 原始圖片檔

▲ 灰塵痕跡以清除完成

PHOTOSHOP
照片修圖趣

DSLR CAMERA

許多人喜歡將照片上傳到網頁上，或是分享在部落格上。也常看到被上傳的照片，沒有被標註任何出處，看起來像是自己拍的照片。建議讀者可以在照片下方標註流水編號，以便註記和方便辨識。

插入流水編號

可插入 BEAT PATTERN 流水編號可標註在 AUDIO 和 VEDIO 檔案上，方便辨識及保護著作權。標註在流水編號在照片上，可以防止作品被盜用。另外，還可以標註姓名、部落格名稱、匿名…等。

▲ 部落格照片

❶ 請先新增一個檔案。〔檔案〕-〔新增〕（Ctrl + N），並選擇與符合部落格大小的尺寸，設定橫式 900Pixel、直式 600Pixel，背景設定為透明化。

❷ 選擇工具箱的〔水平文字工具〕。

T	水平文字工具	T
‖T	垂直文字工具	T
水平文字遮色片工具		T
垂直文字遮色片工具		T

❸ 流水編號可編輯成暱稱，或是部落格名稱。字型和字體大小可在清單列表上方選擇，也可以在文字工具箱中（Ctrl + T）選擇。

④ 完成後的 WATERMARK，為了日後使用方便，可以設定成筆刷。點選「編輯」-「定義筆刷預設集」。

⑤ WATERMARK BRUSH 輸入名字。

⑥ 插入 WATERMARK 圖片（Ctrl + O）。

❼ 調整原始檔圖片的大小（「影像」-「影像尺寸」[Alt] + [Ctrl] + [I]）。

❽ 選擇工具箱「筆刷工具」。

❾ 確定好要插入 WATERMARK 的位置後，點下滑鼠鍵即可。若要取消插入位置，可按[Ctrl] + [Z]。

⑩ 製作完成後請將圖片儲存，可選擇不同格式儲存，建議請選擇 JPEG 或是 JPE 格式儲存，品質可設定在 8～10 左右，即可完成檔案大小適中的高畫質圖檔。

▲ 插入水印畫的圖片

編輯部落格用照片

韓國人最常使用的部落格網站為 naver
部落格和 DAUM tistory 網站。

部落格也稱作一人媒體，個人網站上
分享了多樣化的資訊和圖片。讀者也
可嘗試將所拍攝完成的照片，上傳於
自己的部落格中。

▲ DAUM tistory 部落格

▲ naver 部落格

照片作品會慢慢累積越來越多。建議可將心儀的照片挑選出來，另外新增一個資料夾，將原始檔案備份完成。再另行調整照片大小、插入流水號…等調整。

▲ 準備要上傳到部落格中的照片

tistory 部落格每張上傳容量無限制，每次上傳限度最大為 50MB，naver 部落格每張上傳容量最大為 10MB，每次上傳限度最大為 50MB。若原始檔案大小過大，建議可以重新調整圖片大小後，再進行存檔，其檔案大小會較小，且可減少上傳時間。

▲ DAUM 編輯

▲ 上傳至 naver 入口網路

DSLR CAMERA

挑選照片

隨著數位相機普及化，使用數位相機紀錄生活的人越來越多。大部分的人都會選擇將拍攝完成的檔案，儲存在電腦硬碟中。但數位檔案不能保證百分之百安全，因此建議可將相片沖洗出來。特別是重要的家族聚會照、或是特別中意的照片作品，沖洗出來保管為佳。

▲ 照片沖洗

廉價線上沖印店

線上沖印照片眾多，競爭激烈，價格漸低。消費者可以選擇價位最划算的店家沖洗照片，若為急件可向店家告知，並委託沖洗。

▲ 線上沖印網站 Photomon, www.photomon.com

「圖片 GUM」VS.「PAPER GUM」

編輯相片的過程中，最常見的問題就是「圖片 GUM」和「PAPER GUM」。數位相機所拍攝的圖片比例為 4:3，DSLR 相機為 3:2。

▲ 4:3 圖片比例

▲ 3:2 圖片比例

所謂的「圖片 GUM」就是完全不剪裁照片，以圖片正中心為準，沖印完成。若調整照片比例後，可能周邊會出現留白的現象最常被使用在（4:3 的沖洗比例上）。

所謂的「PAPER GUM」，就是不產生任何留白現象。若照片比例與紙張比例不吻合時，會選擇將多出來的照片部分裁減掉（最常被使用在 3:2 的沖洗比例上）。

有留白 VS. 無留白

所謂的有留白，就是照片周圍一圈白邊，照片也會被裁減一部分。讀者可以依自己的喜好，選擇有留白或無留白，有留白的感官上較為整齊乾淨。無留白則是完全沒有白邊，是最常被選擇的照片沖洗方式。

▲ 有留白照片沖洗法

▲ 無留白照片沖洗法

油光紙 VS. 無光澤紙

印刷紙分兩種，一種是油光紙，另一種是無光澤紙。油光紙表面較光滑，使用率非常高。由於反光效果佳，所以可以良好呈現照片色澤。對比和線銳度雖然可順利呈現，但是卻容易留下指紋印。

無光澤紙與油光紙相反，表面較粗糙無光澤。反光效果、濃度對比和線銳度較低。不易留下指紋印。

▲ 油光紙相片沖洗

▲ FUJIFILM mp300 攜帶型 PHOTO PRINTER

消費者對常使用的印刷方式

一般而言，消費者最常選擇 3:2「PAPER GUM」印刷法，並使用油光紙沖印。尺寸方面，早期較常使用 3X5 尺寸，現在則是比較多人選用 4X6 尺寸。

攜帶型 PHOTO PRINTER

相片沖洗次數不頻繁的使用者，建議可購買攜帶型 PHOTO PRINTER，使用起來較划算。雖然市面上有許多舊款的 PHOTO PRINTER，但其體積大，且攜帶不方便，使用頻率也不高。

我以前也是 Canon SELPY PRINTER 的愛用者，但由於體積過大且笨重，因此使用頻度漸低。隨後就購買了 FUJIFILM MP300 攜帶型 PHOTO PRINTER，使用起來輕巧又方便。MP300 每回印刷約耗費 18 塊台幣，雖然價格不便宜，但立得拍可即時列印出照片，立即分享給親朋好友。

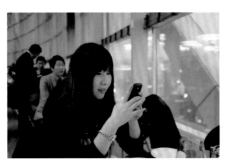
▲ 選擇要列印的照片

▲ 數位相機連結 MP300

將相機連結 MP300 後，會出現與上方圖片相同的畫面。選擇欲列印的照片與張數，並按下 "OK" 即可。（每張照片列印時間約耗時一至兩分鐘）
雖然是使用數位相機所拍的畫面，但透過攜帶型 PHOTO PRINTER 列印出來後，質感與立得拍相機拍出的效果相同。只要備有照片檔案，任何時候皆可列印出來，但在列印的花費上較高。

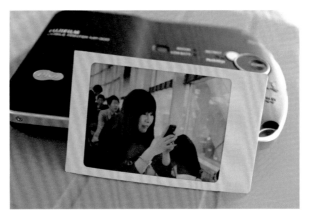
▲ 使用攜帶型 PHOTO PRINTER MP300 列印出來的照片

DSLR CAMERA

如何保存數位相片

數位相機拍攝的照片畫素高,同樣地其檔案容量也較大。若無條理地儲存檔案,那麼等到要翻找舊檔照片時,可能會耗費較多的時間。但如果從一開始,就將照片按照資料夾分門別類歸檔整理,等到要翻找檔案時,不僅輕而易舉,更可節省時間。因此建議大家要養成備份檔案的習慣。

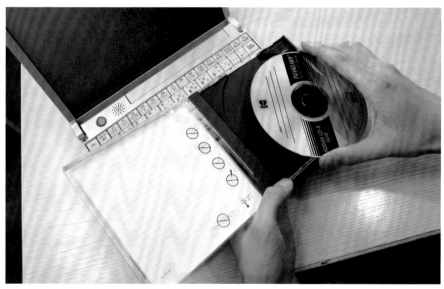

▲ 使用 DVD 整理和備份檔案

由於圖像的儲存數據容量日漸增加,使用 CD 和 DVD 儲存的張數也隨之增加。因為 CD 和 DVD 有其使用壽命,建議另外添購可延長使用壽命的設備。

以資料夾歸檔,並儲存在硬碟中

首先,將拍攝完成的照片儲存於電腦硬碟中,並按照照片檔名及所拍攝日期,分門別類編輯於各所屬資料夾中。這樣一來,當要調閱檔案時,就非常便利。例如,可將資料夾屬名為 "PHOTO",或是按照年度別(2012/03/30)編輯檔名,以便日後搜尋。

▲ 編輯為年 / 月 / 日的資料夾　　　　　　　　　　▲ 將原始檔與網頁用檔案區分開來

將原始檔、沖洗用檔案、網頁用（尺寸已重新調整）的圖檔分開儲存，並歸類
在各個所屬的資料夾中，以便日後存查（可依需求編輯資料夾名稱）。

重要的照片可儲存於外接式硬碟或 DVD 內

隨著照片數量增加，電腦內建的硬碟容量也會日漸降
低，可以找個時間另外購置其他硬碟，或是選購外接
式硬碟使用。

▲ 備份用的外接式硬碟

將檔案按照年度別歸類儲存，並另外備份在外接式硬碟中，以便日後存查。
內建的硬碟之保存安全度不高，因此建議可養成習慣將重要的資料，備份於外接式硬碟，可更加確保資料的安全性。

若硬碟發生問題時，可求助專業的硬碟資料救援廠商，救回遺失的資料。
由於找回遺失的資料困難度高，因此，建議每回照片拍攝完成後，就盡速將檔案儲存並備份完成。我之前也發生過類似的情況，前次拍攝完後，並沒有隨即作檔案備份的動作，很不幸地，記憶卡自動格式化，等到下一次進行拍攝時，先前的資料就完全遺失掉了。

建議可將重要的家族聚會照片或是個人作品照片，沖印出來，提高資料安全性。沖印出來的照片攜帶方便，可攜帶至展示會場，分享給朋友欣賞。對年長者而言，由於不熟悉電腦操作，因此，展示實體照片對他們來說，較為方便。

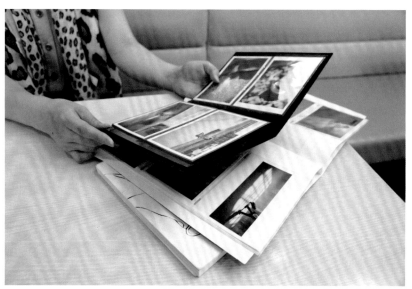

▲ 實體照片保管方式

寫給新手的攝影書｜購機建議 x 實拍秘訣 x 後製編修

譯　　　者：曾信華
企劃編輯：莊吳行世
文字編輯：詹祐甯
設計裝幀：張寶莉
發 行 人：廖文良

發 行 所：碁峰資訊股份有限公司
地　　　址：台北市南港區三重路 66 號 7 樓之 6
電　　　話：(02)2788-2408
傳　　　真：(02)8192-4433
網　　　站：www.gotop.com.tw
書　　　號：ACV028300
版　　　次：2014 年 08 月初版
建議售價：NT$450

國家圖書館出版品預行編目資料

寫給新手的攝影書：購機建議 x 實拍秘訣 x 後製編修 / 曾信華譯.
　-- 初版. -- 臺北市：碁峰資訊, 2014.08
　　面；　公分
　ISBN 978-986-347-158-5 (平裝)
　1.攝影技術　2.數位攝影
952　　　　　　　　　　　　　　　　　103009083

讀者服務

● 感謝您購買碁峰圖書，如果您
　對本書的內容或表達上有不清
　楚的地方或其他建議，請至碁
　峰網站：「聯絡我們」\「圖書問
　題」留下您所購買之書籍及問
　題。(請註明購買書籍之書號及
　書名，以及問題頁數，以便能
　儘快為您處理)
　http://www.gotop.com.tw

● 售後服務僅限書籍本身內容，
　若是軟、硬體問題，請您直接
　與軟體廠商聯絡。

● 若於購買書籍後發現有破損、
　缺頁、裝訂錯誤之問題，請直
　接將書寄回更換，並註明您的
　姓名、連絡電話及地址，將有
　專人與您連絡補寄商品。

● 歡迎至碁峰購物網
　http://shopping.gotop.com.tw
　選購所需產品。